미술관에 간 클래식

일러두기

1. 미술 작품의 캡션은 작가명, 작품명, 연대 순으로 표기했습니다.
2. 그림, 음악, 조각, 영화, 잡지, 신문은 < >으로 표기했고 연작, 시리즈, 모음집은 《 》으로 표기했으며 단
 편소설, 시, 논문은 「 」으로 표기했고 단행본은 『 』으로 표기했습니다.
3. 클래식 음악을 들으며 책을 즐길 수 있도록 QR코드를 삽입했습니다.

미술관에 간 클래식

나는 클래식을 들으러 미술관에 간다

일상과 예술의 지평선 04

박소현 지음

MIXCOFFEE

음표가 음악을 만들어내듯 색을 입힌다

예전이나 지금이나 연주 여행이든 관광 여행이든, 낮에는 관광지나 미술관에 가고 저녁에는 공연장에 머물곤 한다. 가족이나 친구들도 내가 미술관에 들어가 7~8시간씩 나오지 않는 걸 잘 알고 있어서, 몇 시까지 어디서 만나자고 할 정도다.

누구의 작품이니 꼭 봐야 한다기보다 그 공간에서 그 작품이 주는 에너지와 영감에 집중하는 편이다. 알 수 없는 화가가 어떻게 남긴 지도 모르는 미술 작품 앞에서 시간 가는 줄 모르고 서 있기 일쑤니 여행 메이트로는 영 꽝일 것이다.

그림에 재능이 없어서 글씨조차 악필이라 더욱 집착하는지도 모르겠다. 으레 잘하지 못하는 것에 더 관심을 갖거나 궁금해하듯, 나는 춤이나 운동, 미술 작품 감상을 사랑한다.

벨기에 브뤼셀 콩쿠르에서 우승하며 입상자 연주회 파이널리스트로 선정되어 브뤼셀에 며칠간 머문 적이 있다. 도착한 다음 날 아침 호텔 방에서 악음기를 끼운 채 기본기 연습을 끝내놓고 점심시간이 되기 전에 벨기에 왕립미술관에 들어갔다. 대(大) 피테르 브뤼헐, 페테르 파울 루벤스의 작품들과 자크 루이 다비드의 〈마라의 죽음〉 등에 정신 못 차리며 시간을 보냈다.

다리가 조금씩 아파오던 그때, 악기가 그려진 그림 앞에서 발걸음을 멈췄다. 잘 모르는 화가여서 '바스케니스? 바쉐니스인가?' 하며 그의 그림 〈음악 악기들〉을 바라보고 있었다. '왜 저 악기들을 다 엎어놓은 걸까?' 생각하며 갸웃거리고 있을 때, 어떤 여자분이 다가와 내 옆에 서서 〈음악 악기들〉을 감상하기 시작했다.

대부분의 관람객이 그저 스쳐 지나가는 그림 중 하나라 '이 사람도 연주자인가?' 하며 힐끔거리니, 그가 내게 너무나도 분명한 영국식 영어로 "너, 음악가니?"라고 물었다. 난 '역시 나랑 같은 생각을 했네.'라고 살짝 민망해하며 "응, 왜 더블베이스와 리라를 다 엎어놓았을까 궁금해하고 있었어."라고 대답했다. 그녀는 "나는 베이스 연주자인데, 내 악기가 그려져 있는 그림이 있다고 해서 영국에서 왔어."라고 했다. "와, 진짜? 나는 내 악기가 어느 나라에서 만들어졌는지도 잘 모르는데."라며 한참을 얘기하다가 헤어졌다.

몇 년이 지나 명화와 명곡을 연결하는 책을 제안받았을 때, 그때 그 영국인 베이스 연주자와의 대화가 떠올랐다. 서로 사진을 찍어줬지만 함께 찍지 못한 게 아쉬웠고, 에바리스토 바스케니스(Evaristo Baschenis)의 〈음악 악기들(Musical Instruments)〉에 관한 이야기를 더 나누지 못한 게 아쉬웠다. 음악가의 시선으로 바라본 미술 작품에 관한 이야기를 더 많이 나눌 수 있었을 텐데.

화가와 음악가를 다룬 책은 많다. 다 좋은 책들이다. 그래서 색다른 방향에서 접근하고 싶다는 생각으로 시작했는데 쉽지 않았다. 내가 그저 미술을 좋아하는 사람일 뿐이라는 생각에, 더 완벽하게 쓰고 싶다는 욕심이 생겨서일지도 모르겠다.

30명의 화가와 30점의 명화, 30명의 작곡가와 30개의 명곡을 서로 잇고자 두 배수의 화가와 작곡가들을 조사하고 연결했고, 쓰다가 지우고 다시 쓰는 나날을 반복했다.

내가 정말 좋아하는 화가인 요하네스 페르메이르, 아메데오 모딜리아니, 폴 세잔, 라파엘로 산치오, 대(大) 피테르 브뢰헬, 장 프랑수아 밀레, 그리고 음악가가 되어야 했던 화가 파울 클레도 빠졌다.

잭슨 폴록, 장 미셸 바스키아, 앤디 워홀, 뱅크시 같은 화가도 재밌는 음악 작품들과 연결하면 더 매력적일 텐데 하는 아쉬움이 남는다.

요한 제바스티안 바흐, 펠릭스 멘델스존, 카미유 생상스의 명곡들과 한국 가곡도 들어가면 더욱 재밌었을 것이다. 물론 엄선에 엄선을 거듭해 본문을 채웠으니, 후회는 하지 않으려 한다.

잘하든 잘못하든 항상 내 편이 되어주는 가족과 동료들, 항상 긍정의 힘을 보여주신 김형욱 편집장님과 믿어주신 출판사 관계자분들, 그리고 이 책을 읽고 계신 여러분께 감사의 마음을 전하고 싶다.

"Trato de aplica colores como las palabras dan forma a los poemas, como las notas dan forma a la música(나는 단어가 시를 만들고 음표가 음악을 만들어내듯, 색을 입혀보려 한다)."

주안 미로가 남긴 말처럼 음악과 미술, 시 등 예술은 서로 연결되어 있고 영향을 주고받는다. 그 연결선을 찾아 나선 여정이 행복하고 풍요로웠다. 이 책을 펼친 모두가 함께 느낄 수 있길 간절히 바란다.

2023년 6월
바이올리니스트 겸 비올리스트,
클래식 강연가이자 미술관을 정말 좋아하는
박소현

목차

1부 자연으로 빚은 명작이 눈앞에

자연으로 빚은 명작이 눈앞에

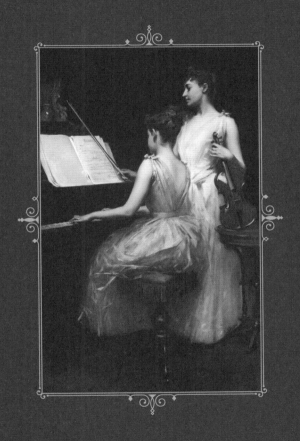

미의 본질, 봄의 향연

✦

미술 작품 산드로 보티첼리 〈봄〉
클래식 음악 루트비히 판 베토벤 〈봄의 소나타〉

이탈리아 피렌체의 우피치 미술관은 허구한 날 파업을 하기에 유럽의 그 어느 미술관보다 들어가기 어려운 걸로 악명 높다. 그러나 피렌체 출신의 화가 레오나르도 다빈치의 역작 〈수태고지〉, 미켈란젤로 부오나로티의 유일한 회화인 〈톤도 도니〉, 그리고 라파엘로 산치오의 〈자화상〉을 비롯해 티치아노 베첼리오의 〈우르비노의 비너스〉 등의 명화들이 한곳에 모여 있어 관광객들이 꼭 찾아야 하는 미술관으로 손꼽힌다.

이탈리아 피렌체를 중심으로 부흥한 르네상스 문화를 대변하듯 르네상스의 극치를 한껏 느낄 수 있는 우피치 미술관을 대표하는 화가를 한 명만 고르라면, 모두 산드로 보티첼리를 꼽을 것이다. 그는 미의 본질을 시처럼 그려내는 '회화 심미' '심미적 화풍'을 완성했다는 평가를 받으며 '시인 화가'라는 별칭을 얻었다.

미의 본질을 그린 시인 화가

　　보티첼리는 동생 조반니가 부른 별명인 '작은 술병(보티첼리)'을 이름으로 사용했기에, 본명 '알레산드로 디 마리아노 디 바니 필리페피'가 아닌 '보티첼리'로 잘 알려져 있다.

　　그는 피렌체를 대표하는 화가이자 화가들의 스승이라 불린 안드레아 델 베로키오에게 필리포 리피와 함께 가르침을 받았다. 25살이 된 보티첼리는 스승에게서 독립해 공방을 세우고, 당시 막대한 부와 권력을 손에 쥐고 있던 메디치 가문의 눈에 띄어 고용되며 탄탄대로를 걸었다.

　　미켈란젤로의 〈천지창조〉로 잘 알려져 있는 로마의 시스티나 성당 벽화들은 당대 최고의 화가들이 그렸다. 천장화를 맡아 4년 동안 〈천지창조〉를 그리고 제대 위의 그림 〈최후의 심판〉을 그리는 데만 5년이 걸린 미켈란젤로와 달리, 1482년에 세 점의 프레스코화를 맡은

보티첼리는 11개월 만에 〈모세의 생애〉〈그리스도의 유혹〉〈코라의 형벌〉을 완성했다.

한편 보티첼리의 대표적인 회화 세 점은 모두 피렌체 우피치 미술관에 전시되어 있는데, 〈비너스의 탄생〉〈찬가의 성모〉 그리고 1480년에 완성한 〈봄〉이다.

알레고리는 예술가가 표현하고자 하는 걸 있는 그대로 표현하는 게 아닌 다른 형상으로 표현하는 기법으로, 그리스어로 '다른'이라는 의미의 알로(ἄλλο)와 '말하다'라는 의미의 아고레보(ἀγορεύω)가 결합한 단어다.

생각이나 의지를 사람의 형상이나 동식물로 표현하는 걸 알레고리라 할 수 있으며 풍자나 사랑, 의지를 시각화하고자 그림에도 많이 쓰였다. 다양한 각도에서 해석할 수 있기에 스무고개나 수수께끼와도 매우 닮아 있다.

〈봄〉 역시 보티첼리의 대표적인 알레고리 그림이라 할 수 있다. 이 작품은 서정적이면서도 섬세한 화풍을 자랑하며 보티첼리가 왜 '시인 화가'라 불리는지 잘 알려준다.

그리스 신화 속 아름다움을 관장하는 여신 '비너스'를 그린 보티첼리의 〈비너스의 탄생〉처럼, 〈봄〉의 중심에도 비너스가 성모 마리아처럼 오렌지색 베일을 걸치고 있다. 백합과 오렌지는 당시 메디치 가문을 상징하고 있었기에 비너스의 베일 색만 아니라 그림의 배경이 되는 봄의 정원은 오렌지 나무로 둘러싸여 있다.

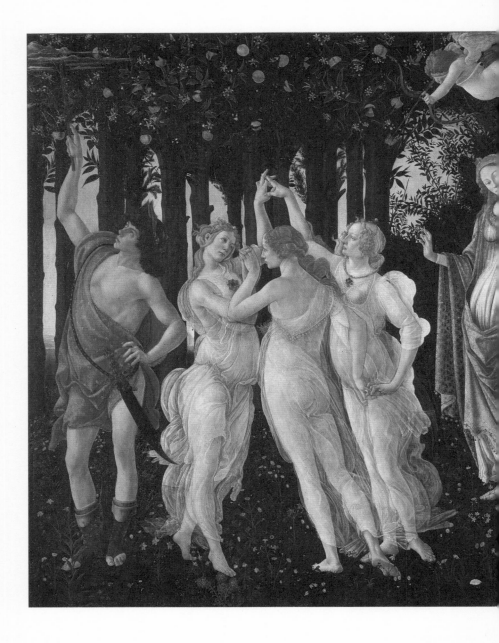

무려 150종이 넘는 꽃과 식물들이 담긴 〈봄〉은 긴 겨울을 지나 봄이 완연히 꽃피우는 모습을 의인화해, 오른쪽에서부터 왼쪽으로 그려져 있다.

네 방향에서 불어오는 바람의 신 아네모이 중 제피로스는 겨울을 상징하면서도 봄을 불러오는 서풍을 상징한다. 보통 날개 달린 말이나 청년으로 묘사되는 제피로스는 〈봄〉에서 검푸른 색으로 칠해져 있으며, 꽃과 봄의 여신 클로리스를 붙잡고 있다. 클로리스의 입에선 새싹이 피어나듯 꽃이 피어나고 있는데, 제피로스의 손이 닿자 클로리스는 꽃으로 화려하게 치장하고 화관을 입은 꽃의 여신 플로라로 변신한다.

클로리스를 납치한 제피로스가 사랑하는 그녀에게 지상의 모든 꽃을 관장할 수 있는 힘을 줬고 그녀는 꽃의 여신이자 봄의 전령 플로라가 되었다는 그리스 로마 신화 속 이야기에서 엿볼 수 있듯, 두 명인 것처럼 보이지만 동일 인물이다. 플로라로 변한 클로리스는 잉태한 모습으로 배를 감싸고 있는데, 새로운 생명, 즉 새로운 계절이자 만물이 피어나는 봄의 탄생을 상징한다.

오렌지 나무들에 가린 하늘이 허파 모양으로 보이는 그림의 중심에 비너스가 있는데, 하늘이 성인의 머리 뒤에서 빛나는 후광 역할을 하고 있다. 비너스의 머리 위에선 그녀의 아들이자 사랑의 신 큐피트가 사랑의 화살을 쏘고 있다.

큐피트의 화살은 그림 왼편에서 투명 드레스를 걸치고 봄을 맞이해

춤을 추고 있는 비너스의 세 시녀 삼미신에게 향하고 있다. 우아함을 상징하는 아글라이아와 활기를 상징하는 탈리아, 그리고 환희를 상징하는 에우프로시네로 구성된 삼미신은 아름다움의 요소들을 의인화한 것으로, 보티첼리의 〈봄〉 외에도 많은 작품의 소재로 쓰였다.

그림의 가장 왼쪽에서 나뭇가지로 오렌지를 따려는 것처럼 보이는 남자는 신들의 전령 헤르메스이며, 그가 휘두르고 있는 지팡이는 무역과 상업을 상징한다.

보티첼리는 헤르메스의 지팡이를 통해 무역으로 성공한 메디치 가문의 요구를 충족하면서, 봄의 기운이 널리 퍼져나가게 하는 헤르메스의 행위로 봄의 향연을 암시하고 있다.

큐피트의 화살을 맞은 작곡가

교향곡 제5번 〈운명〉, 교향곡 제6번 〈전원〉, 교향곡 제9번 〈합창〉, 피아노 소나타 제14번 〈월광〉 등 수많은 명곡을 작곡한 '음악의 성인' 루트비히 판 베토벤은 보티첼리와 닮은 듯 다른 삶을 살았다.

외모 때문에 살아생전 이성에게 인기가 없었지만 작품 속 여인들은 수백 년이 지난 후에도 사랑받고 있는 보티첼리와 달리, 베토벤은 여인들의 끝없는 사랑을 받았다. 한편 보티첼리와 베토벤은 평생 총각으로 살아야 했지만, 그 덕분에 감성적인 명작이 탄생했다.

산책을 즐겼던 베토벤은 자연 속에서 음악적 영감을 얻었고, 자연이 주는 경이로움을 음악으로 표현하고자 했다. 이렇게 완성된 작품들은 열정으로 대표되는 베토벤의 다른 작품과는 달리 맑고 전원적인 분위기를 띤다. 대표적인 작품으로 교향곡 제6번 〈전원〉과 1801년에 작곡한 〈봄의 소나타〉가 있다.

루트비히 판 베토벤 〈봄의 소나타〉

베토벤이 작곡한 10개의 바이올린 소나타 중 9번 〈크로이처 소나타〉와 함께 가장 많이 연주되고 사랑받는 곡인 5번 〈봄의 소나타〉는 부유한 은행가 모리츠 폰 프리즈 백작에게 헌정한 곡으로 4개 악장으로 이뤄져 있다.

베토벤의 고뇌나 어두우면서도 절박한 열정이 전혀 드러나지 않는 매우 드문 작품으로, 출판 당시에도 크게 호평받았다.

통화 연결음으로 많은 사랑을 받고 있는 1악장 '알레그로'는 제프로스의 바람이 불어와 클로리스가 플로라로 변하는 모습이 눈앞에 그려져 매우 아름답다.

느리면서도 아름다운 피아노의 고요하고 아름다운 멜로디로 시작하는 2악장 '아다지오 몰토 에스프레시보'는 봄의 정원 중앙에 서서 아름다운 봄이 피어나는 걸 주관하는 비너스의 모습과 연결된다.

가볍고 통통 튀는 매력을 지닌 3악장 '스케르초'는 봄을 맞이해 즐겁게 춤을 추는 삼미신과 닮아 있다. 음계가 오르내리는 트리오 파트에선 큐피트가 여기저기 쏴대는 사랑의 화살이 느껴진다.

짧은 3악장 뒤에 등장하는 4악장 '론도'는 바이올린과 피아노가 대화하듯 시적으로 표현되어 있다. 특히 중간의 단조 부분에서 헤르메스 지팡이의 근엄한 명령에 따라 봄의 기운이 여기저기로 퍼지며 꽃들이 만개하는 아름다운 모습을 그려볼 수 있다.

베토벤이 '봄'이라는 부제를 직접 붙이진 않았지만, 매서운 꽃샘추위를 이겨내고 꽃이 피어나듯 봄이 피어나는 모습을 음악으로 그린 베토벤의 〈봄의 소나타〉는 보티첼리의 명화 〈봄〉과 함께 감상하기에 제격이다.

봄을 그린 명화들

봄은 화가들에게 사랑받아 온 소재다. 그중 에두아르 마네가 꽃무늬 원피스를 입고 꽃으로 장식한 모자를 쓴 채 양산을 든 여배우 잔느를 그린 〈봄〉, 빈센트 반 고흐가 조카의 탄생을 축하하며 늦겨울이 가시기도 전에 피어 봄이 오는 걸 알 수 있게 하는 나무를 그린 〈꽃 피는 아몬드 나무〉, '벚꽃 위의 새'로 알려져 있으나 복숭아꽃을 사랑했던 화가의 의도에 맞게 제목이 바뀌어야 한다는 주장이 신빙성을 얻고 있는 이중섭의 〈벚꽃 위의 새〉 등과 함께 감상해보자.

봄을 그린 음악들

안토니오 비발디의 바이올린 협주곡 《사계》 중 〈봄〉, 아스토르 피아졸라의 〈부에노스 아이레스의 봄〉은 매우 익숙하다. 이 외에도 후기 낭만 작곡가의 절정이라 불리는 후고 볼프의 가곡 〈봄에〉, 교향곡의 아버지 요제프 하이든이 작곡한 오라토리오 《사계》 중 〈봄〉, 요한 슈트라우스 2세의 왈츠 곡 〈봄의 소리〉, 펠릭스 멘델스존의 《무언가》 중 〈봄의 노래〉, 볼프강 아마데우스 모차르트의 현악사중주 14번 〈봄〉이 봄의 정취를 느낄 수 있는 대표적인 작품들이다.

눈과 귀로 보고 듣는 사계

미술 작품 알폰스 무하 《사계》
클래식 음악 안토니오 비발디 《사계》

500여 곡의 협주곡을 작곡한 이탈리아의 바로크 음악가 안토니오 비발디, 그의 《사계》가 요제프 하이든의 오라토리오 《사계》, 표트르 차이코프스키의 피아노 독주를 위한 12개의 짧은 피아노 모음곡 《사계》를 제치고 가장 유명한 '사계'가 된 이유는 무엇일까?

빠른 템포의 1악장, 느린 2악장, 다시 빠른 템포의 3악장으로 구성된 4개의 바이올린 협주곡 《사계》는 각 악장에 봄, 여름, 가을, 겨울에 맞게 쓰인 '소네트'라는 짧은 시 덕분에 각 작품의 분위기를 잘 보여준

다. 비발디가 직접 썼는지 소네트를 쓴 시인이 따로 있는지 알려져 있
진 않지만, 곡을 이해하는 데 큰 도움을 준 건 분명하다.

붉은 머리의 사제에서 작곡가로

이탈리아의 성직자였던 비발디는 당대 최고의 바이올리니스트이
자 작곡가이기도 했다. 그는 어린 시절 뛰어난 음악 실력에도 불구하
고 경제적인 문제로 수도원으로 보내져 사제로 살아가야 했다.

하지만 지병이었던 천식 때문에 미사를 집도하는 게 불가능했다.
지금은 그가 정말 지병을 가졌던 건지 천직이라 생각한 음악가로서
살고자 꾀병을 부렸던 건지 의견이 분분하지만, 사제의 직분을 다하
며 음악으로 봉헌하고자 했다고 전해진다.

피에타 고아원의 음악 교사로 30년 가까이 일한 비발디는 고아원
의 아이들이 유럽 각국으로 순회공연을 다닐 정도로 그들의 음악 수
준을 끌어올렸다. 그들을 위해 작곡한 수많은 기악곡은 지금도 무대
에 자주 올려지고 있다.

비발디가 1725년에 작곡한 《사계》는 그가 작곡한 협주곡 모음집
《화성과 창의에의 시도》에 수록된 12개의 협주곡 중 4곡을 묶은 것
이다. 4개의 협주곡이 따로 묶어 연주되다가 '사계'라는 이름으로 분
리되어 현재의 《사계》가 되었다.

안토니오 비발디 《사계》

첫 번째 곡 〈봄〉은 봄이 다시 돌아와 새들이 노래하는 소리와 산들바람에 흘러가는 시냇물 소리, 만발한 꽃들과 양치기들이 백파이프 소리에 맞춰 춤추는 모습을 그리고 있다.

두 번째 곡 〈여름〉은 무더위에 지친 사람과 동물들의 모습으로 시작되어 천둥과 태풍이 몰아치고 우박까지 떨어지는 모습까지 휘몰아치듯 묘사한다.

세 번째 곡 〈가을〉은 풍요로운 수확을 기뻐하는 마음, 사람들의 축제 모습과 고요한 가을밤, 그리고 새벽 사냥에 나선 사냥꾼들과 죽임을 당하는 짐승들을 입체적으로 그려낸다.

마지막 곡 〈겨울〉은 휘몰아치는 눈에 얼어붙은 세상과 따뜻한 난로 곁에서 겨울비가 떨어지는 창밖을 바라보는 모습, 꽁꽁 언 빙판길을 조심조심 걸어가는 이의 모습을 표현하고 있다.

일러스트레이터들의 시조새

밝은 색감과 님프 같은 이상적인 여성미를 추구하는 아르누보의 시작과 끝에 서 있는 체코의 화가 알폰스 무하. 그는 일찍이 미술에의 애

정과 재능을 알아본 부모님 덕분에 비교적 평탄하게 미술계에 발을 들여놓을 수 있었다.

이후 무하는 자신의 예술 세계가 공기나 자연의 풍경처럼 일상에 스며들기를 바라며 대중에게 친밀한 작품들을 만드는 데 주력했다.

1894년 사라 베르나르가 출연한 연극 〈지스몬다〉의 석판 포스터가 유명세를 타며 '무하 스타일'은 파리에서 하나의 트렌드가 되었다. 무하의 그림은 과자나 샴페인, 맥주, 향수 같은 제품들의 광고, 그리고 연극, 오페라 등의 포스터와 카펫, 벽지까지 사랑받았으며, 수많은 이가 아름다운 여성이 꽃에 둘러싸여 있는 밝고 아름다운 스타일을 따라 했다.

무하는 모두를 위한 예술을 추구했기에, 기득권에게만 국한되지 않고 일반 대중도 자신의 작품들을 쉽게 접하길 원했다. 그리고 팍팍한 삶을 살아가는 이들이 아름다운 상상의 세계 속에서 잠시나마 위안을 받고 행복하길 바랐다. 그는 자연을 의인화해 얇고 가벼운 드레스와 보석들로 장식된 여성들의 아름다운 모습을 패널화로 많이 남겼다.

무하는 4개 또는 그 이상의 작품들을 하나로 묶은 시리즈도 많이 작업했다. 인간의 창작을 대표하는 음악과 춤, 시와 그림을 의인화한 4개의 작품 시리즈《예술》, 백합, 장미, 아이리스, 카네이션에 둘러싸인 여성들을 그린《꽃》시리즈, 샛별, 북극성, 저녁별, 달을 모티브로 한《별》시리즈, 토파즈, 자수정, 루비, 에메랄드를 여성들의 옷 색깔로 묘사한《보석》시리즈 등이 대표적이다.

무하가 가장 많은 영감을 가지고 작업했던 자연의 풍경이 바로 '사계'였다. 사계를 주제로 무려 3개의 시리즈를 남긴 걸 봐도 짐작할 수 있다. 1896년 세상에 처음 선보인 첫 번째 《사계》 시리즈가 있었기에 가능했다.

무하에게 대성공을 가져다준 첫 번째 《사계》는 각각 봄, 여름, 가을, 겨울로 의인화된 우아한 곡선의 여인들 모습에서 계절의 변화를 잘 느낄 수 있다.

이듬해 1897년에 발표한 두 번째 《사계》는 조금 더 어두운 컬러가 많이 들어가 있다는 점과 사계절의 여인들이 동일한 질감의 반투명한 옷감을 각기 다른 방법으로 두르고 있는 점이 인상적이다.

1900년에 발표한 마지막 《사계》는 파리 만국박람회의 디자인을 맡으며 세계적인 화가의 자리에 오른 무하의 미국 방문을 기념하고자 〈뉴욕타임스〉가 1면에 장식한 작품으로, 아르누보 양식의 화려한 장식이 돋보인다.

비발디의 《사계》로 그리는 무하의 《사계》

무하의 첫 번째 《사계》 속 하얗게 핀 흰 꽃들에 둘러싸여 리라를 팅기는 아름다운 봄의 님프는 어떤 곡을 연주하고 있을까? 우리에게도 너무나 익숙한 비발디의 《사계》 중 〈봄〉 1악장일지도 모른다. 서정적

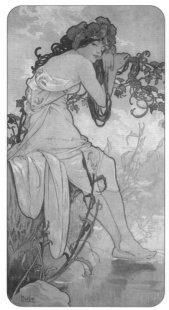

알폰스 무하, 〈사계 2-봄〉, 1897

알폰스 무하, 〈사계 2-봄〉, 1897
알폰스 무하, 〈사계 1-여름〉, 1896

인 2악장을 감상하던 작은 새들은 조금은 나른한 봄의 정취를 느끼고, 3악장의 우아하면서도 아름다운 멜로디를 함께 따라 부르며 깨어나는 만물들을 반긴다.

비발디의 〈여름〉 1악장은 무더위에 지쳐 호숫가에 발을 담근 채 포도 덩굴에 기대 있는 무하의 첫 번째 《사계》 〈여름〉의 여인과 닮았다. 태풍과 천둥처럼 몰아치는 오케스트라와 대조적으로 애처로운 멜로디를 홀로 연주하는 바이올린 솔로가 인상적인 2악장은, 무하의 세 번째 《사계》 속 갈대숲을 지나가며 꽃을 한아름 쥐고 있지만 멀리서

다가오는 먹구름에 잔뜩 겁을 먹은 여인과 닮았다. 마지막 3악장은 우박까지 떨어지며 애써 익은 작물들을 그리고 있는데, 무하의 두 번째 《사계》〈여름〉의 여인이 해바라기 꽃들 아래에서 머리카락을 늘어뜨린 채 불안정한 자세로 누워 있는 모습과 겹친다.

수확이 끝난 기쁨을 누리는 농민들의 모습을 연상시키는 비발디의 〈가을〉, 무하의 첫 번째 《사계》〈가을〉의 국화로 만든 화환을 머리에 쓰고 포도를 따는 여인의 모습은 화려한 바이올린 솔로의 멜로디와도 잘 어우러진다.

축제가 끝난 후 고요한 2악장이 지나고 나면 무하의 두 번째 《사계》〈가을〉의 여인처럼 역동적이면서도 관능적인 3악장의 멜로디가 시작된다. 자연이 선사하는 대관식 같은 우아하면서도 생동감 넘치는 〈가을〉의 3악장은 머리에 낙엽을 장식하고 양손 가득 과일을 한아름 안고 달려오는 아름다운 님프의 걸음걸이와 닮았다.

매서운 바람과 한기가 느껴지는 비발디의 〈겨울〉 1악장은 바람을 피해 작은 새들을 지켜주고자 애쓰는 무하의 첫 번째 《사계》〈겨울〉의 여인과 겹친다. 현악기들의 짧은 음들은 그녀를 둘러싸고 있는 눈 덮인 앙상한 나뭇가지처럼 매섭다. 따뜻한 난로 곁에서 창문 밖을 바라보며 떨어지는 겨울비를 감상하는 2악장은 무하의 두 번째 《사계》〈겨울〉과 많이 닮았다. 두꺼운 로브로 머리와 온몸을 감싸고 먼 곳을 바라보는 여인과 그녀의 주위에 맴도는 새들의 모습은 무서운 추위에 잠시나마 따뜻한 순간을 만끽하는 느낌이다.

〈겨울〉의 마지막 악장은 빙판길에서 위태롭게 길을 가다 넘어지지만 다시 일어나 새로운 기쁨과 희망을 찾아가는 화자를 표현하고 있는데, 무하의 세 번째《사계》〈겨울〉의 여인과 많이 닮았다.

눈으로 뒤덮인 배경 속에서 망토를 두르고 위태롭게 서 있는 님프의 모습은 비발디의 〈겨울〉 속 빙판길 위의 그의 모습처럼 보인다. 알 듯 모를 듯 미소 짓고 있는 여인의 표정에서 새로운 기쁨과 희망을 엿볼 수 있다.

비발디《사계》의 소네트

〈봄〉

1악장: 따스한 봄이 왔다. 만물이 깨어나고 새들은 즐거운 봄을 노래한다. 시냇물은 산들바람과 상냥하게 속삭이며 흘러가기 시작한다. 그러나 갑자기 하늘이 어두워지고 천둥과 번개가 내리친다. 폭풍우가 지나간 뒤 새들은 다시 아름다운 노래를 부르기 시작한다.

2악장: 꽃들이 만발한 한가로운 목장에서 나뭇잎들이 달콤하게 속삭이고, 양치기는 충실한 개를 곁에 둔 채 꾸벅꾸벅 졸고 있다.

3악장: 요정들과 양치기들은 눈부신 봄 하늘 아래에서 백파이프의 활기찬 음률에 맞춰 즐겁게 춤을 춘다.

〈여름〉

1악장: 불타는 태양이 강하게 내리쬐고, 사람들도 가축들도 활기를 잃고, 들판의 나무와 풀들도 더위에 지쳤다. 뻐꾸기가 울고 산비둘기와 방울새가 노래한

다. 어디선가 산들바람이 기분 좋게 불어오지만, 갑자기 북쪽에서 불어온 강한 바람이 덮치고, 양치기는 비를 두려워하며 눈물을 흘린다.

2악장: 번개, 격렬한 천둥소리, 그리고 파리. 달려드는 파리 떼의 공격으로 양치기는 피로한 몸을 쉴 수 없다.

3악장: 하늘은 번개로 두 쪽이 날 듯하고, 천둥소리와 함께 우박을 쏟아지게 해 익은 곡식들을 떨어뜨린다.

〈가을〉

1악장: 마을 사람들은 춤과 노래로 수확의 즐거움을 축하하고 있다. 술이 곁들여져 흥겨움에 빠지고, 잠든 후에야 축제는 끝난다.

2악장: 축제가 끝난 후, 조용하고도 시원한 가을밤의 공기가 평화롭다. 즐거운 하루의 끝, 느긋하고도 달콤한 잠에 빠져 있다.

3악장: 동이 트고 새벽이 밝아오자 사냥꾼들은 풀피리와 총, 개를 거느리고 사냥을 떠난다. 총소리와 개 짖는 소리에 쫓긴 짐승들은 상처를 입고 떨고 있다. 도망칠 힘마저 다 떨어진 채 궁지에 몰려 죽임을 당한다.

〈겨울〉

1악장: 세상은 차가운 눈 속에서 얼어 붙어가고 휘몰아치는 바람을 맞으며 쉴 새 없이 발을 동동거리지만, 너무 추워 이가 딱딱 부딪힐 정도로 몸이 떨린다.

2악장: 집 안의 따뜻한 장작불 곁에서 조용하고 아늑한 나날을 보내는 동안, 집 밖에선 차가운 겨울비가 만물을 적신다.

3악장: 한 사람이 얼음 위를 걷는다. 넘어지지 않으려 느린 걸음으로 천천히 내딛지만 서두르다가 그만 미끄러져 넘어진다. 다시 일어나 걷고 또 넘어져 얼음이 깨져버린다. 바람이 멋대로 여기저기로 불어대는 소리가 들린다. 이것이 겨울이다. 하지만 겨울은 기쁨을 실어준다.

안구의 수정체가 혼탁해져 뿌옇게 보이는 질병인 백내장은 시기를 놓치면 실명할 수 있다. 갈릴레이 갈릴레오, 빅토리아 여왕 등 역사 속 인물들의 노년을 힘들게 했다.

그 때문에 다시는 그림을 그릴 수 없다는 사형선고와 다름없는 말을 들은 화가가 있다. 수술을 세 번이나 받았음에도 왼쪽 눈은 아예 보이지 않게 된 그, 희미하게나마 보이는 오른쪽 눈으로만 죽기 직전까지 연작《수련》을 그렸다.

백내장으로 한쪽 눈의 시력이 나빠지자 돌팔이 의사에게 치료를 받고 다른 한쪽 눈까지 실명한 작곡가가 있다. 요한 제바스티안 바흐의 백내장을 치료한 것으로 알려졌지만 사실 그가 후유증을 앓아 죽음에까지 이르게 한 이 사기꾼 의사는, 바흐의 동갑내기 작곡가 게오르크 프리드리히 헨델도 장님으로 만들었다. 헨델은 실명했음에도 9년간 멈추지 않고 대작들을 작곡했다.

다른 시대를 살았지만 같은 질병을 앓았고, 그럼에도 똑같이 창작을 멈추지 않은 두 위대한 예술가. 물 위에서 더욱 빛난 그들의 만년 명작들을 감상해보자.

빛의 자연을 그린 인상주의 창시자

'하늘의 왕'이라 불리는 풍경화가 외젠 부댕에게 미술의 기초와 자연 관찰하는 법을 배운 클로드 모네. 그는 인상주의의 시작이자 그 자체다. 노르망디 해안의 바닷가 마을 르 아브르에서 어린 시절을 보낸 모네는, 급격하게 변하는 날씨에 따라 자연도 변하는 걸 느꼈고 이러한 관찰은 삶의 마지막 순간까지 이어졌다.

새가 노래하는 방식을 그리고 싶었던 모네는 에두아르 마네, 에드가 드가, 폴 세잔, 오귀스트 르누아르 등 동료 화가들과 함께 색과 빛에 집중하는 탐구를 이어갔다.

1872년, 모네는 빛의 변화와 그에 따른 자연의 변화를 포착해 그림 〈인상, 해돋이〉를 완성한다. 사물의 명확한 표현을 배제하고 밝은 색조와 허술한 듯 붓을 빠르게 움직여 칠하는 화풍을 시도한 화가들의 전시회를 본 비평가들은 '인상주의자의 전시회'라며 조롱했다. 모네의 〈인상, 해돋이〉는 스케치일 뿐 첫인상만 슬쩍 그린 미완성작이라며 가장 큰 비난을 받았다.

전통적인 회화의 구도나 드로잉, 채색의 기법에서 벗어나 자유분방한 시선을 추구한 이들은 '인상주의'를 자신들의 정체성으로 받아들였다. 그중에서 인상주의의 리더였던 모네는 같은 사물일지라도 시간과 계절에 따라 바뀌는 모습을 그리는 데 평생을 바쳤기에, 유난히 많은 연작을 남겼다.

모네에게 성공을 가져다준 25점의 《건초더미》 연작이나 30여 점의 《루앙 대성당》 연작, 그리고 젊은 시절 윌리엄 터너의 작품에 빠졌던 런던에 다시 방문해 그린 37점의 《템즈 강의 풍경》 연작, 《포플러 나무》 연작, 《생 라자르 역》 연작을 통해 그가 바라본 풍경의 변화를 느낄 수 있다.

자연을 사랑하고 자연의 변화를 표현하고자 했던 젊은 모네는 노르망디 지방의 아름다운 소도시 지베르니 풍경에 반한다. 언젠가 성공하면 지베르니에 아름다운 집을 지어 정원을 손질하며 자연의 풍경을 그리는 삶을 살겠다고 다짐한다.

43세의 모네는 꿈을 이뤄 지베르니에 꽃으로 가득한 넓은 정원이

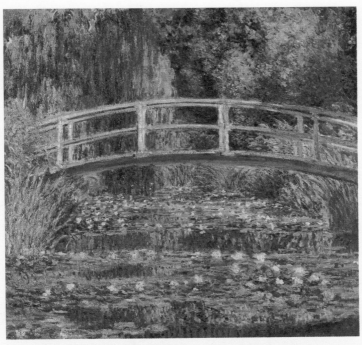

클로드 모네, 〈수련 연못, 녹색의 하모니〉, 1899

클로드 모네, 〈구름이 반사된 수련 연못〉, 1920

있는 집을 구입한다. 그리고 10여 년이 지난 1895년에는 땅을 더 구입해 인공 연못을 파 '물의 정원'을 만든다. 일본식 아치형 다리가 있는 이 연못의 물 위에는 수련과 아이리스를 심는다.

모네는 물의 정원을 배경으로 30년간 250점에 달하는《수련》연작을 그린다. 생명의 원천이라 생각한 물과 시시각각 변하는 빛에 비치는 아름다운 색들까지 모두 있는 지베르니의 정원은 인상주의 화가의 창작욕에 불을 지폈다. 연못에 반사되는 하늘의 변화에 따라 더욱 생동감을 주는 풍경과 그 위에 피어난 수련은 신비로움과 경이로움을 안겨줬다.

50대에 그린〈수련 연못, 녹색의 하모니〉와 80대에 그린〈구름이 반사된 수련 연못〉을 비교해보면, 그의 그림이 점점 흐릿해지는 걸 느낄 수 있다. 그의 시력이 점차 나빠졌기에 역설적으로 색의 아름다움을 더욱 탐미한 것이다. 모네의 후기《수련》은 마크 로스코나 잭슨 폴록 등의 추상표현주의에 큰 영향을 끼쳤다.

베토벤이 존경한 위대한 작곡가

'음악의 성인'이라 불리는 베토벤은 자신이 생각하는 가장 위대한 작곡가가 독일 출신의 영국 작곡가 헨델이라 밝히며, 묘비 앞에서 모자를 벗고 무릎 꿇어 경외를 표하고 싶다고 말한 바 있다.

기악과 합창 등 모든 면에서 뛰어난 실력을 발휘했던 헨델의 역량은 오라토리오《메시아》속 〈할렐루야〉나 오케스트라를 위한 모음곡《왕궁의 불꽃놀이》등의 작품들에서 진가를 발휘한다.

26살 나이에 하노버 궁정악장이 된 헨델은 휴가차 방문한 런던에서 아리아 '울게 하소서'로 잘 알려진 오페라 〈리날도〉의 큰 흥행을 경험한다. 헨델은 오페라 공연이 거의 없는 하노버보다 앤 여왕의 후원이 있는 대영제국의 큰물에 정착하기로 결심한다. 그는 영국에서 〈이집트의 줄리오 체사레〉를 비롯해 40편의 오페라를 작곡했다.

오페라의 인기가 시든 이후에는 오페라처럼 줄거리가 있지만 연기가 없는 대규모의 종교 성악 모음인 오라토리오 작곡에 힘을 쏟는다. 대표적인 오라토리오로 손꼽히는《메시아》를 비롯해《삼손》《에스더》《이집트의 이스라엘인》등 23개의 오라토리오를 작곡했다.

게오르크 프리드리히 헨델《수상 음악》

영국에서 복귀하지 않아 하노버 공국의 노여움을 산 헨델은 앤 여왕이 사망한 1714년 이후 다시는 마주치고 싶지 않았던 사람을 만난다. 하노버 공국의 선제후이자 자녀가 없던 앤 여왕의 뒤를 이어 영국 국왕이 된 조지 1세였다. 헨델은 조지 1세의 비위를 맞추고자 야외 연회용 기악 음악을 작곡한다. 왕과 귀족들의 뱃놀이에 악사들

을 태운 배가 따로 띄워져 주위를 맴돌며 연주하도록 동원되었는데, 이때 연주된 여러 관현악 모음곡을 '수상 음악'이라 불렀다.

1717년 헨델은 조지 1세와 귀족들을 위해 3개의 모음곡인 《수상 음악》을 작곡해 50명의 연주자들과 함께 템즈강의 배 위에 오른다. 무거운 쳄발로는 보통 바로크 관현악곡에 포함되었지만, 배에 실을 수 없다는 이유로 이 곡에선 빠졌다. 또 강 위의 야외 연주회였기에 음량이 큰 트럼펫이나 호른 등의 금관악기와 오보에, 플루트 등의 목관악기의 역할이 매우 커졌다. 조지 1세는 이 작품에 매우 만족했고 여러 번 반복해 연주하게 했다.

《수상 음악》의 3개 모음곡 중 첫 번째 《수상 음악 348번》은 11개의 곡으로 구성되어 있다. 장중한 서곡으로 시작되어 빠른 2박자의 춤곡 〈부레〉를 비롯해 〈미뉴에트〉 〈에어〉 등으로 진행된다. 마지막 〈알라 혼파이프〉는 가장 유명한 곡으로, 매우 경쾌하면서도 웅장한 분위기를 자랑한다. 알라 혼파이프는 '뿔피리 춤곡풍으로'라는 뜻이다. 르네상스 시절부터 이어온 춤곡의 느낌을 잘 살려 조지 1세가 흡족해한 이유를 알 수 있는, 매우 화려하면서도 힘찬 곡이다.

물을 생명의 원동력으로 삼은 물 위에 핀 꽃 '수련'을 그린 화가와 흐르는 물 위에서 빛나는 연회 음악 《수상 음악》을 만들어낸 작곡가에게, 자연 속에서 피어난 예술은 눈이 멀어도 멈추지 않는 창작의 원동력이 되었다.

바흐와 헨델을 사위로 둘 뻔한 작곡가

바로크 음악이 꽃을 피운 독일 당대 최고의 오르가니스트이자 작곡가였던 디트리히 북스테후데는 북부 도시 뤼벡의 성 마리아 교회 오르가니스트로 명성이 자자했다. 그가 교회에서 열리는 연주회 '아벤트무지케'를 번성시키자 젊은 오르간 연주자들이 몰려들었다.

18살의 헨델은 1703년 북스테후데의 가르침을 받았다. 헨델의 천재적인 음악성에 감탄한 70대 거장 북스테후데는 헨델에게 성 마리아 교회 오르가니스트 자리를 권유했다. 하지만 교회 규정상 후임자를 직계 후손에게만 물려줘야 했고, 북스테후데는 딸 마르가리타와 헨델을 결혼시키고자 한다. 헨델은 10살이나 연상인 마르가리타와 결혼할 순 없었기에 그의 제안을 거절하고 뤼벡을 떠난다.

헨델이 뤼벡을 떠나고 2년 뒤 1705년, 20살의 바흐가 뤼벡으로 온다. 같은 시대에 또 한 명의 천재가 있다는 사실에 감탄한 북스테후데는 바흐에게 똑같이 제안한다. 당시 마리아 바르바라와 연애 중이었던 바흐 역시 그의 제안을 거절하고 뤼벡을 떠난다.

30살이 될 때까지 결혼을 하지 못한 마르가리타는 결혼을 하지 못한 이유가 아름답지 않은 용모 때문일 거라는 소문이 돌기도 했다. 북스테후데는 음악의 아버지와 음악의 어머니를 사위로 삼고 싶었으나 거절당한 음악가로 역사에 기록되었다.

《양산을 쓴 여인》 연작 속 슬픈 사랑 이야기

20대의 젊은 화가 모네는 아름다운 모델 카미유 동외유를 만난다. 첫사랑 카미유와 결혼하려 했지만 모네의 아버지가 크게 반대하니, 결국 재정적 지원도 끊겨 극심한 가난에 시달린다. 둘 사이에 아들 장이 생겼음에도 모네의 아버지는 아이와 여자를 버리지 않으면 도움을 주지 않겠다고 협박한다. 그럼에도 모네는 카미유와 결혼한다.

카미유는 전쟁이 일어나 모네가 영국으로 피신해 있는 동안에도 홀로 아이를 키운다. 또 무명 화가인 모네를 뒷바라지하고자 세탁부 같은 궂은일도 마다하지 않는다. 모네의 그림이 조금씩 호응을 받기 시작할 무렵 카미유는 둘째 아이를 낳는다. 하지만 30대의 젊은 나이였던 카미유는 둘째를 낳고 1년도 채 되기 전에 암으로 세상을 떠난다.

모네는 영혼의 반쪽 카미유에게 제대로 된 치료도 받게 하지 못했다는 죄책감에 평생 시달렸다. 카미유가 투병하던 시기에 그를 후원하던 미술품 수집가이자 친구인 오슈데가 파산한 까닭도 있다. 오슈데는 채권자들을 피해 혼자 벨기에로 도망쳤고 모네는 가난한 살림에 투병 중인 아내도 있었지만 그의 부인인 알리스와 6명의 자녀를 모두 거둔다. 알리스는 카미유를 간호하며 모네와 카미유의 두 아이까지 8명의 아이를 돌보고 집안 살림도 도맡았다.

모네는 카미유를 모델로 〈초록 드레스를 입은 여인〉을 비롯해 〈정원의 여인들〉 〈기모노를 입은 카미유〉 등을 남겼다. 특히 카미유와 장을 모델로 한 정원 그림은 모네뿐만 아니라 르누아르와 마네가 같은 날 그린 것으로 추정되는 그림들도 있어 비교해보는 재미가 있다.

모네는 카미유의 숨이 꺼지는 순간을 눈물로 그린 〈카미유의 임종〉 이후 인물화를 그리는 횟수가 눈에 띄게 줄었다. 아내 카미유와 첫째 아들 장을 그린 〈양산을 쓴 여인〉은 모네와 카미유의 가슴 아픈 사랑 이야기로 많은 사랑을 받고 있다. 1875년의 가난하지만 행복한 순간을 그린 이 그림은 10여 년이 지난 후 2점의 연작으로 새롭게 그려진다. 모네는 알리스와 오슈데의 딸인 쉬잔을 모델 삼아 〈양산을 쓴 여인〉을 그렸지만, 얼굴의 형체를 알아보기 힘들 정도로 흐릿하다. 쉬잔을 모델로 했으나 못내 잊지 못한 카미유를 추억하며 그렸기 때문일 거라고 추측되는 이유다. 카미유가 세상을 떠난 후에도 모네의 곁을 지킨 알리스는 11년이 지나 남편 오슈데가 사망한 후에 정식으로 모네의 둘째 부인이 된다.

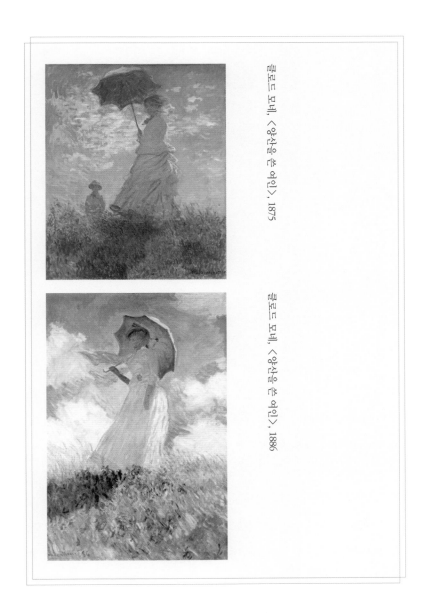

클로드 모네, 〈양산을 쓴 여인〉, 1875

클로드 모네, 〈양산을 쓴 여인〉, 1886

슬픈 별을 꿈꾸는 밤에

✦

미술 작품 빈센트 반 고흐 〈별이 빛나는 밤〉
클래식 음악 리하르트 바그너 〈탄호이저〉

밤하늘에 떠 있는 별 하나를 꿈꾸던 화가가 있다. 살아생전 단 한 점의 그림밖에 팔지 못했고 평생 우울증의 광기와 싸워야 했다. 그럼에도 동경하던 별에 닿고자 스스로 죽음을 선택하기 직전까지도 예술가로서의 의무를 저버리지 않았다.

진심을 다해 자연을 표현하고 느끼는 감정을 작품에 쏟아부으면, 언젠가는 사람들의 공감을 얻을 거라고 믿었다. 900여 점의 작품을 남긴 해바라기의 화가 빈센트 반 고흐의 이야기다.

사랑하는 여인이 자신이 아닌 다른 남자를 위해 목숨을 내놓는 걸 바라보는 마음은 어떤 색을 띨까?

푸르른 하늘에 빛나는 단 하나의 별이 되길 바라는 노래를 부르는 리하르트 바그너의 아리아 속 저녁별처럼, 작품 속에서 신비롭고도 고귀한 예술가들의 영혼이 빛나고 있다.

불우한 삶을 산 영혼의 화가

37년이라는 짧은 삶을 사는 동안 가난과 외면, 우울증에 시달린 화가 고흐는 목사의 아들로 태어나 화랑의 미술상으로 일했다. 평생 미술품 거래를 업으로 삼은 동생 테오와 달리, 고흐는 19살이 되던 해 하숙집 딸이었던 유제니에게 청혼을 거절당한 후 충격으로 모든 걸 버리고 신앙에 매달린다. 허드렛일을 하며 신학 대학 입학을 준비해 전도사까지 되었던 고흐는, 26살이 되던 1879년 모든 걸 관두고 화가가 되기로 결심한다.

테오의 재정적 지원을 받으며 부모 곁에서 뒤늦은 그림 공부에 몰두하던 고흐는 두 번째 사랑을 만난다. 외사촌 누나 케이 스트리커가 주인공이다. 하지만 아들이 있던 미망인인 그녀와의 사랑도 실패로 끝나고, 고흐는 가족들과도 사이가 나빠져 집을 뛰쳐나온다.

고향을 떠나 헤이그로 간 고흐는 거리에서 몸을 팔아 딸을 키우던

시엔을 만나 화실로 데려온다. 매독에 알코올중독까지 시달리던 비참한 그녀에게 연민을 느낀 고흐는 그녀와 아이의 가족이 되어 석판화 〈슬픔〉을 비롯해 〈위대한 여인〉 〈요람 앞에 무릎을 꿇고 있는 소녀〉 등을 그린다.

가족 모두가 등을 돌릴 때도 그를 지지하던 테오마저 이 둘을 반대하고 지원을 끊겠다고 하자, 결국 고흐는 시엔과 아이들을 떠날 수밖에 없었다.

부모 곁으로 돌아온 고흐는 어머니 병간호를 도와주던 마르고트와 사랑에 빠지지만, 10살 연상의 그녀와 무명의 빈털터리 화가를 받아들이지 못하는 양가 부모의 반대로 다시 헤어지고 만다.

〈감자 먹는 사람들〉 등의 작품을 그린 이 시기에 아버지도 세상을 떠나고 고흐는 파리로 돌아가 테오와 함께 산다. 카페 탕부랭에서 처음으로 전시회를 연 고흐는 카페 여사장인 이혼녀 아고스티나와 사랑에 빠진다. 그녀가 자신의 아이를 임신한 걸 안 고흐는 그녀에게 청혼하나, 아고스티나는 아이를 지우고 그와의 이별을 택한다. 시엔에게서 옮은 매독이 아고스티나까지 병들게 했기 때문이다.

신분과 나이를 생각하지 않고 사랑에 빠진 상대에게 모든 걸 주려했던 고흐는 5번의 이별을 겪으며 더욱 외톨이가 된다. 그는 피난처가 된 그림에 몰두하고자 아를로 떠나고 테오를 통해 친분을 쌓은 화가 폴 고갱을 자신의 아틀리에로 초대한다.

아를의 노란 집을 젊은 인상파 화가들의 아지트로 삼고 싶었던 고

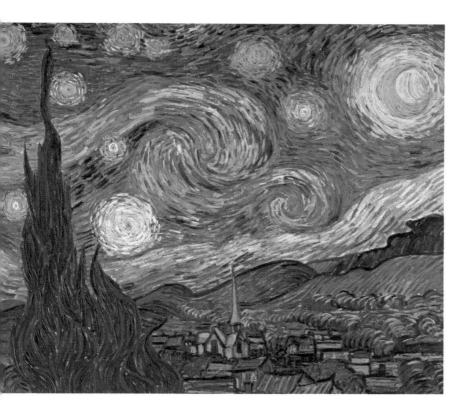

흐의 초대를 받은 고갱은 함께 생활한다. 이 시기에 고흐가 완성한 작품들이 그를 '태양의 화가'라 불리게 한 《해바라기》 연작과 〈밤의 카페 테라스〉〈아를의 침실〉〈밤의 카페〉〈노란 집〉〈론강의 별이 빛나는 밤〉〈아를의 붉은 포도밭〉 등이다. 그중 〈아를의 붉은 포도밭〉이 그가 살아생전 유일하게 판매한 작품이다.

35살이 되도록 인정받지 못하고 동생 테오에게 의지하는 삶과 실패한 사랑으로 마음의 병이 깊어진 고흐는 자신과 다른 예술관을 가진 고갱과 부딪힐 수밖에 없었다. 결국 그는 화를 참지 못하고 자신의 귀를 잘라버린다.

병원에서 치료받고 퇴원한 고흐는 파리로 돌아가버린 고갱에게 사과의 편지를 쓴다. 고흐와 고갱은 이 사건 이후 다신 만나지 않았지만, 서로의 깊은 고독과 고통을 이해하는 사이로 남았다.

발작이 심해진 고흐는 생 레미의 한 정신병원에 들어간다. 창문 너머로 보이는 밤하늘, 특히 한 자리에서 밝게 빛나던 샛별을 오래도록 바라보던 그는 역작 〈별이 빛나는 밤〉을 그린다.

아를 생활을 시작할 때 고흐는 지도에서 마을이나 도시를 가리키는 점을 보면 밤하늘에 반짝이는 별이 항상 자신을 꿈꾸게 한다는 내용의 편지를 테오에게 보냈다. 별에 갈 수 없는 이유를 묻곤 했고 죽어야 별에 갈 수 있다고 믿었다.

그는 〈별이 빛나는 밤〉을 그리던 시기에 고갱에게 보낸 편지에서 바그너나 베를리오즈의 음악처럼 쓸쓸한 마음을 달래주는 그림을 그리기가 어렵다고 밝힌다. 자신이나 고갱처럼 그런 심경을 느끼는 사람이 많지 않다는 말도 덧붙인다. 소용돌이치는 구름의 역동적인 흐름 속에서 더욱 빛을 발하는 별들은, 상처 입고 무너져 내린 영혼을 치유하고자 방법을 찾고 있는 가련한 심경을 위로한다.

자신만의 신화를 써 내려가다

'음악극'이라는 종합예술 영역을 창시한 리하르트 바그너, 직접 대본을 쓰고 작곡하고 연출을 한 오페라들을 다수 남겼다.

세자르 프랑크, 후고 볼프, 안톤 브루크너 등의 후대 음악가들뿐 아니라 피에르 오귀스트 르누아르, 바실리 칸딘스키 등의 화가들과 철학자 프리드리히 니체, 『악의 꽃』 등을 쓴 샤를 보들레르, 『반지의 제왕』 등의 작가 J.R.R. 톨킨 등의 19세기 이후 예술가들에게 엄청난 영향을 끼쳤다.

그는 독일과 북유럽 신화를 바탕으로 한 오페라 〈트리스탄과 이졸데〉 〈뉘른베르크의 명가수〉 〈로엔그린〉 〈방황하는 네덜란드인〉 등을 남겼다. 특히 26년간 대본을 쓰고 작곡한 〈니벨룽의 반지〉는 음악 역사상 가장 중요한 작품 중 하나로, 16시간에 가까운 연주 시간을 자랑한다.

신화를 토대로 삶과 사랑, 배신, 그리고 욕망을 그린 종합 예술가 바그너의 힘이 느껴지는 대표적인 작품은 바로 1845년 작 〈탄호이저〉다.

리하르트 바그너 〈탄호이저〉

중세 독일의 음유시인 탄호이저를 주인공으로 한 3막의 오페라 〈탄호이저〉는 아름다운 선율의 아리아들로 많은 사랑을 받는 작품이다. 이 작품에는 음유시인 탄호이저, 영주의 조카이자 정숙한 여인 엘리자베트, 미의 여신 베누스, 탄호이저의 동료이자 엘리자베트를 사랑한 볼프람이 등장한다.

고향을 떠나 베누스와 방탕한 생활에 젖어 있던 탄호이저는 문득 고향이 그리워진다. 고향 바르트부르크로 돌아오는 길에 친구였던 음유시인 볼프람과 영주를 만난 탄호이저는 자신의 노래를 좋아한 영주의 조카 엘리자베트에 관한 얘기를 듣는다.

엘리자베트가 바르트부르크에서 열리는 음유시인 노래 대회에서 시상한다는 사실을 알게 된 탄호이저는 대회에 참가한다. 엘리자베트를 흠모하던 볼프람은 정숙한 사랑을 찬미하는 노래를 부르고, 탄호이저는 육신의 사랑을 찬미하는 베누스 찬양가를 부른다.

구원이 불가능할 정도로 타락한 탄호이저에 경악한 기사들은 그에게 칼을 겨눈다. 엘리자베트는 그가 순례자들과 함께 참회의 길을 떠날 수 있도록 기회를 주자고 애원한다.

시간이 흘러 순례자들은 돌아오지만 행렬에 탄호이저는 없다. 낙담한 엘리자베트는 탄호이저의 죄가 용서받을 수 없다면 자신의 목숨을 재물로 바칠 테니 그의 저주를 풀고 용서해달라고 기도한다.

뒤늦게 돌아온 탄호이저는 자신을 위해 목숨을 바친 엘리자베트의 시신 앞에서 오열하며 죽는다. 엘리자베트의 사랑과 희생으로 탄호

이저는 구원받는다.

갖지 못하는 별을 갈망하는 사람은 비단 엘리자베트와 탄호이저만이 아니다. 구원을 갈구하는 탄호이저를 우정으로 응원하고 짝사랑하는 여인의 헌신적인 사랑을 기원하는 볼프람도 갖지 못하는 별을 갈망했다.

그는 3막 2장에 등장하는 아리아 '저녁별의 노래'로 죽음을 각오한 엘리자베트의 영혼이 구원받아 천국에 무사히 도착하길 바란다.

정신병원 창문으로 보이는 샛별을 바라보며 꿈을 꾸고 별에 도착하고자 죽음을 선택한 고흐의 〈별이 빛나는 밤〉에 어울리는 슬프도록 아름다운 사랑의 아리아다.

저녁별의 노래

볼프람 역의 바리톤이 부르는 아리아 '저녁별의 노래'의 가사다.

죽음을 예감하는 듯한 황혼이 땅을 뒤덮고
검은 옷이 골짜기를 둘러싼다.
아득히 높은 곳을 향하는 그녀의 영혼은
밤을 가로질러 날아가야 하는 길 앞에서 두려움에 떤다네.

빛나고 있구나, 가장 아름다운 별이여.
아늑한 빛을 저 멀리 비춰
너의 사랑스러운 빛이 밤의 어두움을 헤치고

골짜기를 밖으로 나가는 길을 친절히 알려주는구나.

오, 나의 사랑스러운 저녁별이여.

나는 언제나 기꺼이 너를 행복하게 반기지만,

그녀가 결코 배반할 리 없는 그 마음에

그녀가 지나칠 때 꼭 인사해다오.

그녀가 이 땅의 골짜기에서 날아올라

아득히 높은 그곳에서 축복받은 천사가 될 때.

천문학자가 본 〈별이 빛나는 밤〉

고흐가 〈별이 빛나는 밤〉을 그리고 얼마 지나지 않아 사망했기에, 작품 속 소용돌이 모양의 나선형 화풍이 그의 불안정한 심리 상태를 반영한 거라고 해석한다. 한편 천문학자들은 고흐가 당시 유행하던 천문학 이론에 매료되어 〈별이 빛나는 밤〉을 그린 거라는 가설을 내놓았다.

2004년 허블 망원경으로 목성의 대기권에서 구름이 소용돌이치는 듯한 모습의 패턴을 분석했는데, 목성의 난류 패턴이 고흐의 소용돌이 패턴과 정확하게 일치했다. 달을 제외한 11개의 별은 「창세기」 37장에서 요셉의 꿈에 등장한 '해와 달과 열한 개의 별'에서 영감을 얻었다고 한다.

반면 일부 천문학자들은 생 레미 요양원 시절의 고흐가 창밖으로 보인 양자리 별들과 샛별을 보이는 대로 그린 거라고 주장한다. 〈별이 빛나는 밤〉 속 별들은 황도 12궁의 첫 번째이자 가을의 별자리인 양자리와 그 근처에서 빛나는 별들과 닮아 보인다.

물방울을 그리는 남자들

미술 작품 김창열 〈밤에 일어난 일〉
클래식 음악 프레데리크 쇼팽 〈빗방울 전주곡〉

다큐멘터리 영화 〈물방울을 그리는 남자〉는 50년간 물방울만 그린 화가 김창열이 세상을 떠난 다음 해인 2022년에 개봉했다. 아버지의 예술 세계를 이해하고자 그의 아들이 촬영한 영상들로 이뤄진 영화는 고독과 상처로 피어난 물방울 그림들로 가득 차 있다.

20대 초 유학을 떠난 후 다시는 조국으로 돌아오지 못한 폴란드의 피아니스트이자 작곡가 프레데리크 쇼팽 역시 김창열과 비슷한 고독과 상처를 지니고 있었다.

쇼팽은 춥고 낯선 곳에서 병마와 싸우며 사랑하는 이를 기다렸다. 폭우 속에서 행여나 길을 잃었을까 피아노 앞에 엎드려 아무것도 할 수 없었다. 피아노 건반에 떨어지는 건 천장에서 새어 나오는 빗방울일까 눈물일까.

똑, 똑, 똑. 8분 음표가 이어가는 리듬이 빗방울 떨어지는 모습과 닮은 쇼팽의 〈빗방울 전주곡〉은 물방울의 화가 김창열의 첫 번째 물방울 그림인 〈밤에 일어난 일〉처럼 슬프도록 아름답다.

밤에 흐르는 물방울을 그린 두 예술가의 작품들로 그들의 내면을 들여다보자.

고난의 길을 꿋꿋하게 걸어간 화가

평안남도에서 태어난 화가 김창열은 외삼촌에게서 그림을 배웠다. 해방 직후 먼저 월남한 아버지를 찾아 서울로 내려온 16살의 김창열은 6개월 만에 아버지를 찾는다. 이 소식을 들은 가족 모두가 내려와 서울에 뿌리를 내린다.

가족 상봉의 기쁨과 서울대 미대생으로서의 생활도 잠시, 한국전쟁이 일어나며 김창열은 전쟁의 소용돌이로 끌려간다. 인민의용군에 끌려가 전쟁에 강제로 투입되었다가 도망친 김창열은 헌병대에 끌려가 수모를 겪기도 했다. 또 휴전 이후 서울대 미대로 복학하려 했

으나 월북 화가 이쾌대의 회화연구소에서 그림을 배웠다는 이유로 거부당한다.

단색화의 거장 박서보와 함께 미술의 세계적인 흐름을 한국에 이어나가기 위해 노력해나가던 그는, 한국 미술사상 최고의 경매가를 기록한 〈우주〉를 그린 추상미술의 대가 김환기의 추천을 받아 미국 유학길에 오른다.

3년간 궂은일을 견디며 뉴욕에서 그림을 그리던 1969년, 비디오 아트의 창시자 백남준의 추천을 받아 프랑스 파리로 건너간다. 아방가르드 페스티벌에 참가한 김창열은 파리에 정착한다.

마구간을 개조한 아틀리에를 인수받은 김창열은 평생의 사랑 마르틴 질롱과 지내며 작품 활동에 몰두한다. 하지만 뉴욕에서처럼 파리의 삶 역시 녹록지 않았다. 가난한 화가는 밤새 그린 그림이 마음에 들지 않으면 캔버스를 재활용하곤 했다.

1972년 어느 날, 김창열은 마음에 들지 않는 그림의 유화 물감이 잘 떨어지게 하고자 캔버스 뒷면에 물을 뿌려놨다. 다음 날 새벽 캔버스 뒷면에 맺힌 물방울이 아침 햇살에 영롱한 빛을 뿜어냈는데, 물방울 화가가 탄생하는 순간이었다. 김창열은 처음 그린 물방울 그림 〈밤에 일어난 일〉이 파리의 살롱 드 메에 초대받으며 단번에 세계적인 화가의 반열에 오른다.

〈밤에 일어난 일〉 이후 김창열은 50년간 거친 마대나 신문지, 한지 등의 종이 위에 아크릴, 수채 물감 등의 재료로 물방울을 그린다.

1980년대 이후에는 어린 시절의 고향을 향한 향수를 할아버지에게서 배운 천자문으로 표현한 바탕 위에 물방울을 그린 《회귀》 연작에 몰두한다.

흔히 은유라고 해석하는 '메타포'를 대표하는 게 김창열의 물방울이다. 그는 만물에 불변 고정의 존재는 없다는 불교의 '공' 사상, 만물은 있음에서 생겨나지만 있음은 없음에서 생겨난다는 도교의 '무' 사상과 물방울이 통한다고 밝혔다.

김창열에게 물방울 그리는 작업은 모든 불안과 상처의 기억을 지우고 안식과 평화를 추구하는 수도승의 기도와 같았다.

파리에 정착해 40년 넘는 시간 동안 물방울을 그린 김창열의 인생

은 20살에 파리로 유학을 떠난 후 20년간 조국을 그리워하다 돌아
가지 못하고 숨을 거둔 쇼팽의 삶과 닮아 있다.

조국을 그리워한 파리의 폴란드 청년

'피아노의 시인'이라 불리는 쇼팽은 프란츠 리스트와 함께 역대 최
고의 피아니스트로 손꼽히며, 피아노 명곡을 많이 작곡한 음악가이
기도 하다. 7살 나이에 무대 위에서 피아노 연주를 선보일 정도로 일
찍이 두각을 보인 쇼팽은, 11살에 피아노를 위한 〈폴로네이즈〉를 작
곡해 스승 보이치에흐 지브니에게 헌정했다.

바르샤바 음악원에 진학한 쇼팽은 1830년 20살 나이에 파리로
향한다. 그가 파리로 향한 사이 러시아의 지배를 받던 바르샤바의 젊
은 사관들이 11월 봉기를 일으킨다. 이 봉기로 촉발된 러시아와의
전쟁에서 폴란드가 대패했고, 쇼팽은 프랑스로 망명한 수많은 폴란
드인처럼 다시는 조국 땅을 밟지 못한다.

혈혈단신으로 파리에 온 폴란드 피아니스트는 아무것도 할 수 없
다는 무기력함, 고독, 그리고 가난에 고통받는다. 그렇게 잊힐 뻔한
쇼팽을 발견한 사람은 다름 아닌 '피아노의 왕' 리스트였다. 쇼팽보
다 1살 어렸지만 이미 유명한 피아니스트였던 그는 쇼팽과 함께 사
교계나 음악회의 무대에 오른다.

리스트 자신의 화려함과 다르게 쇼팽의 섬세한 피아노 음악이 대중의 사랑을 받길 원한 친구이자 팬의 마음이었던 것으로 보인다. 쇼팽은 리스트의 연인이었던 다굴 백작 부인의 파티에서 평생의 사랑을 만난다.

프레데리크 쇼팽 〈빗방울 전주곡〉

파리에서 태어나 18살에 지방 남작과 결혼했다가 가정폭력을 피해 두 아이와 함께 파리로 돌아온 기구한 여인이 있다. 소설 『사랑의 요정 파데트』 『마의 늪』을 쓴 작가이기도 한 그녀의 이름은 아망틴 뒤팽. 남장을 하고 사교계를 출입하며 자유연애를 신봉해 프랑스 시인 알프레드 뮈세와 〈카르멘〉의 원작자 프로스페르 메리메의 연인이기도 했던 그녀는 필명 '조르주 상드'로 더 잘 알려져 있다.

자유분방한 상드지만 6살 연하의 젊은 피아니스트 쇼팽을 맹목적이고 헌신적으로 사랑했다. 자신에게 먼저 구애하고 9년간이나 모성애로 착각할 만큼의 사랑을 준 그녀의 보살핌으로 쇼팽은 피아노를 위한 21개의 〈녹턴〉, 58개의 〈마주르카〉, 27개의 〈전주곡〉, 18개의 〈폴로네이즈〉를 남길 수 있었다.

폐결핵으로 고생하던 쇼팽을 위해 상드는 아이들과 그를 데리고 스페인 지중해의 마요르카섬으로 떠난다. 하지만 그해 겨울 마요르

카는 차가운 겨울비가 내릴 정도로 추웠고 숙소도 마땅하지 않아 칙칙한 수도원 근처의 작은 오두막에 머물 수밖에 없었다.

뒤늦게 도착한 피아노 앞에서 쇼팽은 《24개의 전주곡》을 완성한다. 도입부적인 성격을 띤 자유로운 형식의 기악곡이며, 그중 4번과 6번은 쇼팽 자신의 장례식에서 연주되었다. 왼손으로 일정하게 계속 연주되는 라 플랫의 음이 빗방울 떨어지는 소리를 닮았다 하여 '빗방울'이라 불리는 15번은 폭풍 속에서 돌아오지 않는 상드를 기다리던 쇼팽이 빗소리를 들으며 작곡한 곡이다.

추위와 병으로 생사를 넘나들던 쇼팽을 위해 음식과 물품들을 구하러 시내에 나간 상드와 아이들은 폭우 때문에 발이 묶였다. 쇼팽은 그치지 않는 비를 바라보며 피아노 앞에 앉아 밤새도록 길을 헤맬 그들을 기다리고 있었다. 창문이 열려 있지 않았는데도 피아노 건반에는 물방울이 맺혀 있다.

〈전주곡〉을 비롯한 쇼팽의 역작들이 탄생한 마요르카섬에서의 생활이었으나, 쇼팽의 건강에는 치명적이었다. 악화된 폐병으로 쇼팽은 39살 젊은 나이에 세상을 떠난다.

20살에 조국 폴란드를 떠난 후 20년이 흘러가는 동안 조국을 그리워하고 고독한 삶을 살았던 쇼팽은, 죽음을 목전에 두고 폴란드에 묻히고 싶다는 유언을 남긴다. 그의 시신은 파리에 안장되었으나, 유언대로 심장은 바르샤바로 옮겨져 성 십자가 성당에 안치되었다.

떨어지는 건 빗방울일까, 그리움의 눈물일까

고독과 그리움에 떨어지는 눈물을 닮은 김창열의 첫 물방울 그림
〈밤에 일어난 일〉과 쇼팽의 〈빗방울 전주곡〉을 통해 그들의 내면과
예술 세계를 이해할 수 있다.

지구 반대편에서 온 가난한 화가의 손에서 탄생한, 짙은 초록색 바
탕의 캔버스에 단 한 방울의 물방울이 떨어지는 순간을 포착한 〈밤
에 일어난 일〉. 이 작품은 폭우가 쏟아지던 어느 추운 겨울밤, 타지에
혼자 남겨져 언제 돌아올지 모를 이를 애타게 기다리던 나약한 청년
이 흘린 눈물이 그의 전부였던 피아노 건반 위로 떨어지는 순간을
묘사한 것 같다.

전쟁의 상처를 안고 고독과 가난이라는 깊은 슬픔에 맞서던 두 예
술가의 메타포인 '물방울'은 빗방울일까 눈물일까.

비를 그린 클래식

떨어지는 물방울을 묘사한 클래식 음악 중 가장 대표적인 건 단연 쇼팽의 〈빗방
울〉이다. 이 외에도 많은 작곡가가 비가 떨어지는 소리나 폭우, 태풍을 묘사한
작품을 남겼다.
비발디의 대표작 《사계》 〈여름〉의 1악장은 소나기를 연상시키며 끝맺는다. 각

악장을 설명하는 소네트에 쓰인 "목동은 격렬한 폭풍에 덜덜 떤다."에서 유추해 볼 수 있다.

요하네스 브람스가 바이올린과 피아노를 위해 작곡한 3개의 소나타 중 첫 번째 소나타는 '비의 노래'라는 부제를 가지고 있다. 1악장 처음에 등장하는 바이올린 주선율은 비가 떨어진 후에 흘러내리는 듯한 표현이 인상적이다. 프랑스 인상주의 작곡가 클로드 드뷔시가 작곡한 피아노 모음곡 《판화》의 마지막 곡인 3번 〈비 오는 날의 정원〉은 프랑스 민요의 멜로디를 차용해 정원에 떨어지는 빗방울들을 빠른 연타로 연주한다. 조아키노 로시니가 마지막으로 작곡한 오페라 〈빌헬름 텔〉의 서곡은 네 부분으로 나눠지는데 그중 2번째 파트인 '알레그로'는 휘몰아치는 비바람을 오케스트라로 강렬하게 표현한다.

세상에서 가장 비싼 그림

2023년 기준 세상에서 가장 비싼 그림은 레오나르도 다빈치의 〈살바토르 문디〉다. 르네상스 시대의 옷을 입은 예수를 그렸다. 뉴욕 크리스티 경매에서 5천억 원에 가까운 금액으로 낙찰되며 진품 여부와 함께 큰 이슈를 낳았다.

그동안 프랑스 인상주의 화가 폴 세잔의 〈카드놀이 하는 사람들〉을 비롯해 미국 추상표현주의 화가 잭슨 폴록, 마르코 로스코의 작품들과 파블로 피카소, 아메데오 모딜리아니, 앤디 워홀, 장 미셸 바스키아 등의 작품들이 고가에 낙찰되었다.

우리나라에선 2019년 김환기의 〈우주〉가 132억 원에 낙찰되며 한국 미술품 최초로 100억 원을 넘긴 작품으로 기록되었다. 또한 이중섭의 〈소〉, 박수근의 〈빨래터〉, 이우환의 〈점으로부터〉가 수십억 원을 호가하고 있으며, 김창열의 〈물방울〉도 작가가 타계한 이후 값어치가 올라가고 있다.

시공간을 넘어 환상의 세계로

　　분홍색 발레 슈즈를 신은 타조가 현악기의 연주에 맞춰 우아하게
춤을 춘다. 발레리나를 상징하는 의상 튜튜를 입은 통통한 하마가 날
렵한 춤사위를 보이고 뒤이어 물방울과 함께 코끼리들이 춤을 춘다.
　　디즈니의 명작 애니메이션 〈판타지아〉에서 아침, 낮, 저녁, 그리고
밤을 상징하는 다양한 동물 무용단이 춤을 추는 광경이다. 이 영상의
배경음악은 '시간의 춤'이라는 제목으로 어느 작곡가의 오페라에 등
장하는 발레 음악이다.

이 곡이 작곡될 당시 작곡가들은 관객들을 사로잡기 위해 오페라가 진행되는 중간중간 발레뿐만 아니라 동물 곡예, 마술 등의 눈요깃거리들을 등장시키며 대규모의 종합예술로 발전시켰다.

이 아름다운 발레를 위한 관현악곡을 작곡한 이는 이름조차 낯선 아밀카레 폰키엘리다.

위대한 스승 폰키엘리와 오페라

이탈리아 작곡가 폰키엘리는 밀라노 음악원의 작곡과 교수로 지내면서 자코모 푸치니, 피에트로 마스카니, 움베르토 조르다노 등의 오페라 작곡가들을 가르쳤다.

폰키엘리는 11개의 오페라를 비롯해 다양한 춤곡들을 남겼지만, '시간의 춤'이 등장하는 오페라 〈라 조콘다〉를 제외한 다른 작품들은 거의 연주되지 않고 있다.

소설 『레미제라블』로 유명한 프랑스 작가 빅토르 위고가 1835년 쓴 희곡 『파도바의 폭군 안젤로』를 원작으로 한 4막의 오페라 〈라 조콘다〉는 1876년 초연되었다.

로미오와 줄리엣이 연상되는 줄거리의 이 오페라는 큰 화제를 불러일으켰다. 특히 3막에 등장하는 무용수들을 위한 관현악인 '시간의 춤'은 열렬한 호응을 얻었다.

200여 년이 지난 지금, 대중의 사랑을 받으며 한 시대를 이끌었던 작곡가의 이름조차 낯설어진 건 시간의 흐름이 빚어낸 잔인함이자 자신의 오페라 〈라 조콘다〉의 결말과 닮은 비극이기도 하다.

아밀카레 폰키엘리 〈라 조콘다〉

베네치아의 아름다운 가수 조콘다는 지위를 박탈당한 귀족 엔초를 사랑하고 있다. 하지만 엔초는 고위 간부 알비제의 아내 라우라와 밀애하며 조콘다에게 상처를 입힐 뿐이다.

엔초는 라우라와 사랑의 도피를 결심하고 조콘다는 그들을 돕기로 한다. 한편 조콘다를 짝사랑하던 비밀경찰 바르나바는 조콘다를 차지하기 위해 계략을 꾸민다.

바르나바를 통해 아내의 불륜을 알아챈 알비제는 라우라에게 독약을 마시라고 강요한다. 조콘다는 수면제를 몰래 가져와 독약과 바꾸고 라우라는 깊은 잠에 빠져든다.

우여곡절 끝에 엔초는 라우라와 함께 떠나고, 사랑하는 사람의 사랑을 지켜준 조콘다는 바르나바가 보는 앞에서 자신의 가슴을 칼로 찌른다. 그렇게 슬픈 사랑은 끝을 맺는다.

3막 2장에 등장하는 발레 음악 '시간의 춤'은 알비제의 궁전인 황금의 집에서 열린 연회를 배경으로 한다. '시간의 춤'은 하루의 시작

부터 밤까지의 시간 변화를 그리고 있다.

아침, 낮, 저녁, 밤으로 나누기도 하지만 해가 막 뜨기 시작한 새벽, 만물이 깨어나 생동하는 아침, 약간의 나른함이 느껴지는 낮과 해가 지기 시작하며 노을이 드는 해 질 녘, 흥겨운 무도회의 밤으로 5개의 파트를 나눠 5명의 등장인물과 연결하는 경우도 있다.

하프와 현악기의 아름다운 화음으로 하루의 시작을 알리는 '새벽' 은 모든 비극의 시작인 라우라와 연결할 수 있는데, 청초하기까지 한 멜로디가 아름다운 그녀의 모습과 닮았다.

가장 유명한 멜로디인 '아침'의 테마는 주인공인 조콘다. 아름다운 목소리로 노래하는 조콘다, 베이스 음들이 서글프면서도 아름다운 멜로디를 연주하는 시련 파트가 메인 테마와 번갈아 나오는데 조콘다의 엔초를 향한 사랑, 질투 등의 심리로 해석할 수 있다.

'아침'이 지나고 하프와 실로폰이 시간의 변화를 알리면 첼로들의 부드러운 멜로디와 강렬한 화음의 오케스트라가 대조를 이루는 '낮' 의 테마가 등장한다. 강한 남성이지만 순정을 지닌 남자 주인공 엔초의 모습으로 보인다.

플룻의 음을 따라 내려오듯 해가 지고 바이올린들이 연주하는 짧지만 아름다운 노을을 닮은 근엄하고도 화려한 멜로디는 부와 명예를 모두 가진 알비제와 닮았다. 산 끝자락에 걸렸던 해가 결국 사라지듯, 바이올린의 흐려지는 멜로디처럼 알비제는 자신의 소유라고 생각했던 아내 라우라를 잃는다.

짧은 '저녁'을 지나 화려하게 치고 나오는 흥겨운 리듬의 춤곡은 오페라 속 악당 바르나바와 닮았다.

조콘다를 자신의 것으로 만들고 떠들썩한 무도회의 중심에 서길 원했던 바르나바의 화려한 삶과 닮아 있는 멜로디가 '밤'의 테마다. 참극 앞에서도 웃을 수밖에 없는 바르나바를 비웃듯 오케스트라는 화려한 절정과 함께 끝맺는다.

'시간의 춤'의 가장 유명한 선율을 흔히 '아침' 테마로 해석하지만 '낮' 테마로 해석하는 경우도 많다. 앞으로 달려가는 시간은 변화와 경계를 뚜렷하게 구분하기 어려운데, 이 곡도 그런 생각을 반영해 작곡했기 때문이다.

'시간의 춤'의 안무는 시계를 시각적으로 표현하는 경우가 잦다. 모호한 시간의 흐름을 표현하고자 정확한 시간을 상징하는 시계를 활용하는 것인데, 여기 시계를 이용해 심리적으로 느끼는 시간에 따른 기억의 왜곡이나 변형을 그린 화가가 있다.

살바도르 달리다.

무의식의 세계, 왜곡되는 기억, 시간의 변형

스페인의 초현실주의 화가이자 행위예술가인 달리의 어린 시절은 매우 불행했다. 태어나기 9개월 전에 사망한 형이 다시 돌아온 거라

믿은 부모 때문에 태어나자마자 죽은 형의 이름을 받은 달리, 17살 때 어머니가 암으로 세상을 떠났고 아버지는 처제와 재혼한다.

황량한 과거 때문인지 달리는 기행을 많이 저질렀다. 피카소를 존경해 무작정 프랑스로 가 그를 만났고, 피카소의 소개로 주안 미로를 비롯해 막스 에른스트, 앙드레 브르통, 장 아르프 등의 초현실주의 화가들과 사귄다.

하지만 달리는 초현실주의의 시초이자 초현실주의자들의 리더라 불리는 브르통과 불화를 일으키곤 결국 그룹에서 쫓겨난다. 초현실주의 운동에 참여한 작가 중 한 명인 시인 폴 엘뤼아르와 그의 러시아인 아내 갈라를 소개받은 달리가 갈라에게 한눈에 반해 둘이 야반도주한 것도 한몫했을 것이다.

10살 연상이었던 갈라는 달리에게 영혼의 반쪽이었으며 매니저이자 뮤즈였다. 지인들이 "달리는 갈라가 없으면 아무것도 아니다."라고 할 정도로 갈라에게 의존하던 달리는, 1950년부터 모든 작품에 자신의 이름과 갈라의 이름을 함께 넣기 시작한다.

자신이 온전하게 예술에만 집중할 수 있도록 모든 일을 해주는 갈라 없이는 작품 활동은 물론 정상적인 삶도 불가능하다는 걸 인정하고, 그녀에게 진심 어린 사랑을 보여주려 한 것이다.

달리는 지금까지도 이어지고 있는 유럽 최대 음악 대회인 '유로비전 송 콘테스트 1969'의 무대연출을 맡았고, 스페인 막대 사탕 회사 '츄파춥스'의 로고도 디자인했다.

초현실주의적 기법들을 많이 사용한 최초의 아방가르드 영화 〈안달루시아의 개〉의 각본 작업에도 참여했다.

1982년, 갈라가 세상을 떠난 후 달리는 7년간 쓸쓸한 말년을 보내다가 1989년 심장마비로 세상을 떠났다. 그가 남긴 유언은 "내 시계가 어디 있지?"였다.

정신분석학 창시자 지그문트 프로이트의 이론에 빠진 달리는 프로이트의『꿈의 해석』을 탐독하고 무의식의 세계, 꿈의 내용을 자신의 작품에 녹여내려 했다.

〈성 안토니우스의 유혹〉〈나의 욕망의 수수께끼〉〈주변을 날아다니는 한 마리의 꿀벌에 의해 야기된 꿈〉 등 제목부터 난해한 작품들을 다수 탄생시킨 달리의 대표적인 작품은 1931년에 발표한 〈기억의 지속〉이다.

달리를 단숨에 전 세계적인 유명 화가의 반열에 올려준 〈기억의 지속〉의 배경은 그의 고향 근처 해안이다. 배경을 먼저 완성한 달리는 어떤 걸 그릴지 고민하던 중 저녁 식사로 접시에 올린 카망베르 치즈를 보고 놀랄 만한 아이디어를 떠올렸다고 한다.

반쯤 잘리고 마른 올리브 나뭇가지에 널려 있는, 잘 숙성되어 물렁물렁해진 카망베르를 닮은 시계가 그가 그린 최초의 흘러내리는 시계다.

유일하게 정상적인 모양의 좌측 회중시계에는 개미들이 모여 있고, 모서리에 걸쳐 있는 시계에는 파리가 앉아 있다.

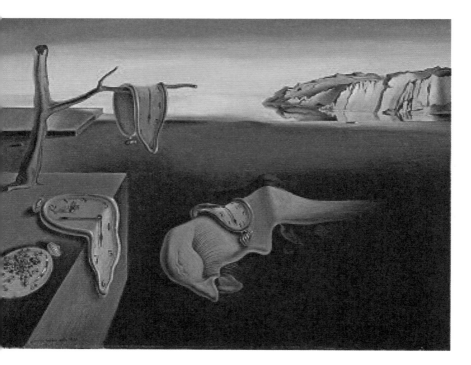

　유부녀였던 갈라와의 관계를 반대하던 가족과 극심하게 부딪힌 시기에 그린 그림답게, 달리가 혐오했던 벌레들을 통해 심정을 짐작할 수 있다.

　달리는 가장 정확한 시간을 상징하는 시계를 흘러내리게 해, 우리의 기억이 지속은 가능하나 시간이 흐름에 따라 변형된다는 걸 보여주고 있다.

　백마와 소라껍질을 섞어놓은 듯한 형상에도 시계는 흘러내리고 있

다. 중앙에 위치한 이 형체는 달리의 자아를 형상화한 것으로, 시간이 흐르며 왜곡되어가는 기억의 지속에 짓눌린 강박적인 모습을 그리고 있다.

꿈이나 환상 속에 존재할 것 같은 기묘하게 변형된 물건들을 통해, 심리적인 시간이 집착과 욕망으로 어떻게 변형되고 지속되는지 보여준다.

물리적인 시간의 흐름을 음악으로 표현한 게 폰키엘리의 〈라 조콘다〉라면, 시간이 흐르며 바뀌거나 뒤틀어지는 기억을 그림으로 표현한 건 달리의 〈기억의 지속〉이라 할 수 있다.

이 작품들을 통해 시간의 상대성, 즉 아인슈타인이 주장한 상대성 이론에 대한 예술가들의 생각도 살짝 엿볼 수 있다.

아인슈타인의 상대성 이론

양자역학과 함께 우주를 이해하는 가장 중요한 물리학 이론인 '상대성 이론'은 특수 상대성 이론과 일반 상대성 이론으로 나뉜다. 같은 시간이 흘러도, 누군가는 1분이 지난 것처럼 느끼고 다른 누군가는 1시간이 지난 것처럼 느끼는 게 상대성 이론을 가장 쉽게 이해할 수 있는 방법이다.

특수 상대성 이론은 빛의 속도가 일정하다는 전제하에 시간과 공간이 절대적이지 않으며 속도에 따라 상대적이라는 이론이다. 일반 상대성 이론은 특수 상대

성 이론이 발표된 지 10년 후에 발표되었는데, 특수 상대성 이론에 중력이 더해져 중력이 센 장소나 더 무거운 물체에선 공간의 왜곡이 일어나기에 시간이 빨리 흐른다고 주장했다.

시간을 다룬 음악

요제프 하이든이 1793년경 작곡한 교향곡 101번은 〈시계 교향곡〉이라 불린다. 2악장 안단테에서 멜로디를 연주하는 제1바이올린들이나 오보에, 플루트 등의 목관악기를 제외한 모든 현악기가 현을 손가락으로 퉁기는 피치카토 주법으로 음을 일정하게 반복하는 게 초침이 똑딱거리는 것과 똑 닮아 있다.

이 밖에도 프랑스 작곡가 모리스 라벨이 작곡한 오페라 〈스페인의 한때〉, 어린이 오페라 〈어린이와 마술〉 속 '5시 폭스트롯' 같은 작품들이 시간을 다룬 대표적인 클래식 음악이다.

시간을 그린 명화

라파엘로의 제자였던 아뇰로 브론치노가 1545년경 그린 〈비너스, 큐피드, 어리석음과 세월〉은 대표적인 은유법인 알레고리 방식으로 그려진 작품으로 모래시계로 세월, 즉 시간의 흐름을 나타내고 있다.

마르크 샤갈의 〈아폴리네르에의 오마주〉는 시계를 배경으로 하고 있으며, 네덜란드의 초상화가 프란스 할스가 그린 〈시계를 들고 있는 남자의 초상〉도 잘 알려져 있다. 숫자를 캔버스에 나열해 만든 작품들과 자신의 사진으로 시간에의 탐구를 이어갔던 로만 오팔카의 작품들로 시간 개념에의 사색에 잠겨볼 수 있다.

오지로 떠나 존재를 고민하다

✦

미술 작품 폴 고갱 〈우리는 어디서 왔고, 우리는 무엇이며, 우리는 어디로 가는가〉
클래식 음악 에이토르 빌라로부스 〈칸틸레나〉

야만인이 되고자 남태평양 한가운데의 타히티로 떠난 화가가 있다. 원주민의 전통음악을 알고 싶어 아마존 깊은 오지로 떠난 작곡가가 있다. 서양 문명의 구속을 거부하고 작품 속에서 한없이 자유롭고 싶었던 두 예술가를 홀린 원시주의는 그들이 남긴 말에서도 느낄 수 있다.

브라질 작곡가 에이토르 빌라로부스는 자신의 음악을 두고 다음과 같이 말했다. "내 음악은 자연스러워요, 폭포처럼요. 하지만 아카데

미에 발을 들이는 순간 최악으로 바뀝니다."

고귀한 야만인이고 싶었던 폴 고갱은 자신에게 강한 비판을 남긴 시인 앙드레 퐁테나에게 편지를 보냈다. "썩어빠진 제도권 미술에서 벗어난 지 이제 15년이 되었습니다. 선, 색, 구성, 소재 앞에서 진지한 것, 제가 추구하는 건 이뿐입니다. 색은 음악처럼 자연이 지닌 가장 보편적이면서도 모호한 내면의 힘을 포착할 수 있습니다. 저는 이곳 오두막에서 밤이 오면 완벽한 정적 속에서 펼쳐지는 꿈을 보기 위해 눈을 감습니다. 저는 대자연과 함께 우리의 원초적인 영혼을 지배하는 꿈을 그림으로 그립니다. 그러니 제 주위와 영혼에서 고통스럽게 우는 모든 것들을 어떻게 다 상징으로 나타낼 수 있겠습니까? 깨어나 보니, 제 꿈, 곧 그림은 끝나 있더군요, 저는 스스로에게 물었습니다. 우리는 어디에서 왔는가? 우리는 무엇인가? 우리는 어디로 가는가?"

열대의 자연이 생생히 살아 숨 쉬는 곳으로

프랑스에서 태어난 고갱은 생후 18개월 때 페루로 이주해 내전이 일어나 다시 프랑스로 돌아가야 했던 6살까지 매우 풍족하게 살았다. 도선사를 거쳐 해군에 입대해 세계를 누비며 살다가 어머니가 사망하고 4년이 지난 1871년 파리로 돌아온 고갱은, 증권회사에 취직

해 큰돈을 벌며 미술품 수집가로도 승승장구한다. 덴마크 출신의 메테 소피 가드와 결혼해 5명의 자녀를 뒀다.

아마추어 미술가로도 활동하던 그는 1876년 파리 살롱전에 〈비로플레 풍경〉을 출품해 입선했고, 1881년 에드가 드가에게 수업을 받으며 〈누드 습작〉〈창가의 꽃병〉 등을 남겼다.

30대가 된 고갱 앞에 장기 불황의 바람이 불어 닥친다. 주식시장이 붕괴되며 직업을 잃은 고갱은 가족과 함께 아내의 고향인 덴마크로 이주한다. 외교관들을 위한 프랑스어 수업을 하며 생계를 책임지던 아내에게 다섯 아이를 내팽개친 고갱은, 전업 화가가 되기로 결심하곤 혼자 파리로 돌아간다.

10년 가까이 아이들을 키우고 남편 뒷바라지까지 한 아내는 결국 1894년, 고갱이 마지막으로 타히티로 향하기 직전 그와 이혼한다.

미술상 테오도르 반 고흐의 인정을 받아 거래하기 시작한 고갱은 빈센트 반 고흐와도 친분을 맺는다. 함께 아를의 작업실을 쓰며 우여곡절을 다 겪고 2달 만에 고흐와 결별한 고갱은 지상낙원 타히티에서의 작품 활동을 꿈꾼다.

43살의 고갱은 그림 경매로 모은 돈을 들고 타히티에 도착한다. 하지만 유럽의 여느 도시처럼 선진화가 되어버린 타히티의 수도 파페에테의 모습에 실망한다. 열대의 자연이 생생하게 살아 숨 쉬는 모습을 꿈꿨는데 정반대였으니 말이다.

처음엔 타히티 원주민들에게 돈을 주고 연출해 야생의 모습을 그

렸고, 10대 어린 소녀들과 관계하며 그녀들을 그렸다. 하지만 문명에 지배된 파페에테를 떠나기로 결심한 고갱은 40km 떨어진 곳에 오두막을 찾는다.

타히티어를 배우며 원주민들과 가까워진 44살의 고갱은 13살의 어린 소녀 테하마나와 결혼한다. 엄연히 중혼죄에 해당했지만, 자코모 푸치니의 오페라 〈나비부인〉에서처럼 당시 머나먼 다른 세계를 찾은 남성들이 거리낌 없이 그곳의 여자를 아내로 삼고 버리는 일이 매우 잦았다.

2년간 어린 아내를 타후라라고 부르며 그녀를 모델로 한 〈타히티의 목가〉 〈기쁨〉 등을 그린 고갱은 경제적인 이유로 타히티를 떠난다. 아름답고 헌신적이었던 아내는 헌신짝처럼 버리고 말이다.

돌아온 파리에서 고갱은 타히티의 모습을 그린 이국적인 작품들로 명성을 얻었으나 가난을 벗어날 정도는 아니었다. 그는 파리로 돌아온 지 1년도 되지 않아 철저히 외면당한다.

아내와의 이혼까지 겪으며 규칙과 문명의 삶에 우울증까지 온 그는, 파리로 돌아온 지 2년 만에 다시 타히티로 떠난다. 그리고 다시는 돌아오지 않았다.

프랑스에 머물 때 해변에서 술을 마시고 타히티에서 살았던 것처럼 맨발로 돌아다니다가 깨진 병을 밟아 생긴 상처는 고갱을 괴롭혔다. 문란한 생활로 얻은 매독 역시 점점 심해졌다. 설상가상으로 딸 알린이 폐렴으로 죽었다는 소식을 듣고 삶의 부질없음을 느껴 자살

을 결심한다.

유작처럼 혼신의 힘을 다해 그린 역작 〈우리는 어디서 왔고, 우리는 무엇이며, 우리는 어디로 가는가〉에 대한 설명과 마음가짐은 그가 자살에 실패하고 난 후 친구였던 몽프레에게 보낸 편지에 상세하게 쓰여 있다.

고갱은 순수한 이상을 위해 모델 없이 미술이 요구하는 기교와 규범을 모두 무시하고 남은 모든 힘과 고통스러운 열정을 쏟아부었다. 가로 길이 4.5m에 달하는 이 그림은 숲속 개울가를 배경으로 하고 있고, 보는 순서는 오른쪽부터다.

양쪽 상단 귀퉁이는 친구이자 권총 자살로 먼저 세상을 떠난 친구 고흐가 사랑했던 색인 크롬 옐로로 칠했다. 오른쪽 귀퉁이에는 서명을, 왼쪽에는 유서처럼 작품의 제목을 넣었다. 사람들이 모여 있는 숲 뒤로는 바다가 펼쳐지고 주위의 섬들은 산처럼 솟아 있다.

오른쪽 아래 잠들어 있는 아이 옆에 모인 세 명의 여인은 웅크리고 앉아 각자 생각에 빠져 있다. 그들 뒤로는 두 사람이 이야기를 나누며 걸어간다. 뒤돌아 앉아 있는 몸집 큰 사람은 뭔가에 놀라 허공에 손을 뻗고 있다. 모두 자신의 운명을 생각하고 있다.

중앙에는 과일을 따는 사람과 그에게 과일을 받아 입에 물고 있는 어린아이가 고양이 두 마리와 염소에 둘러싸여 있다.

왼쪽 뒤에는 우상이 하나 서 있는데 두 팔을 신비롭고도 리드미컬하게 들고 있다.

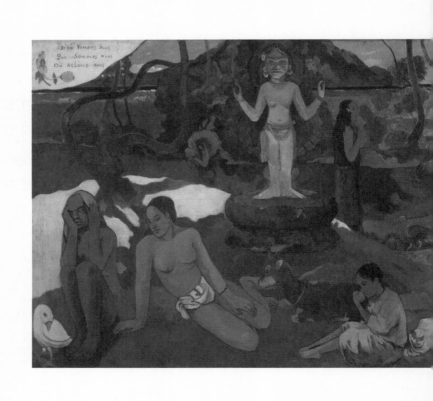

폴 고갱, 〈우리는 어디서 왔고, 우리는 무엇이며, 우리는 어디로 가는가〉, 1897

이 우상의 오른쪽 뒤에 뒤돌아 서 있는 여성은 우상이 가리키는 내세를 외면하려 한다. 반면 우상의 왼쪽 앞에 앉아 있는 여성은 우상이 하고자 하는 말을 들으며 옆의 노인을 바라본다. 임종이 임박해 보이는 노인은 모든 걸 체념하고 운명에 맡긴 듯하다.

고갱은 스스로 생각한 유작 〈우리는 어디서 왔고, 우리는 무엇이며, 우리는 어디로 가는가〉를 완성하고 6년을 더 살았다. 말년에는 〈원시의 이야기〉 〈엄마와 딸〉 〈망고꽃을 든 두 타히티 여인〉 등의 명화를 남겼다.

그럼에도 〈우리는 어디서 왔고, 우리는 무엇이며, 우리는 어디로 가는가〉가 최후의 걸작으로 칭송받는 이유는, 사람들에게 보여지는 것에 집착하기보다 자신의 실체와 존재에 대한 근원적인 고민에 집중해야 한다는 철학적인 메시지를 전달하기 때문이다.

자연이 주는 생명력과 자신의 정체성을 고민하며 아마존 오지로 들어간 빌라로부스 역시 같은 걸 말하고 있다.

둘로 갈라진 브라질 음악을 하나로

브라질에서 태어나 11살 때부터 카페에서 첼로를 연주하며 생계를 이어갔던 어린 소년이 있다. 그는 에이토르 빌라로부스, 18살이 된 소년은 브라질의 전통 민요를 수집하고 싶다는 이유로 아마존 깊

은 오지로 떠난다.

2년간 다양한 원주민들과 그들의 음악, 위험까지 모두 겪고 리우데자네이루로 돌아온 그는, 국립음악원에 입학해 체계적으로 음악교육을 받고 6년 뒤 25살에 피아니스트 루실리아와 결혼한다.

아마존 전통음악을 기반으로 한 독특한 음악은 빌라로부스에게 국비 장학생 자격으로 파리로 유학 갈 기회를 제공한다. 7년간의 유학 생활을 마치고 돌아온 그는 브라질을 대표하는 음악 교육자이자 작곡가로 명성을 펼친다.

1940년대 미국 연주 투어에서 자신의 작품을 직접 지휘하며 크게 성공한 빌라로부스는, 이후 유명 오케스트라의 의뢰를 받은 작품들을 지휘한다. 풍부한 음악적 색채와 에로틱한 느낌까지 주는 선율은 많은 이를 매혹시켰고, 그는 다양한 작품을 위촉받아 1천 편이 넘는 곡을 작곡하고 편곡했다.

에이토르 빌라로부스 〈칸틸레나〉

모든 인류를 이어주는 선은 무엇일까. 빌라로부스가 생각한 연결선은 바흐의 음악이었다. 그는 대위법의 대가 바흐의 푸가에서 선율을 배치하는 뼈대를 가져와 브라질 민요의 음악적 특징과 리듬으로 만들어진 살과 영혼을 불어넣어 자신만의 음악적 특징을 완성한다.

빌라로부스만의 몽환적이면서도 이국적인 음악을 느낄 수 있는 곡으로는 발레 음악 〈아마조나스〉, 기타를 위한 〈브라질 민요 모음곡〉, 첼로와 피아노를 위한 〈엘리지〉, 피아노를 위한 〈아프리카 민속춤들〉 등이 있다.

빌라로부스의 작품들 중 가장 유명한 곡은 다양한 악기와 노래의 앙상블을 위한 9개의 모음곡 《브라질풍의 바흐》다. 첼리스트였던 그는 특히 첼로 앙상블의 조화를 환상적으로 만들었는데, 그러한 노련미가 드러나는 곡이 《브라질풍의 바흐》 5번이다.

1939년 초연된 《브라질풍의 바흐》 5번의 첫 곡 〈칸틸레나〉는 '작은 가곡'이라는 뜻의 이탈리아어로 6대의 첼로와 소프라노를 위해 작곡했다.

빌라로부스 특유의 몽환적이면서도 에로틱한 곡의 처음과 끝은 가사 없이 허밍으로 부르는 보칼리제로, 중반부는 곡을 처음 부른 브라질 여류 시인 겸 소프라노 루트 코레아의 시를 가사로 한 노래로 채웠다.

어둠이 짙게 깔린 밤, 달이 비추는 빛이 마냥 아름답지만은 않은 고통과 억압으로 표현한 가사는 애처로우면서도 아름다운 멜로디와 독특한 분위기를 연출한다.

달은 어디에서 왔고, 달빛에 비치는 이들은 무엇이고, 이 모든 건 어디로 가는가. 빌라로부스의 〈칸틸레나〉 속 허밍이 외로운 우리에게 질문을 던지는 듯하다.

빌라로부스의 〈칸틸레나〉 가사

〈칸틸레나〉 중반부에 등장하는 노래의 가사가 된 코레아의 시는 잠 못 이루는 자신의 모습을 달에 묘사한 아름다우면서도 쓸쓸한 내용으로 이뤄져 있다.

저녁, 아름답게 꿈꾸는 허공에 투명한 장밋빛 구름이 한가로이 떠 있네.
달은 달콤하게 땅거미를 수놓고 있네. 꿈꾸듯 어여쁜 화장을 한 아가씨처럼.
온 세상은 하늘과 땅을 향해 소리를 지르고 달의 불평에 모든 새는 침묵하네.
그리고 바다는 달의 광채만을 반사하고 있네.
부드럽게 빛나는 달은 이제 막 깨어났고, 잔인한 고통은 웃음과 울음소리조차 잊었네.
저녁, 아름답게 꿈꾸는 허공에 투명한 장밋빛 구름이 한가로이 떠 있네.

빌라로부스? 빌라로보스?

이 브라질 작곡가는 '빌라로보스'로 알려져 있다. 현재까지도 빌라로보스라고 말하고 표기하는 경우가 적지 않다. 2005년 외래어 표기법이 제정되기 전까진 '빌라로보스'라고 표기했다. 하지만 포르투갈어로도, 현재 우리나라에서의 외래어 표기법으로도 '빌라로부스'로 표기하는 것이 옳다.

환상을 투영하는 빛과 어둠

미술 작품 르네 마그리트 〈빛의 제국〉
클래식 음악 클로드 드뷔시 〈환상〉

소설가 김영하의 대표작 『빛의 제국』은 10년간 방치된 채 평범한 삶을 누리던 남파간첩이 북으로의 귀환 명령을 받은 후 일어나는 하루 동안의 일을 담고 있다. 보이는 밝은 부분과 숨겨진 어두운 면이 공존하는 인간의 양면성에서 시작되는 이 소설의 표지는 아주 독특한 그림으로 장식되었다.

초현실주의를 대표하는 화가 르네 마그리트가 1947년부터 그린 27점의 《빛의 제국》 연작 중 1954년 작 〈빛의 제국〉이 가장 널리

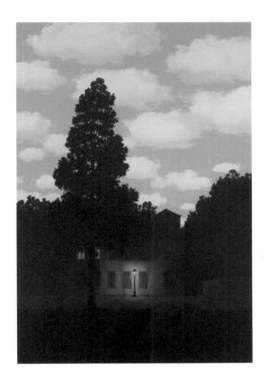

르네 마그리트, 〈빛의 제국〉, 1954

알려져 있다. 그런가 하면《빛의 제국》연작 중 가장 큰 작품은 2층 집을 그린 묘한 분위기의 1961년 작 〈빛의 제국〉인데, 영국 소더비 경매에서 1천억 원에 낙찰되며 크게 이슈화된 적이 있다.

〈빛의 제국〉을 바라보고 있으면, 창밖으로 클로드 드뷔시가 작곡 한 환상적인 선율이 빛과 함께 흘러나오는 듯한 착각에 빠져든다.

내 그림이 전하려는 건 한 편의 시

끊임없이 패러디되는 작품들을 다수 탄생시킨 벨기에 화가 르네 마그리트는 초현실주의를 대표한다.

우리가 일상에서 보는 대상들을 사실적으로 묘사한 후 상상에서나 있을 법하거나 추상적인 것들을 배치해 비논리적이고 낯선 분위기를 만들어내는 '데페이즈망' 기법은 초현실주의 작품의 핵심이다. 이 기법의 교과서 같은 작품이 마그리트의 〈골콩드〉〈잘못된 거울〉〈대화의 기술〉이다.

아버지의 사랑과 지원으로 구김살 없이 자랐지만 작품들에서 냉소적인 분위기를 풍기는 이유는, 어린 시절 어머니가 스스로 생명을 끊은 후 받은 깊은 상처가 배경으로 작용했기 때문이라고 알려져 있다.

그는 오귀스트 르누아르의 인상주의와 앙리 마티스의 야수파에 영향을 받아 자신만의 초현실주의 세계를 구축했다. 1929년 작 〈이미지의 배반〉은 고정관념을 부수고 왜곡시킨 환상적인 분위기 속 날카로운 통찰과 철학을 내포한 사상이 집약된 작품이다.

〈이미지의 배반〉은 파이프 담배 그림 아래 '이것은 파이프가 아니다'라는 글귀가 유명하다. 흔히 '이미지는 파이프를 그린 그림일 뿐 실제 파이프가 아니다'라고 간단하게 해석하지만, 마그리트가 프랑스 철학자 미셸 푸코와 나눈 편지를 통해 철학적으로 숨은 의도가 깊다는 걸 짐작할 수 있다.

〈이미지의 배반〉을 비롯해 〈연인〉〈불가능에의 도전〉〈잘못된 거울〉 등의 작품들은 그림이나 말처럼 보여지는 것으로 틀을 만드는 인간들에게 울타리에서 벗어나고자 고민하라는 숙제를 안긴다.

"내 그림이 전하려는 건 한 편의 시"라는 말을 남겼듯, 마그리트가 그린 빛의 세계는 고요하고 몽상적이다.

《빛의 제국》연작에는 항상 빛과 어둠이 공존한다. 하늘은 여름의 대낮처럼 맑고 하얀 뭉게구름이 떠다닌다. 나무들이 둘러싼 작은 집은 어둠에 싸여 있다. 집 앞의 가로등과 창밖으로 새어 나오는 집 안의 불빛만이 밤의 정적을 지키고 있다.

1954년 작 〈빛의 제국〉은 집 앞에 흐르는 강에 반사되는 어둠 속 집과 가로등이 더욱 환상적인 분위기를 더하고 있다. 마그리트는 평범한 풍경화가 될 수 있었던 〈빛의 제국〉에 동시에 존재할 수 없는 낮과 밤의 순간을 한 자리에 배치했다.

'그림으로 시를 짓는 시인'의 의도대로 〈빛의 제국〉은 온화한 색채와 함께 담담하게 펼쳐진 환상으로 거부감 없이 꿈처럼 다가온다. 그런가 하면 〈빛의 제국〉은 바다를 사랑했던 드뷔시의 감각적이면서도 신비로운 음악에 스며들어 더욱 깊은 사색을 자아낸다.

감각을 중시하는 신비로운 음악

빛에 의해 변하는 색채 위주로 자연이나 사람을 그린 인상주의 화가들처럼, 자연이 그려내는 순간의 분위기나 인상을 음색으로 표현하려는 음악가들이 있다. 인상주의 음악을 대표하는 작곡가로는 모리스 라벨, 오토리노 레스피기, 그리고 클로드 드뷔시가 있다.

어린 시절 프로이센-프랑스 전쟁을 피해 프랑스 칸으로 피난을 간 드뷔시는 바다에서 꿈을 키웠다. 그의 음악적 재능을 알아본 큰어머니의 지원으로 11살에 파리 음악원에 입학했고, 다음 해에는 쇼팽의 피아노 협주곡을 협연할 정도로 대성했다.

작곡에도 천부적인 재능을 보인 드뷔시는 파격적인 작품들을 시도했으나, 필요에 따라선 보수적인 아카데미가 원하는 작품들도 작곡할 수 있을 정도로 능수능란한 음악가로 성장했다.

28살에 작곡한 피아노를 위한 《베르가마스크 모음곡》 중 〈달빛〉은 온화하게 내려오는 달빛이 그려지는 대표작이다. 일본 판화가 가츠시카 호쿠사이의 판화를 주제로 작곡한 교향시 〈바다-관현악을 위한 3개의 교향 소묘〉에선 어린 시절 바다의 추억도 느껴진다.

관현악곡 〈목신의 오후에의 전주곡〉, 외동딸 클로드 엠마를 위해 작곡한 〈어린이 차지〉 등의 작품들에서 느낄 수 있듯, 그는 감각적이면서도 극적인 묘사를 음악에 자유롭게 그렸다.

클로드 드뷔시 〈환상〉

드뷔시는 감각을 중시하는 신비로운 음악을 작곡하는 데 열중했다. 그의 관능적이기까지 한 다채로운 음색은 다양한 피아노 작품에서 더욱 빛이 난다.

그는 붓을 들고 자유로운 손놀림으로 그림을 그리는 화가처럼 자유롭게 작품을 그려냈다. 이러한 감각적인 표현이 극대화된 작품들은 다양한 악기 구성으로 편곡되어 지금까지 사랑받고 있다.

원곡보다 편곡으로 더 사랑받는 곡이 있는데, 28살 되던 1890년에 작곡한 〈환상〉이다. 환상, 몽상, 꿈, 백일몽을 의미하는 제목 '레버리'처럼 신비한 분위기를 자아내는 이 곡에 대한 재밌는 사실이 있다. 그는 살아생전 이 곡을 부끄러워했다. 가난에 무릎 꿇은 20대 젊은 음악가가 낭만적인 제목을 붙인 졸작을 만들어냈을 뿐이라며 출판도 꺼렸다.

초연 후 20년 가까이 지난 후에야 빛을 본 〈환상〉은 원곡인 피아노 독주뿐만 아니라 다양한 솔로 악기들과 피아노를 위한 버전으로도 연주된다. 특히 오보에와 하프로 만들어내는 몽환적인 분위기는 꿈속을 걷는 듯한 환상을 안겨준다. 이 곡은 〈아라베스크〉나 〈전주곡〉 등 드뷔시의 피아노곡들을 편곡해 묶은 《오보에와 피아노, 또는 하프를 위한 5개의 모음곡》에 첫 번째 곡으로 포함되어 있다.

오보에의 맑고 깊은 음색과 우아하면서도 부드러운 하프의 어우러짐은 마그리트의 〈빛의 제국〉 속 빛과 어둠의 조화처럼 섬세하게 다가온다.

꿈속을 걷는 듯한 음악

환상과 꿈을 뜻하는 '레버리'를 작품 제목에 최초로 붙인 작곡가는 표제음악의 개척가라 불리는 루이 엑토르 베를리오즈다. 1841년, 그는 바이올린과 오케스트라를 위한 〈환상과 카프리스〉를 작곡했다. 이후 인상주의 음악이 등장하며 환상과 꿈을 그린 '레버리'를 제목에 붙인 클래식 작품들이 많이 작곡되었다.

폴란드의 위대한 바이올리니스트이자 작곡가 헨리크 비에냐프스키의 마지막 작품이자 유일하게 비올라를 위해 작곡한 〈환상〉 역시 부제로 '레버리'가 붙었다. 비에냐프스키의 친구이자 바이올리니스트였던 앙리 비외탕 역시 1847년에 바이올린과 피아노를 위한 〈환상〉을 작곡했다.

모데스트 무소르그스키의 〈피아노 독주를 위한 환상〉, 카미유 생상스의 〈성악과 오케스트라를 위한 환상〉, 샤를 구노의 〈성악과 피아노를 위한 환상〉, 알렉산드르 글라주노프의 〈호른과 피아노를 위한 환상〉, 알렉산드르 스크랴빈의 〈오케스트라를 위한 환상〉 등 다양한 편성으로 작곡된 '레버리' 작품들은 자유로운 작풍으로 후기 낭만주의 작곡가들의 상상력을 자극했다.

르네 마그리트의 명작을 오마주하다

김영하 작가의 소설 『빛의 제국』 표지는 물론 김연수 작가의 단편소설 「르네 마그리트, 〈빛의 제국〉, 1954년」, 공포영화의 고전 〈엑소시스트〉, 황정민 주연의

스릴러 영화 〈검은 집〉의 포스터도 마그리트의 〈빛의 제국〉을 오마주했다.
'겨울비'를 뜻하는 〈골콩드〉는 하늘에서 중절모를 쓴 수십 명의 마그리트가 비처럼 내리는 작품이다. 두 명 모두 성전환을 해 이제는 '워쇼스키 자매'가 된 워쇼스키 형제의 대표작 〈매트릭스〉는 1999년 개봉해 신드롬을 일으켰는데, 영화 속 악당인 스미스 요원이 수없이 많이 복제되는 장면은 〈골콩드〉의 영향을 받았다. 클로드 모네의 〈베니스의 황혼〉이 사라진 사건을 그린 1999년 영화 〈토마스 크라운 어페어〉에서 주인공과 그를 쫓는 형사들을 그린 장면은 마그리트의 1959년 작 〈포도 수확의 달〉을 패러디했다.
미야자키 하야오의 2004년 작 〈하울의 움직이는 성〉에서 날아다니고 움직이는 집도 마그리트의 〈올마이어의 성〉과 〈피레네의 성〉에서 영감을 받았다.
미국 CBS 방송국의 로고는 마그리트의 〈잘못된 거울〉에서 차용했다.
마그리트는 '신이 내린 영원한 말씀'을 뜻하며, 인류의 문화와 역사 속에 등장하는 사과를 자신의 작품에 많이 등장시켰다. 그의 작품에선 영원불멸의 창조적인 사과만 등장하진 않는데, 사과에만 사로잡히면 또 다른 제약에 갇힌다는 의미에서 붉게 익은 사과를 그린 〈이것은 사과가 아니다〉라는 작품을 남겼듯 마그리트의 작품 속 사과는 다양한 의미를 지니고 있다.
마그리트의 대표적인 사과 작품인 〈청취실〉에 깊은 인상을 받은 비틀즈는 이 녹색의 사과를 로고로 차용해 '애플 레코드'를 만들었다. 아이폰으로 유명한 애플의 한 입 베어먹은 사과 모양의 로고, 그리고 이 로고에 대한 애플 레코드의 소송은 매우 유명하다. 마그리트야말로 이 둘 모두에게 소송을 걸어야 하는 게 아닐까 하는 의문을 자아낸다.

고구려 벽화를 재현하는 음악

미술 작품 〈강서대묘 사신도〉
클래식 음악 윤이상 〈영상〉

'주몽'으로 잘 알려진 동명성왕이 기원전 37년에 세운 고구려는 신라, 백제와 함께 700여 년간 삼국시대를 화려하게 꽃피웠다. 고구려의 수도가 평양이고 당시 고구려 영토 대부분이 현재 북한에 속해 있기에 당시의 유물이나 자료가 신라, 백제의 것들보다 그 수가 현저히 부족하다. 고구려가 남진 정책으로 세력을 크게 펼쳤을 5세기경에는 현재 경기 북부와 강원도까지 고구려의 영토에 포함되었기에, 남아 있는 유적들을 통해 당시의 문화를 짐작해볼 수 있다.

고려 문신 김부식이 인종의 명을 받아 편찬한 『삼국사기』, 고려 승려 일연이 편찬한 『삼국유사』 등의 역사서로 당시 고구려인의 삶을 엿볼 수 있다. 중국 지린성에 가면 볼 수 있는 무용총을 비롯해 북한에 위치한 수렵총, 수산리 고분 등의 고구려 고분에 그려진 벽화들은 당시 고구려인의 복식, 악기와 사냥 도구나 방식, 풍습을 잘 알 수 있는 뛰어난 미술 자료다. 특히 북한 평안남도 강서군에 있는 〈강서대묘 사신도〉는 고구려인의 강건한 성향을 느낄 수 있는 작품이다.

고구려인의 예술적 표현이 발휘된 벽화

강서삼묘 중 가장 큰 고분인 '강서대묘'는 7세기경에 만들어진 것으로 추정된다. 사신도를 주제로 한 강서대묘의 벽화는 유해를 안치하는 방을 뜻하는 널방에 그려졌다. 2004년 유네스코 세계문화유산에 지정되었다.

사신은 동양에서 동서남북을 수호하고 사계절을 주관하는 네 마리의 환상의 동물을 뜻한다. 동방은 청룡, 서방은 백호, 남방은 주작, 북방은 현무, 중앙은 황룡이 수호하고 있다. 강서대묘의 널방은 남쪽에서 들어가게 되어 있는데, 동쪽 벽에는 청룡도, 서쪽 벽에는 백호도, 북쪽 벽에는 현무도, 입구 좌우의 좁은 벽에는 주작이 한 마리씩 그려져 있다. 천장에는 황룡이 그려져 있었으나 침수로 사라졌다.

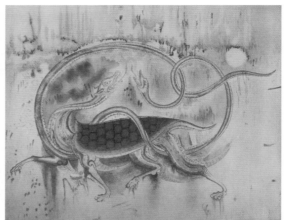

　푸른색이 생명을 상징하고 해가 뜨는 곳 역시 동쪽이기에, 동쪽을
수호하는 신성한 용은 '청룡'으로 그려지며 오행 중 나무의 속성을
지닌다. 서쪽을 관장하는 '백호'는 일반적으로 알고 있는 흰색의 호
랑이 모습이 아니라 머리만 흰 호랑이 모습이고 몸통은 용의 모습을
하고 있다. 오행 중 쇠를 상징하는 백호는 비구름을 자유자재로 부릴

수 있다고 한다. 환상의 동물 '주작'은 남방을 지키는 여름의 수호신
이며 불을 관장한다. 암수 두 마리가 함께 있는 경우가 잦다. '현무'
는 뱀을 몸에 감은 거북의 형상을 하고 있다. 보통 암컷 거북의 머리
와 수컷 뱀의 머리가 한 몸에서 나와 교차하는 모습이다. 북방을 수
호한다. 검은색의 현무는 죽음, 겨울을 관장하며 물을 상징한다.

표면이 부드럽게 잘 다듬어진 고분에 고구려인의 예술적인 표현이
발휘된 〈강서대묘 사신도〉는 1,500년 가까이 지난 지금까지도 여전
히 화려한 기백을 자랑하고 있다.

공교롭게도 이 벽화를 직접 보기 위해 북한으로 향했다가 살아생
전 다시는 고향 땅을 밟지 못한 위대한 작곡가가 있다.

한국과 유럽을 융합한 새로운 세계로

일본 학자 야노 토오루가 아시아의 총체를 짊어진 천재 작곡가라
극찬한 윤이상은 일제 강점기에 태어나 1939년, 도쿄에서 작곡을
배우며 일제저항운동에 동참해 체포와 수감 생활을 반복했다.

한국전쟁이 끝난 후 39살 나이에 프랑스 파리 음악원으로 유학을
갔고, 이후 독일 베를린으로 건너가 1959년에 발표한 〈7개의 악기
를 위한 음악〉이 대성공을 거두며 큰 주목을 받는다.

1972년 뮌헨 올림픽 개막식 무대를 의뢰 받고 작곡한 오페라 〈심

청〉으로 전 세계의 찬사를 받은 윤이상은, 베를린 예술대학 교수로 재직하는 등 현대음악 작곡가로서 매우 중요한 입지에 선다.

아르놀트 쇤베르크가 창시한 12음 기법과 리게티 죄르지, 크시슈토프 펜데리츠키 등이 12음 기법을 발전시킨 음색 작곡 기법에 동양 철학을 가미한 게 윤이상의 작곡 기법이었다. 한국과 유럽 두 문화를 융합해 새로운 세계를 창조하려 했던 시도라고 할 수 있다.

어린 시절 서당에서 배운 도교 사상을 음악에 넣으려 했다고 직접 밝히기도 했는데, 음양오행과도 연결되어 있다. 윤이상은 한국 정신의 실체를 만나기 위해서는 고구려 벽화를 직접 봐야 한다는 생각을 키웠고, 오랜 시간 만나지 못한 친구도 만날 겸 북한에 방문해 〈강서대묘 사신도〉와 마주한다.

꿈에 그리던 사신도를 접한 후 독일로 돌아온 윤이상은 "한 마리의 동물 속에 네 마리의 모든 게 포함되어 있고, 이 네 마리는 한 마리이고 또 한 마리는 네 마리다."라는 도교 사상을 음악에 묘사하고자 구상에 빠졌다. 그러나 1967년, 윤이상은 간첩 행위를 했다는 이유로 한국으로 불법 연행되어 모진 고문을 받는다. 194명의 유학생과 교민들이 간첩으로 몰려 납치당하고 고문당한 '동백림 사건'에 연루된 것이다.

사형이 구형되고 자살시도까지 했으나 국제적인 항의와 독일 정부의 노력으로 2년 뒤인 1969년 석방되어 독일로 돌아올 수 있었다.

이후 다시는 남한 땅을 밟지 못한 윤이상은 1979년부터 김일성의

초대로 여러 차례 북한을 방문하며 윤이상음악연구소와 관현악단을 지도했다. 사후에도 간첩이라는 오해로 명예가 더럽혀졌던 위대한 작곡가. 남북을 가르는 게 아니라 그저 조국을 방문했을 뿐이었다는 사실이 오랜 시간이 지나서야 알려졌다.

윤이상이 사망하고 23년이 지난 후인 2018년, 독일에 묻혔던 윤이상의 유해는 마침내 고향 통영에 안장되었다. 〈강서대묘 사신도〉를 찍은 사진이 고향 통영의 풍경 사진과 함께 그의 머리맡에 항상 걸려 있었다.

〈강서대묘 사신도〉가 모티브, 〈영상〉

윤이상은 차가운 감옥에서 생사의 기로에 서 있던 1968년, 〈강서대묘 사신도〉를 토대로 한 작품 플루트, 오보에, 바이올린과 첼로를 위한 〈영상〉을 완성한다.

음양오행설에 따르면 나무의 속성을 지닌 동쪽에는 목관악기, 쇠의 속성을 지닌 서쪽에는 쇠붙이가 재료가 된 악기, 불과 붉은 빛을 상징하는 남쪽에는 현악기, 북쪽에는 타악기를 배치해야 한다.

윤이상 〈영상〉

윤이상은 동방청룡은 오보에, 남방주작은 바이올린을 배치한다. 앙상블을 생각해 서방백호는 첼로, 북방현무는 플루트를 배치한다. 오보에와 바이올린은 양, 첼로와 플루트는 음의 역할로 나눠 악보 위에서 힘차게 날아오르도록 했다.

　　국악기의 소리나 주법을 서양악기로 구현하려고 했던 윤이상의 시도는 이 작품에서도 잘 느낄 수 있는데, 오보에는 피리가, 플루트는 대금이, 해금은 바이올린이, 아쟁은 첼로가 음색을 모방하고 있다.

　　화려한 청룡도 속 청룡이 붉은 날개를 힘차게 움직여 도약하는 모습은, 피리가 지속음을 내다 떨리는 농현을 연주하는 듯한 오보에의 음들로 생기를 느낄 수 있다. 불의 기운을 보여주듯 회오리치는 날개와 꼬리로 표현된 두 마리의 주작도, 윤이상의 〈영상〉 속에서 글리산도 같은 표현으로 가장 바쁘게 움직이는 바이올린과 닮아 있다. 부리부리한 눈을 치켜뜬 백호는 묵직한 저음을 지속하다가 갑자기 트레몰로를 하는 등의 첼로와 겹쳐진다. 마지막으로 견고하면서도 패기 있는 현무도는 혀를 굴리거나 국악의 장식 주법을 자유롭게 구사하며 다른 악기들과의 조화와 대립을 만드는 플루트 그 자체다.

　　윤이상 음악의 본질을 알기 위해선 〈강서대묘 사신도〉를 봐야 한다는 말처럼 통영의 윤이상기념관 입구에는 사신도가 자리 잡고 있다. 상처받은 용, 윤이상이 미술적 상상력을 악보 위에 펼쳐낸 작품이 〈영상〉이다. 그리고 이 곡을 통해 사신도의 상처받고 지워진 황룡은 다시 한번 태어나 사신과 어우러져 역동적으로 날아오른다.

〈강서대묘 사신도〉에서 영향을 받은 화가

화가 이중섭에게도 〈강서대묘 사신도〉는 영감의 원천이었다. 평양에서 보통학교를 다니던 시절 빠져들었다. 이중섭의 유화 〈환희〉는 떨어져 살아야 했던 아내와의 재회를 두 쌍의 주작이 어울려 노는 모습으로 그린 작품으로, 종이 위에 그렸음에도 마치 고분 벽화처럼 그려낸 질감이 매우 인상적이다.

음양오행설에 따라 사신 쉽게 이해하기

사신은 동서남북을 수호하고 봄, 여름, 가을, 겨울의 사계를 주관하는 상상의 동물이다. 동방청룡, 서방백호, 남방주작, 북방현무로 동방과 남방은 양의 기운을, 서방과 남방은 음의 기운을 가지고 있다.

청룡: 동쪽을 수호하고 봄을 주관하는 푸른 용으로, 양의 기운을 가지고 있다. 윤이상의 〈영상〉에서 오보에가 담당했다.

백호: 서쪽을 수호하고 가을을 주관하는 흰 호랑이로, 음의 기운을 가지고 있다. 윤이상의 〈영상〉에서 첼로가 담당했다.

주작: 남쪽을 수호하고 여름을 주관하는 붉은 봉황새로, 양의 기운을 가지고 있다. 윤이상의 〈영상〉에서 바이올린이 담당했다.

현무: 북쪽을 수호하고 겨울을 주관하는 검은 거북이로, 음의 기운을 가지고 있다. 윤이상의 〈영상〉에서 플루트가 담당했다.

황룡은 하늘의 아들이라는 뜻의 천자를 상징하며 사신을 거느리는 황색의 용이다. 황색은 중앙을 상징하기 때문에 땅과 흙을 주관하는 신으로도 해석된다. 사신과 황룡이 더해지면 청룡은 나무를, 백호는 쇠붙이를, 주작은 불을, 현무는 물을, 황룡은 흙을 상징해 우주를 이루는 다섯 요소를 이룬다. 윤이상의 전기 제목이자 그의 별명이기도 한 '상처 입은 용'을 토대로 〈영상〉에 등장하지 않는 황룡은 사신과 음악을 주관하는 윤이상 자신을 그리고 있는 것으로 유추해볼 수 있다.

3부

이상을 갈구하고 고독과 마주하다

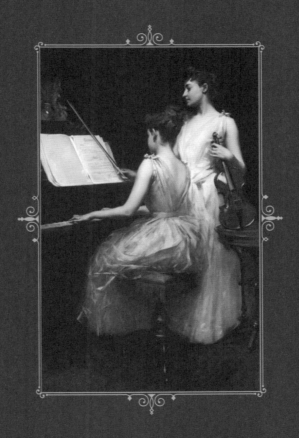

고독한 마음을 어루만지다

미술 작품 에드워드 호퍼 〈밤을 새는 사람들〉
클래식 음악 표트르 차이코프스키 〈감성적인 왈츠〉

세상에 홀로 남겨진 듯한 쓸쓸함, 인간이 가장 견디기 힘들어한다는 고독에 사로잡힌 두 예술가가 있다. 경제 대공황으로 황량하기 그지없는 하루하루를 보내는 고독한 도시인들을 그린 화가 에드워드 호퍼 그리고 부정적인 인식에 사로잡힌 사람들에게 받은 냉혹한 시선 때문에 외톨이가 되어 더욱 창작에만 몰두한 표트르 차이코프스키가 그 주인공이다. 그러나 두 예술가의 삶은 결혼을 전후로 전혀 다른 방향으로 전개되었다.

뉴욕예술학교를 졸업하고 어느 모임에서 동창이었던 조세핀 니비슨을 만난 호퍼는 사교적인 그녀와 연인이 되며 성공 가도에 오른다. 조세핀은 41살 나이에 호퍼와 결혼하고 난 후부터 화가로서의 커리어가 중단되지만 그녀가 아내이자 모델, 매니저로 희생한 덕분에 호퍼는 세계적인 화가의 반열에 오를 수 있었다.

차이코프스키는 제자였던 안토니나 밀류코바가 결혼하지 않으면 죽어버리겠다고 협박해 연민의 마음으로 결혼했는데, 채 2개월도 되지 않아 파경을 맞는다. 여자가 한을 품으면 오뉴월에도 서리가 내린다는 말처럼 안토니나는 평생 차이코프스키 부인으로 남겠다며 이혼 도장을 찍지 않았고 그를 끊임없이 괴롭혔다. 동성애자였던 차이코프스키는 자살 기도를 할 정도로 극심한 신경쇠약에 시달렸다.

군중 속 고독으로 스며든 대도시의 민낯

호퍼는 인상주의와 초현실주의의 유행 속에서도 사실주의 화풍을 지켜온 화가 로버트 헨리의 길을 따랐다. 그는 뉴욕예술학교를 졸업하고 4년간 파리에서 유학한다. 하지만 당시 유행하던 실험적인 예술 운동에 동조하지 못한 채 보수적이고 냉소적이었던 그의 성격이 담긴 그림들은 크게 이목을 끌지 못했다.

호퍼는 40살이 될 때까지 일러스트레이터로 일했는데 에칭 기법

에 빠져 삽화용 판화를 많이 그렸다. 왁스로 피복한 동판에 못, 송곳으로 그리고 산으로 부식시켜 씻어낸 후 잉크로 찍어내는 게 에칭 기법이다. 조각칼로 판에 새겨 찍어내는 선 인그레이빙 기법에 비해 연필, 펜으로 그리듯 선을 자연스럽게 그릴 수 있다는 게 특징이다. 이렇게 제작된 오목 판화로 빛과 그림자, 인물의 배치를 연구한 호퍼는 훗날 수채화, 유화 작품을 그릴 때 적용한다.

10년간 무명 생활을 이어간 호퍼는 사교적이며 외향적인 신여성 화가 조세핀을 만나, 그녀의 도움으로 화랑에 수채화들을 전시할 기회를 얻는다. 다음 해 호퍼와 조세핀은 각각 42살, 41살 나이로 결혼에 골인한다. 이후 호퍼는 성공적인 화가의 길로 들어선다.

이 성공에는 조세핀의 희생이 뒤따랐다. 가부장적이며 외골수적이었던 호퍼는 조세핀이 헌신적인 아내로 내조만 하길 바라는 한편 그녀의 그림 실력이 볼품없다며 깎아내리기 일쑤였다. 조세핀은 호퍼의 아내이자 매니저로서 내성적인 그를 뒷바라지하는 조력자의 역할만 하다 보니 불만이 쌓여 갔다.

이 부부는 끊임없이 격렬한 다툼을 이어가면서도 40년간 함께했다. 서로의 콤플렉스를 알고 있던 조세핀과 호퍼의 애증 관계를 보여주듯 호퍼의 그림에 등장하는 금발 여성은 거의 조세핀을 모델로 하고 있다. 하지만 달리 보면 독단적인 자신에게 끊임없이 저항하는 조세핀을 누르고 승리했다는 표식 같기도 하다.

70대의 조세핀을 그린 〈아침의 태양〉을 보면 지독하게도 고독한

그녀의 모습에서 많은 걸 느낄 수 있다.

각자의 결핍으로 때로는 상대를 할퀴는 애증의 관계였으나, 그들의 삶을 비극이라 정의 내릴 수는 없다. 호퍼가 죽기 직전인 1965년에 그린 〈두 희극배우〉의 주인공인 젊은 호퍼와 조세핀의 모습에서 자신과 동등하게 서서 갈채를 받는 아내를 향한 진심이 느껴진다.

일상적인 풍경을 사실적으로 그려낸 호퍼의 그림 속 사람들은 고독하고 지쳐 보인다. 호퍼의 작품은 빛과 그림자의 극명한 대비가 있는 도시를 배경으로 한다. 사람들은 밝은 곳에 있거나, 어두운 곳에서도 밝은 빛을 받고 있다. 〈햇빛 속의 여인〉 〈자동판매기 식당〉 〈작은 도시의 사무실〉 〈일요일〉의 사람들이 그렇다.

이상할 만큼 크게 느껴지는 건물에 홀로 있는 사람들은 빛 속에 고립된 것 같다. 호퍼의 그림에선 둘이 있더라도 단절된 현대인의 쓸쓸함이 사라지지 않는다. 〈철도 옆 호텔〉 〈카페테리아의 햇빛〉 〈밤의 사무실〉 〈뉴욕의 방〉에서 두 사람은 서로 다른 시선으로 각자의 일에 몰두하고 있다.

대화조차 단절된 사람들의 관계는 공허하게 느껴진다. 혼자여도 함께여도 외로운 사람들이 모여 도시의 고독으로 완성된 작품이 호퍼의 대표작 〈밤을 새는 사람들〉이다.

어니스트 헤밍웨이의 단편소설 「살인자들」을 읽은 호퍼가 사회적 병폐 속 사람들의 다양한 심리 묘사에 영감을 받아 그렸다고 한다. 「살인자들」의 주인공 닉은 헤밍웨이의 자전적인 인물인데, 공동체에

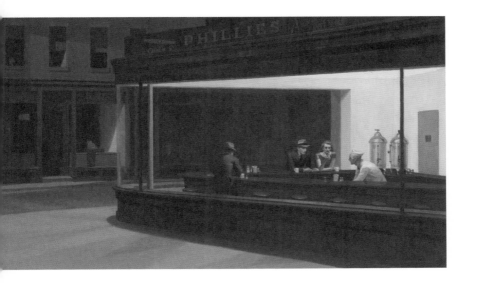

서 소외당하고 상처받았다. 살인자들의 위협에도 불구하고 목표가 된 전직 복서를 돕기 위해 나선 닉은 〈밤을 새는 사람들〉의 직원과 닮아 있다.

원제인 '나이트호크'는 쏙독새를 뜻하는데, 낮밤이 뒤바뀐 '올빼미족'을 의미한다. 올빼미족들은 온기를 찾아 24시간 영업하는 간이 식당을 찾는다. 두 명의 신사는 호퍼 자신이며, 한 명의 숙녀는 조세핀이다.

조세핀을 만나기 전까지 미술계에서 외면당한 무명의 화가는 등을 돌린 채 혼자만의 시간을 보내고 있다. 혼자 온 남자와 비슷한 의상을 입고 금발의 여자와 함께 정면을 향해 바에 기대앉은 남자는 무

표정한 얼굴로 담배를 피우고 있다. 여자는 오른손에 쥔 종이를 바라볼 뿐이다.

칠흑같이 어두운 밤 유일하게 불이 켜진 식당 안에 있는 네 사람은 온기를 찾아 이곳에 모였다. 그들은 같은 공간에 있지만 제각각 무인도처럼 지독한 고독에 빠져들 뿐이다.

성공에 가려진 자괴감과 수치심

차이코프스키는 발레 〈백조의 호수〉〈호두까기 인형〉, 오페라 〈예브게니 오네긴〉〈1812 서곡〉 등을 남겼다. 그의 죽음은 콜레라 때문이었던 것으로 알려졌으나, 후에 비소 중독으로 밝혀지며 동성애자라는 이유로 음독 명예 자살을 당했을 거라는 설이 대두되었다.

법무부 서기로 일하던 차이코프스키는 음악의 꿈을 접지 못하고 상트페테르부르크 음악원에 진학해 작곡에 몰두한다. 모스크바 음악원 교수가 된 차이코프스키는 동성애를 죄악으로 여기던 당시, 사회적인 성공을 이뤘을지 몰라도 인간적으로 고립되어 갔다.

사실 차이코프스키는 양성애자라고 보는 게 옳다. 이탈리아 오페라단이 러시아를 방문했을 때 소속 가수였던 소프라노 데지레 아르토와 불같은 사랑에 빠져 결혼을 결심할 정도였으니 말이다.

러시아를 떠난 데지레가 스페인의 바리톤 가수와 결혼했다는 소식

에 크게 낙심한 차이코프스키가 동성애자로 변했다는 설이 있는 것도 이 때문이다.

1866년 시집간 여동생의 집으로 여름 휴가를 떠난 차이코프스키는 조카 블라디미르에게 사랑을 느끼고 황급하게 모스크바로 되돌아온다.

자기혐오에 빠진 차이코프스키는 한동안 집에 틀어박혀 자기만의 고독한 섬에 갇힌다. 곧 그의 삶에 한 줄기 빛이 들어오는데, 영혼의 단짝 같았던 후원자 폰 메크 부인이었다.

부유한 미망인 폰 메크 부인은 편지 서신만 한다는 조건을 달아 1876년부터 14년간 차이코프스키를 후원했다. 두 사람은 이해할 수 없는 관계를 지속했고 잔인한 끝을 맞이했지만, 이 특별하면서도 친밀한 교류는 차이코프스키의 왕성한 창작 활동에 큰 힘이 되었다.

표트르 차이코프스키 〈감성적인 왈츠〉

폰 메크 부인에게 후원을 받기 시작한 다음 해인 1877년, 오페라 〈예브게니 오네긴〉에 몰두하던 37살의 차이코프스키에게 제자 안토니나가 구애한다. 안토니나는 스토킹으로 보일 정도의 협박도 서슴지 않았다.

차이코프스키는 자신에게 끊임없이 러브레터를 보내는 안토니나와

그녀를 거절하는 자신에게서 〈예브게니 오네긴〉의 주인공 오네긴과 타티아나의 모습이 투영되어 연민을 느껴 그녀에게 청혼한다.

하지만 이 부부의 결혼 생활은 채 6주도 지속되지 않았다. 차이코프스키가 부부로서의 의무를 피하고 화를 퍼부어도 안토니나는 더욱 행복한 듯 그를 대했다. 안토니나의 행동은 차이코프스키의 죄책감을 더 증가시킬 뿐이었다.

결국 별거에 들어간 부부. 차이코프스키는 결단코 이혼을 하지 않겠다는 안토니나에게 이혼 소송을 하려 했다. 하지만 법정에 가면 숨기고 싶어 하는 것들이 세상에 드러날지도 모른다는 두려움에 소송을 포기한 그는 평생 안토니나를 증오하며 살았다.

왈츠를 사랑한 차이코프스키는 작품 대부분에 왈츠를 넣었다. 발레 〈호두까기 인형〉〈백조의 호수〉에서 느낄 수 있듯 차이코프스키의 왈츠는 요한 스트라우스의 왈츠와 달리 우수에 젖어 있다.

1882년, 어느 음악 잡지의 요청으로 작곡한 《6개의 소품》 중 마지막 곡인 〈감성적인 왈츠〉는 프랑스 출신의 여성 엠마 젠톤에게 헌정했다. 공허하고도 쓸쓸한 느낌이 물씬 풍기는 이 왈츠는 '지상에서 가장 슬픈 왈츠'라고 불린다.

피아노 독주 외에도 다양한 편성으로 편곡되어 연주되는 〈감성적인 왈츠〉는 타국에서 외롭게 지내던 엠마를 위로한다. 또한 무인도에 갇힌 듯 외로운 삶을 살아가는 차이코프스키 자신을 위로했고 나아가 고독한 현대인들의 마음을 어루만져준다.

호퍼는 "말로 설명할 수 있으면 그림을 그릴 이유가 없다."라는 말을 남겼다. 본능과 사랑을 숨기며 끊임없는 비난에 시달려야 했던 차이코프스키는 자신이 만든 작품들에서 위안을 받을 뿐이었다.

쉴 새 없이 빠르게 흘러가는 현대 사회에서 갈 곳 잃은 우리를 직관적으로 비추는 호퍼의 그림 속 빛에서, 눈물이 날 것 같이 아름다운 차이코프스키의 왈츠 멜로디 속에서 고독한 우리는 자그마한 공감과 위로를 선물 받는다.

고독할 때 들을 만한 클래식

비가 오거나 우울할 때, 세상에 혼자 남은 것 같은 생각이 들 때 음악은 큰 위로가 된다. '3대 아베마리아'라 불리는 프란츠 슈베르트의 아베마리아, 샤를 구노의 아베마리아, 줄리오 카치니의 아베마리아도 마음을 안정시키는 데 도움이 된다. 프란츠 리스트가 작곡한 6개의 피아노 모음곡 《위안》은 제목처럼 사람을 위로해준다. 또 독일 작곡가 구스타프 랑게의 피아노곡 〈꽃노래〉나 로베르트 슈만의 가곡집 《시인의 사랑》 중 〈나의 눈물로부터〉도 작은 위로가 된다.

천재가 천재를 기리는 발자취

미술 작품 프란시스코 고야 《마하》
클래식 음악 엔리케 그라나도스 《고예스카스》

정열적인 플라멩코와 돈키호테의 나라 스페인은 파블로 피카소, 디에고 벨라스케스, 살바도르 달리, 호안 미로 등의 화가들과 마누엘 데 파야, 프란시스코 타레가, 이사크 알베니스, 파블로 데 사라사테 등의 음악가들을 배출했다.

궁정화가에 오른 프란시스코 고야 역시 스페인을 대표하는 예술가 중 한 명이다. 고야는 초상화는 물론 과감하면서도 공포심을 유발하는 광기 어린 작품들로 인상파의 문을 열었다.

피카소, 외젠 들라크루아, 에두아르 마네 등의 화가뿐만 아니라 샤를 보들레르 등의 작가와 마리오 카스텔누오보 테데스코, 엔리케 그라나도스 등의 작곡가에게 깊은 영감을 줬다.

'스페인 근대 피아노 음악의 아버지'라 불리는 엔리케 그라나도스는 고야의 작품들을 모아 '고야의 스타일로'라는 뜻의 피아노 모음곡 《고예스카스》를 발표했다. 이 작품은 큰 호평을 받고 오페라로 각색되었다.

제1차 세계대전으로 파리 아닌 뉴욕에서 초연을 펼친 이 오페라를 위해 미국으로 건너간 그라나도스와 그의 부인은 아이러니하게도 이 작품 때문에 불귀의 객이 되고 말았다.

신경쇠약과 전쟁, 청각 손실로 고통에 시달리던 고야가 세상과 떨어져 지내려 외딴곳에 집을 구해 '귀머거리의 집'이라 이름 붙이고 죽음을 준비하던 심경은 검은 그림 연작에 잘 드러나 있다.

영국 해협에서 독일군의 공격을 받아 난파된 배에 타고 있다가 아내와 함께 차가운 물속으로 빨려 들어간 그라나도스의 심경을 담은 듯한 음악과 닮았다.

매우 강렬하면서도 서글픈 두 천재의 작품 《마하》와 《고예스카스》로 그들의 발자취를 따라가보자.

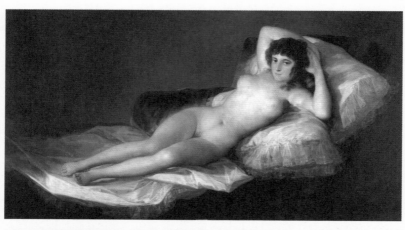

프란시스코 고야, 〈옷을 벗은 마하〉, 1800

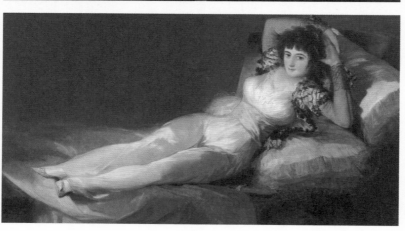

프란시스코 고야, 〈옷을 입은 마하〉, 1805

이성이 잠들면 괴물이 깨어난다

혼돈의 시기였던 18~19세기 스페인에서 태어난 천재 화가 고야는 스페인 왕립미술학회 입회를 2번이나 거절당하고 이탈리아로 넘어갔다. 35살 나이에 이탈리아 파르마의 회화전에서 2위로 입상한 후에야 비로소 스페인 미술계의 주목을 받기 시작했다.

스페인에 돌아온 고야는 엘 파르도 궁전의 태피스트리 제작에 참여하는 등 서민들, 즉 '마하'와 '마호'들의 생활을 그리는 풍속 화가로 이름을 알리기 시작했다. 1788년 스페인 국왕으로 즉위한 카를로스 4세는 이듬해 고야를 궁정화가로 임명한다.

평소 존경해마지않던 벨라스케스처럼 왕족과 귀족들의 초상화를 그리며 성공을 누리던 기쁨도 잠시, 콜레라를 앓고 난 후 청각장애를 얻는다. 70대에 이르러 귀가 완전히 멀 때까지 난청과 극심한 통증으로 고통받은 고야. 매독으로 인한 수은 중독 때문이었다는 설도 있다. 병을 치료하고자 요양하는 동안 프랑스 혁명의 영향을 받은 고야는 사회를 신랄하게 비판하는 그림 작업에 몰두하기 시작했다.

이 시기에 탄생한 게 바로 세상의 모든 방종과 어리석음을 모두 까기 한 80점의 동판화로 구성된 《로스 카프리초스》다. 형식에 구애받지 않는 음악 형식 '카프리치오'에서 나온 말로, 변덕이나 규칙에 얽매이지 않는다는 의미의 이 연작은 출판되자마자 검열 대상이 된다.

성직자부터 학자, 경찰까지 모든 부조리한 사람들을 비판한 이 연

작 중 43번째 그림이 바로 〈이성이 잠들면 괴물이 깨어난다〉다. 고야는 우리가 무방비한 상태에 있을 때 본성이 깨어나 우리를 유혹한다는 이 그림을 통해 앞으로의 예술적 방향을 선포했다.

고야는 《로스 카프리초스》 연작으로 논쟁을 일으켰음에도 수석 궁정화가의 자리까지 오른다. 1808년 반도 전쟁이 발발하고 나폴레옹의 군대가 스페인을 초토화하자 고야는 〈1808년 5월 3일의 처형〉, 80편의 동판화로 구성된 《전쟁의 참화》를 통해 당시의 참혹한 실태를 고발한다.

말년에는 칩거하며 〈자식을 잡아먹는 사투르누스〉 〈두 노인〉 〈유디트와 홀로페르네스〉 〈마녀들의 집회〉 등을 그렸다. 고야는 인간의 악한 본성인 광기나 폭력성을 검은색으로 표현했는데, 이 어둡고 야만적이기까지 한 그림들은 《검은 그림》 연작으로 불린다.

세련된 마드리드의 젊은 남녀를 각각 '마호'와 '마하'라고 지칭한 고야. 그가 1800년에 그린 〈옷을 벗은 마하〉의 모델이 누군지는 알 수 없다. 고야는 실존하지 않는 이상화된 여성상이라 말했지만, 이 그림은 완성되자마자 교황청의 재판정에 회부되었다. 고야가 활동하던 시기는 신화 속 여성이 아니면 누드를 그리는 게 금지된 교회 중심 사회였기 때문이다.

너무나도 매혹적인 여성의 누드화를 그린 죄를 하나의 조건으로 면했는데, 바로 누드화에 옷을 덧칠하는 것이었다. 자신의 작품을 보존하고 싶었던 고야는 〈옷 벗은 마하〉와 똑같은 그림을 하나 더 그린

다. 동일한 구도와 포즈, 표정이지만 옷을 입힌 〈옷을 입은 마하〉다.

고야와 내연관계로까지 발전했다는 설이 있는 알바 공작부인이 마하의 모델이라는 설과 고도이 총리의 내연녀라는 설도 있는《마하》연작은 현재 스페인 마드리드의 프라도 박물관에 전시되어 있다.

천재 화가를 추구한 천재 작곡가

1815년, 70대 청각 장애인 화가가 종교 재판의 한가운데 서서 비난을 받고 옥살이를 한다. 15년 전에 그린, 아름다운 나체의 여성이 매혹적인 눈빛으로 바라보는 그림 때문이었다. 100여 년이 지난 뒤 한 스페인 작곡가가 이 화가의 문제작 앞에 서 있다. 바로 스페인의 민족음악 작곡가 그라나도스다.

정식으로 파리 음악원에 입학하진 못했지만 파리의 피아니스트이자 작곡가 샤를 오귀스테 드 베리오에게 수업을 받고 스페인으로 돌아온 그라나도스는, 스페인 민족음악의 대가라 불리는 펠리페 페르델에게 작곡을 배우며 자신만의 음악 세계를 구축해 나갔다.

고야의 그림에 빠져든 그라나도스는 우아하며 서정적인 마하와 마호의 사랑과 열정을 자신만의 세련된 음색으로 재현하고자 했다. 이렇게 탄생한 작품이 바로 12곡의《스페인 무곡집》, 오페라 〈마리아 델 카르멘〉, 교향시 〈단테〉 등이다.

고야의 전시회를 보고 깊이 감동 받은 그라나도스는 자신의 음악관과 고야의 그림에서 나타나는 색채의 연결 고리를 발견하고 '고야 스타일' '고야풍'이라는 의미의 《고예스카스》를 작곡하기 시작한다.

　이 6곡의 피아노 모음곡에 〈지푸라기 인형〉을 추가해 7곡의 피아노 모음곡으로 발표한다. 친구에게 보낸 편지에서 밝혔듯, 고야가 그린 스페인 사람들의 삶과 사랑 그리고 정신에 대한 사랑을 음악으로 그린 이 작품은 큰 성공과 더불어 단막의 오페라로 편곡된다.

엔리케 그라나도스 《고예스카스》

　1911년 완성된 2권의 피아노 모음집 《고예스카스》의 수록곡들을 그라나도스가 고야의 작품들과 개별적으로 연결한 기록은 존재하지 않는다. 하지만 고야의 그림들과 동일한 부제나 비슷한 분위기의 음악적 묘사를 통해 연결 지어볼 수 있다.

　첫 번째 곡 〈사랑의 속삭임〉과 다섯 번째 곡 〈사랑과 죽음〉은 각각 판화집 《로스 카프리초스》의 다섯 번째 그림 〈비슷한 사람들〉과 열 번째 그림 〈사랑과 죽음〉을 모티브로 하고 있다. 달콤한 사랑의 속삭임과 배신으로 인한 쓰라린 죽음이 대조적으로 보여진다.

　두 번째 곡 〈창가의 대화〉는 시종일관 비극적인 분위기를 이어간다. 1805년 프랑스의 지배하에서 불안한 스페인의 분위기를 그린

〈발코니의 마하들〉 속 여인들의 표정과 닮았다.

세 번째 곡 〈등불 옆의 판당고〉는 스페인의 민속춤 판당고를 토대로 작곡한 정열적인 곡이다. 고야가 1777년에 그린 〈만사나레스 강변의 춤〉에서 사람들이 추는 춤과 어우러지는 매우 우아하면서도 리드미컬한 곡이다.

그라나도스는 마지막 곡 〈에필로그: 유령의 세레나데〉에 죽음을 상징하는 음악인 '디에스 이레'를 차용해 죽음의 모습을 기이하면서도 매력적으로 그렸다. 고야의 최후의 역작으로 평가되는 〈사투르누스〉에서 신화 속 크로노스가 자신의 아들을 잡아먹는 광기 어린 모습과 닮았다.

《고예스카스》 중에서 가장 유명한 곡은 네 번째 곡 〈비탄, 또는 마하와 밤 꾀꼬리〉다. 사색에 잠긴 아름다운 마하를 그린 이 곡은 〈벌거벗은 마하〉의 아름다운 곡선처럼 서정적인 분위기를 연출하고 있다. 세상에서 금지한 사랑하는 여인의 모든 걸 그리는 화가의 터질 듯한 심장 박동이 느껴지는 듯하다.

이 곡의 멜로디는 멕시코의 국민 노래이자 키스와 사랑을 갈구하는 〈베사메 무초〉의 소재가 되었다.

그라나도스의 유작

1911년에 발표한 피아노 모음곡 《고예스카스》는 전 세계적으로 큰 성공을 거둔다. 그라나도스는 인기에 힘입어 단숨에 3개의 장면으로 구성된 오페라로 편곡해 파리에서 초연을 올리고자 했다. 하지만 제1차 세계대전으로 파리 초연이 힘들어져 미국 메트로폴리탄 극장에서 초연을 올리기로 한다.

바다 건너 미국까지 건너가 초연에 참석하는 걸 망설이던 그라나도스는 결국 아내와 함께 미국으로 향한다. 오페라 《고예스카스》의 호평으로 그라나도스는 예정된 일정보다 더 길게 미국에 체류한다. 일정을 마치고 마침내 고향을 향하는 긴 항해를 시작하지만 독일군의 격침으로 배가 침몰하고 부부는 깊은 바닷속으로 영원히 사라지고 말았다.

스페인의 위대한 작곡가 그라나도스의 유작이 된 《고예스카스》는 기존의 6곡 중 마지막 곡인 〈에필로그: 유령의 세레나데〉를 제외하고 모두 각색되어 삽입되었다. 또 고야의 동명 그림인 〈지푸라기 인형〉에서 영감을 얻어 그라나도스가 마지막으로 작곡한 〈지푸라기 인형〉은 오페라의 서곡처럼 등장한다. 〈지푸라기 인형〉은 《고예스카스》에선 마지막 곡으로 연주된다. 첫 번째 장면의 마지막을 장식하고자 그라나도스가 추가로 작곡한 〈간주곡〉은 따로 편곡되어 연주되며 많은 사랑을 받고 있다.

아름다운 귀족 영애 로자리오와 경비대장 페르난도는 사랑하는 '마하와 마호' 사이다. 바람둥이 투우사인 파퀴로가 로자리오에게 추파를 던지지만 그녀는 꿈쩍도 하지 않는다. 페르난도는 로자리오가 파퀴로에게 마음을 줄지도 모른다고 의심하고, 파퀴로를 사랑하는 페파는 페르난도를 조롱한다. 결국 서로의 명예를 지키고자 결투하고, 결투에서 패한 페르난도는 로자리오의 품에서 숨을 거둔다.

첫 번째 장면에 등장하는 음악: 지푸라기 인형−사랑의 속삭임−간주곡
두 번째 장면에 등장하는 음악: 등불 옆의 판당고
세 번째 장면에 등장하는 음악: 비탄, 또는 마하와 밤 꾀꼬리−창가의 대화−사랑과 죽음

끝없는 좌절에 휩싸인 자들

미술 작품 에드바르 뭉크 〈절규〉
클래식 음악 주세페 베르디 〈레퀴엠〉

수많은 예술가가 살아생전에는 인정받지 못하고 극심한 가난에 시달리다가 죽은 후에야 인정받았다.

빈센트 반 고흐나 아메데오 모딜리아니, 이중섭, 박수근 등의 화가들이나 프란츠 슈베르트, 루이 엑토르 베를리오즈 등의 음악가들이 대표적이다.

물론 펠릭스 멘델스존이나 앙리 드 툴루즈 로트레크처럼 부유한 집안에서 태어나 배고플 걱정 없이 지낸 예술가들도 존재한다.

여기, 젊은날에 큰 성공을 거둔 후 하고 싶은 예술을 마음껏 한 예술가가 둘 있다. 하지만 이 두 예술가를 대표하는 작품들에선 역설적이게도 열흘 정도 배고픔에 시달리며 세상의 손가락을 온몸으로 받아낸 사람이 지를 만한 비명 소리 같은 고통이 느껴진다.

에드바르 뭉크의 〈절규〉와 주세페 베르디의 〈레퀴엠〉은 끝나지 않을 것 같은 절망의 감정을 전한다.

죽음과 질병을 품고 살아간 화가

노르웨이를 대표하는 화가 에드바르 뭉크는 5살에 어머니를 여의고 13살에 결핵으로 누나를 잃었다. '수도승'이라는 뜻의 성처럼 뭉크 집안은 신앙에 몸을 담았다. 성직자였던 할아버지의 영향으로 신앙에 맹목적으로 집착했다가, 결국 자살을 선택한 광기 어린 아버지와 정신병으로 발전한 여동생까지 그의 가족에겐 불행의 신이 항상 함께하는 것 같았다.

선천적으로 허약하게 태어난 뭉크의 어린 시절은 가족들의 잇따른 불행이 겹쳐져 육체적, 정신적 질병에의 두려움으로 점철되었다.

"나는 매일 죽음과 함께 살았다. 나는 인간에게 치명적인 2가지 적을 안고 태어났는데, 폐결핵과 정신병이다. 질병, 광기, 그리고 죽음은 내가 태어난 요람을 싸고 있던 검은 천사들이었다."라고 일기에

쓴 것처럼, 지옥 같은 하루하루를 견디고자 그림을 그리기 시작했다.

뭉크는 살아가는 동아줄이 된 그림으로 노르웨이 왕립 아카데미에 진학한다. 이후 파리로 유학을 가 인상파의 영향으로 색채에 집중했고, 마침내 누나 소피아의 죽음을 그린 〈병든 소녀〉를 완성한다. 뭉크의 내면에 응축되어 있던 두려움과 불안감, 사랑하는 이를 잃고 얻은 사라지지 않는 슬픔이 화폭에 표현되어 사람들을 동요시키기 시작한 매우 중요한 작품이다.

베토벤이나 브람스처럼 평생 독신으로 산 뭉크는 사랑했던 여인들에게서 씻을 수 없는 상처를 받았다. 실의에 빠진 뭉크의 불안정한 심리는 본질적으로 어두운 면이 있던 작품 세계가 심오한 고통의 심연으로 잠기는 데 일조했다.

유부녀였던 애인에게 이용만 당하다 버림받은 뭉크는 《사랑과 고통》연작을 그리기 시작했다. 뭉크식 상징주의를 대변하는 작품이라는 평을 듣는 이 작품은 훗날 '흡혈귀'라고 불린다.

뭉크로 보이는 남자를 안고 있는 여성이 그의 고통을 달래주려 목에 키스하고 있는 것인지, 그의 모든 걸 빼앗고자 목덜미를 물고 있는 것인지에 따라 제목이 달라질 것이다.

소꿉친구이자 연인이었던 다그니 유을을 친구에게 빼앗긴 뭉크는 사랑과 순결의 상징이었던 마돈나가 아닌 죽음과 섹슈얼리티로 가득 찬 〈마돈나〉를 완성한다.

뭉크에게 너무 집착한 여인도 있었는데, 바로 툴라 라르센이다.

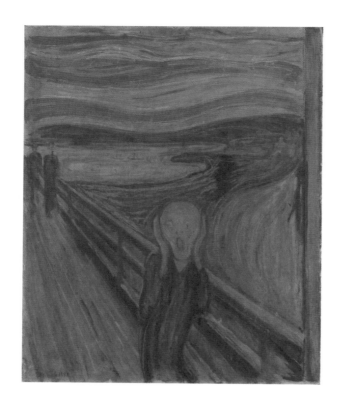

 뭉크는 그녀와 교제를 시작한 이후부터 그녀를 그릴 때 행복을 느꼈다. 하지만 너무 행복하면 불안을 느끼는 심리처럼, 뭉크는 문득 그녀가 자신의 세계에 너무 깊게 들어왔다는 걸 느끼곤 거리를 두기 시작한다.

 그녀는 뭉크가 자신과 결혼하지 않으면 총으로 자살하겠다고 협박까지 서슴지 않았고, 실랑이 끝에 발사된 총알은 뭉크의 왼손 중지를

날려버린다.

뭉크는 이 사건을 계기로 〈마라의 죽음〉을 그렸고 죽을 때까지 그 어떤 여성도 곁에 두지 않았다. 거듭된 상처들로 그의 작품 세계는 누구도 따라올 수 없을 만큼 암울해졌다.

그의 삶은 고통과 불안이 넘쳐흐를 정도였지만, 2만 점에 가까운 판화와 유화를 남겼다.

1893년에 완성한 대표작 〈자연의 절규〉는 뭉크의 고뇌와 고통을 예술로 승화시킨 걸작이다. 흔히 〈절규〉라고 부르는 이 작품은 유화로 그린 것이며, 이후 판화와 파스텔 등으로 4개의 연작을 그렸다.

갑자기 극도의 불안한 마음이 들며 숨도 쉬지 못하는 '공황 장애'에 뭉크 역시 고통받았다. 그가 처음 공황 장애를 겪었을 때의 심리를 매우 강렬한 곡선과 직선의 흐름으로 그린 〈절규〉는 소더비 경매에서 최고가를 경신하기도 했다.

그는 이 작품의 탄생 배경을 이렇게 말했다. "어느 해 질 녘, 나는 친구 2명과 함께 길을 걷고 있었다. 약간 우울함을 느끼고 있었는데 갑자기 하늘이 핏빛으로 물들기 시작했다. 곧 죽을 것 같이 피곤함을 느꼈다. 불타는 듯한 붉은 구름과 짙은 청색의 도시, 그때 자연을 뚫고 나오는 그치지 않는 절규가 들렸다. 나는 자연이 비명을 지르는 모습을 그렸고, 색채들이 절규했다."

오페라 역사에 큰 획을 그은 거인

지금도 여전히 〈라 트라비아타〉〈리골레토〉〈아이다〉 등 작곡한 26개의 오페라 모두가 전 세계 곳곳에서 연주되고 있는 이탈리아 작곡가 주세페 베르디. 하지만 그는 일찍이 음악 영재나 뛰어난 실력으로 인정받진 못했다.

시골 소년 베르디는 18살 나이에 밀라노 음악원 입학시험에 응시했으나 나이도 많았거니와 나이에 비해 너무 서툴다는 이유로 떨어진다. 개인 수업을 받으며 작곡 공부를 하던 베르디는 26살 나이에 첫 오페라 〈오베르토〉를 초연해 절반의 성공을 거둔다.

행복에는 언제나 불행이 따르듯 베르디는 첫 오페라 초연 직후 아이들과 아내를 차례로 잃는다. 의뢰받은 오페라 〈하루만의 왕〉마저 처참한 실패로 끝나자 베르디는 작곡을, 아니 삶을 포기하려 할 만큼 깊은 슬픔에 빠져든다.

그때 그의 재능을 눈여겨본 스칼라 극장의 바르톨로메오 메렐리 극장장이 대본을 하나 보낸다. 바로 '노예들의 합창'이 포함된 오페라 〈나부코〉였다. 이 오페라의 대성공으로 베르디는 일약 스타덤에 올랐으며, 이때 만난 소프라노 주세피나 스트레포니와 재혼도 한다.

이후 애국심을 고취시키는 〈에르나니〉〈잔다르크〉 등의 작품들로 이탈리아는 물론 유럽에서도 큰 인기를 끈다.

베르디는 동갑내기이자 역시 오페라 역사에 큰 획을 그은 리하르

트 바그너와는 전혀 다른 음악 세계를 추구했다. 베르디의 작품은 화려하면서도 친숙하게 다가온다. 심금을 울리는 절절한 선율의 아리아들은 그의 작품들이 지금도 여전히 대중의 사랑을 받고 있는 이유라 할 수 있다.

주세페 베르디 〈레퀴엠〉

이탈리아 오페라의 황금기를 연 작곡가 조아키노 로시니가 세상을 떠나자 베르디를 비롯한 13명의 이탈리아 작곡가들이 그를 위한 진혼곡 〈레퀴엠〉을 공동으로 작곡하기로 한다.

모든 조별과제가 그렇듯 로시니 사망 1주기를 목표로 시작된 이 프로젝트는 몇몇 작곡가의 불성실함으로 실패하고 만다.

4년 뒤 1873년, 프랑스 등의 지배를 받으며 여러 국가로 갈라져 있던 이탈리아를 하나로 통일하려는 운동 '리소르지멘토'의 중심에 있던 작가 알레산드로 만초니가 세상을 떠난다.

평소 만초니를 존경한 베르디는 큰 충격에 빠져 원래 로시니를 위해 작곡했던 진혼곡 파트 '구원해주소서'를 토대로 온전한 진혼곡을 완성한다. 만초니 사망 1주년 추모 미사에서 연주된 〈레퀴엠〉이다.

초연은 베르디가 직접 지휘봉을 잡고 100명의 연주자와 120명의 합창단이 함께해 웅장한 음색을 자아내며 큰 성공을 거둔다. 특히 오

페라에서 볼 수 있는 강렬하면서도 극적인 변화가 소용돌이 쳐 죽음 앞에 놓인 숙명을 향한 고통 가득 찬 경고처럼 느껴진다.

베르디의 〈레퀴엠〉 중 '진노의 날'의 시작을 알리는 강렬한 오케스트라와 합창이 만들어내는 혼란과 절규는, 산책하던 뭉크의 눈앞에 펼쳐진 핏빛 하늘과 쏟아지는 불타는 구름과 닮았다. 죽음의 심판대에 올라 베르디의 〈레퀴엠〉을 온몸으로 받은 죄 많고 나약한 인간은 뭉크의 〈절규〉처럼 혼돈에 휩싸여 고통에 울부짖고 있다.

죽은 이를 기리는 미사 '레퀴엠'

볼프강 아마데우스 모차르트를 죽음으로 이끈 곡이라 알려져 있는 〈레퀴엠〉은 '진혼곡' 또는 '위령미사곡'이라고도 불린다. 성당에서 죽은 이들을 위한 '위령미사'를 진행할 때 사용하는 '전례 음악'이기에 미사 진행에 따라 음악이 구성되어 있으며, 합창이나 노래의 가사도 동일하게 쓰인다.

1. **입당송:** 미사가 시작되고 사제와 봉사자들이 입장할 때 연주된다.
2. **자비송:** 기도송으로, 하느님의 자비를 구하는 '주님, 자비를 베푸소서, 우리를 불쌍히 여기소서'의 가사다.
3. **부속가:** 미사에서 복음 선포 전에 등장하는 노래와 낭송을 뜻한다. '진노의 날' '눈물의 날' 등이 포함된다.
4. **봉헌송:** 헌금 등의 봉헌을 하기 위해 행렬이 이동할 때 연주된다. 빵과 포도주로 성찬식을 올릴 때 연주되는 영성체송과 같은 의미다.

5. **상투스:** '거룩하시도다'라는 의미로 하느님의 거룩함을 찬양하는 축성기도에
 연주되는 전례 음악이다.
6. **하느님의 어린 양:** 하느님의 어린 양이라는 뜻의 '아뉴스 데이'는 안식과 평
 화를 기원하는 기도를 위한 잔잔한 음악이다.
7. **구원해주소서:** 자유를 갈구하고 구원을 바라는 음악인 '리베라 메'로 레퀴엠
 이 끝나는 경우가 있지만 '천국에서'로 연결되어 마무리하는 곡도 있다.

작곡가에 따라 '영원의 빛' '영성체송' 등이 추가된다. 모차르트의 마지막 작품인
〈레퀴엠〉을 비롯해 요하네스 브람스의 〈독일 레퀴엠〉, 가브리엘 포레의 〈레퀴
엠〉, 벤자민 브리튼의 〈전쟁 레퀴엠〉 등이 대표적이다.

예수가 남긴 최후의 말은

✦

미술 작품 레오나르도 다빈치 〈최후의 만찬〉
클래식 음악 요제프 하이든 〈십자가 위의 일곱 말씀〉

세상에서 가장 유명한 그림 중 하나이자 가장 심하게 훼손되었으며 가장 관람하기 힘든 그림으로 명성이 자자한 〈최후의 만찬〉. 레오나르도 다빈치가 그린 이 그림은 예수가 십자가에 못 박히기 하루 전 그를 따르던 12명의 제자와 함께한 저녁 식사가 배경이다.

예수께서 십자가에 못 박힐 때 말씀하신 7가지 전언을 주제로 쓴 〈십자가 위의 일곱 말씀〉은 관현악을 위한 원곡뿐만 아니라 작곡가 요제프 하이든이 직접 편곡한 현악사중주 버전과 가사를 붙여 만든

오라토리오까지 모두 큰 사랑을 받았다.

과학전문 매거진 〈네이처〉가 뽑은 역사상 가장 창의적인 인물 1위에 오르기도 한 천재 화가와 기악곡의 뼈대를 잡으며 '교향곡의 아버지'라 불린 위대한 음악가가, 나약하고 부족한 사람들을 위로하고 예수의 사랑과 용서를 일깨우고자 완성한 교회 명작들은 세상을 놀라게 했다. 희생과 사랑을 다룬 작품들은 인류애가 상실되고 혐오가 난무하는 현대 사회 문제에의 성찰, 인권, 희망의 고찰을 남겼다.

신이 내린 선물, 신이 내린 재능

세상에서 가장 아름다운 여인 '모나리자'를 그린 레오나르도 다빈치는 화가이자 조각가이며 발명가이고 시인이자 해부학자였다. 다빈치는 여러 번 재혼한 아버지 때문에 10명이 넘는 이복동생을 뒀다. 학교에서 정식 교육을 받지 못했지만, 죽을 때까지 독신으로 살며 배움과 연구의 끈을 놓지 않았다.

그는 새를 관찰하며 공기의 흐름인 공기 역학의 원리를 깨닫는다. 그가 스케치하고 구상한 발명 노트 속 비행기, 헬리콥터, 낙하산 등의 스케치는 500여 년이 지난 지금 봐도 놀라울 정도로 정교하다.

화가가 인체를 그리고자 할 때 꼭 필요하다는 이유로 다양한 시체를 해부해 〈인체 비례도〉를 비롯한 인체 해부도들도 그렸다. 이토록

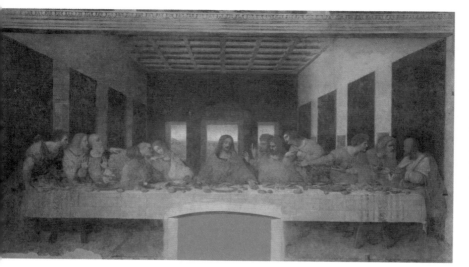

세밀한 작업은 인체 묘사는 물론, 다빈치가 못다 이룬 꿈인 의학의 발전에도 큰 도움을 줬다.

다빈치의 꿈은 의사였다. 그러나 당시 혼외자식은 의사가 될 수 없었기에 꿈을 포기하고 14살 나이에 산드로 보티첼리와 피에트로 페루지노의 스승이기도 한 안드레아 델 베로키오의 제자가 되어 '스푸마토' 기법을 고안한다. '연기처럼 사라지다'라는 뜻의 이탈리아어 스푸마토는 '대기원근법'이라고도 부른다.

그는 다른 화가들처럼 물체의 윤곽을 선으로 그어 경계를 명확히 구분하는 게 아니라 공기 속으로 사라지는 연기처럼 흐릿하고 부드럽게 처리했다. 스푸마토 기법은 수학적 원근법 없이도 공간 안의 원

근감이 입체적으로 나타나는 효과가 생긴다. 이 기법으로 완성한 대표적인 작품이 바로 〈모나리자〉와 〈최후의 만찬〉이다.

십자가에 못 박히기 전날 열두 제자와 함께한 마지막 저녁 식사는 수많은 화가에 의해 다뤄진 매력적인 주제다. 야코포 틴토레토, 페테르 파울 루벤스, 니콜라 푸생, 살바도르 달리, 앤디 워홀 등 다양한 시대의 개성 넘치는 화가들의 손으로 그려진 이 주제의 작품들 중 가장 유명한 작품이 바로 다빈치가 1495년부터 3년간 그린 〈최후의 만찬〉이다.

젖은 회벽 위에 물감을 사용해 그리는 프레스코화는 다양한 색채를 자랑하지만 수정은 힘들고 오래 보존할 수 있다. 그러나 다빈치는 〈최후의 만찬〉을 그릴 때 달걀 노른자, 식초와 물감을 조합한 템페라를 마른 회벽 위에 칠하는 방식을 시도했다. 이 기법으로 다양한 색채와 13명 등장인물의 섬세한 묘사가 가능했기에, 다빈치의 후원자이자 의뢰자 스포르차 공작이 매우 흡족했다고 한다.

끝까지 완성한 작품이 드문 다빈치의 완성작이기도 한 이 작품은, 오랜 보존력을 자랑하던 프레스코 기법으로 그리지 않아 그가 사망하기도 전에 이미 훼손이 진행되었다.

작품 한가운데는 예수 그리스도가 앉아 있고 그를 기준으로 열두 제자가 3명씩 4개 그룹으로 나뉘어 양쪽에 각각 두 그룹씩 배치되어 있다. 예수가 제자들 중 한 명이 배신할 거라는 말을 하고 그에 따른 제자들의 반응을 그렸다.

가장 왼쪽의 나다니엘은 벌떡 일어났고, 야고보는 한 손으론 두 손을 번쩍 든 안드레아스를 달래고 다른 한 손으론 베드로를 말린다.

왼쪽 두 번째 그룹의 베드로는 배신자를 처단하겠다며 칼을 들고 불같이 화를 내고 있다. 베드로 앞의 유다는 놀라 빵을 떨어뜨렸고, 요한은 절망에 빠져 고개를 떨구고 눈물을 흘리고 있다.

오른쪽 끝의 세 사람은 심각하게 상의하고 있다. 오른쪽 가장 끝자리의 시몬은 옆의 타대오와 푸른 옷을 입은 마태오에게 자신은 전혀 몰랐다고 변명하는 것처럼 보인다.

예수 바로 왼쪽에 있는 마지막 그룹의 세 사람 표정은 매우 흥미롭다. 부활한 예수의 상흔을 손으로 직접 만져보고 확인한 제자로 알려진 토마스는 하늘을 향해 손가락을 올리고 있다. 그 앞의 야고보는 자신은 그럴 사람이 아니라고 강하게 어필하고 있다. 야고보 옆에 서 있는 필립포스 역시 자신의 충성심을 강하게 표출하고 있다.

이 12명의 제자 중 은화 30냥에 스승을 팔아버리는 배신자는 누구일까? 주인공은 바로 돈주머니를 오른손으로 꽉 쥐고 있는 인물이다.

천지를 창조한 교향곡의 아버지

오스트리아 빈 소년 합창단에서 16살까지 활동하다 거세까지 당할 뻔한 작곡가 요제프 하이든은 무려 106곡의 교향곡을 작곡해 '교

향곡의 아버지'라 불린다. 〈놀람〉〈고별〉〈시계〉 등의 재밌는 교향곡 외에도, 대중매체에 자주 등장해 유명해진 트럼펫 협주곡과 〈종달새〉 〈황제〉〈농담〉 등의 현악사중주를 68곡이나 작곡했다.

수많은 작품을 작곡하며 기악곡의 틀을 세운 하이든은 에스터하지 후작 악단의 악장으로 30년 가까이 일하며 단원들을 살뜰하게 챙겨 '아빠 하이든'이라는 별명으로 불렸다. 정작 자신은 자녀를 하나도 두지 못했는데, 음악가의 3대 악처 중 한 명을 만났기 때문이다.

하이든은 자신에게 피아노를 배우던 테레제 켈러를 사랑했으나 그녀는 하이든의 사랑을 거절하고 수녀가 된다. 이에 테레제의 아버지는 테레제의 언니인 마리아 안나와 결혼하라고 제안하고 하이든은 사랑하던 여인의 언니와 결혼한다.

안나는 음악가로서의 하이든을 전혀 존중하지 않았다. 그가 작곡한 악보를 냄비 받침으로 썼다는 일화는 매우 유명하다. 낭비벽도 심하고 둘 사이에 자식도 없었기에 오랜 기간 별거를 했고, 종교적인 이유로 이혼을 하지 못한 하이든은 작곡에 매진했다.

하이든은 오라토리오 《천지창조》《사계》《넬슨 미사》《미사 브레비스》 등 14개의 미사곡을 작곡하고 1786년 〈십자가 위의 일곱 말씀〉을 완성한다. 시작의 서주와 마지막 유언이 끝난 후 지진을 묘사한 음악까지 9개 악장으로 구성되어 있다. 스페인 카디스 대성당의 의뢰로 작곡한 이 곡은 예수가 십자가에 못 박혀 숨을 거두기 직전 말씀하신 7가지 전언을 느린 소나타로 구성했다.

　서주가 지나고 주교가 첫 번째 전언에 대해 설교한 후 첫 번째 소나타를 연주하고 연주가 끝나면 다음 전언과 소나타가 이어지는 형식으로 진행된다. 이 곡으로 큰 성공을 거둔 이듬해 현악사중주를 위해 편곡하고 후에 오라토리오로도 편곡한다.

　'가상칠언'이라고도 불리는 이 곡은 육체의 고통 속에서도 인류를 구원하고자 자신을 희생하는 예수의 모습을 노련한 기악의 울림으로 전달한다.

　가사가 있는 노래가 보통 의도를 명확하게 전달하는 것과 달리, 이 곡은 관현악을 위한 원곡이나 현악사중주 편곡이 훨씬 호소력 넘치게 다가온다.

　특히 네 번째 소나타 '나의 하느님 어찌하여 나를 버리셨나이까'는 고난에 대한 탄식에서 시작하지만 구원과 희망을 담은 인류애가 느껴지는 게 매우 인상적이다.

　스승을 배신할 마음을 먹고도 '최후의 만찬' 자리에 나타난 유다는 십자가에 못 박혀 모욕과 괄시를 받고 죽어가는 스승의 모습에 충격을 받고 은화를 되돌려준다. 스승의 마지막 숨이 꺼지고 세상이 지진과 함께 반으로 갈라지는 순간, 유다는 자신의 목을 매달고 지옥으로 향한다.

〈십자가 위의 일곱 말씀〉 구성

서주는 웅장한 아다지오로 시작된다. 첫 번째 소나타는 "아버지, 저들을 사하여 주소서, 저들은 자신들이 무슨 일을 하는지 모릅니다", 두 번째 소나타는 "내가 진실로 너희에게 이르노니, 오늘 네가 나와 함께 낙원에 있으리라", 세 번째 소나타는 "여인이여 보소서, 이분이 아들이니", 네 번째 소나타는 "나의 하느님 어찌하여 나를 버리셨나이까", 다섯 번째 소나타는 "목이 마르다", 여섯 번째 소나타는 "모든 것이 끝났다", 일곱 번째 소나타는 "아버지여 내 영혼을 아버지의 손에 맡기옵나이다"의 전언을 위해 작곡되었다. 하이든은 마지막 '지진'을 온 힘을 다해 빠르게 연주하라고 지시했다.

예수 옆의 요한은 사도 요한이 아니다?!

영화로도 크게 흥행한 미국의 소설가 댄 브라운의 추리 소설 『다빈치 코드』를 보면, '최후의 만찬' 속에서 예수 오른편에 앉은 사람이 사도 요한이 아닌 마리아 막달레나라는 주장이 등장한다.

그녀가 예수의 아내였으며 임신 중이었고 그들의 아이가 성배로 표현되었다고 하는 이 가설은, 소설이 베스트셀러가 되고 영화도 전 세계적으로 크게 흥행하며 확산되었다. 하지만 베드로가 질투의 이유만으로 칼로 협박하는 건 말이 안 되고, 열두 제자 중 가장 어리지만 각별한 사랑을 받았던 요한이 빠지는 건 있을 수 없는 일이기에 가십으로 결론 났다. 항상 어리고 곱상한 미소년으로 그려진 요한이었기에 여성으로 오해받은 해프닝이 아니었을까.

자식의 죽음을 지켜보는 마음

◆

미술 작품 미켈란젤로 부오나로티 〈피에타〉
클래식 음악 조아키노 로시니 《슬픔의 성모》

남편을 잃은 아내를 과부, 아내를 잃은 남편을 홀아비, 부모를 잃은 아이를 고아라고 부르지만 자식을 먼저 보낸 부모를 지칭하는 용어는 따로 존재하지 않는다. 그 슬픔의 척도를 잴 수 없을 정도로 아픔이 크기에 그 단어조차 입에 담기 힘들기 때문일 것이다.

비극 중에도 가장 큰 비극이기에 자식을 먼저 잃는 일을 참혹할 참, 슬플 척의 한자를 사용해 '참척(慘慽)'이라 칭하긴 하지만, 과부나 고아처럼 직접적인 단어로 표현하진 않는다.

역사적으로도 참척을 겪은 이가 남긴 글들이 많은데, 조선 시대 숙종 때 영의정을 지낸 남구만은 10살 둘째 딸을 홍역으로 먼저 보낸 후 그 슬픔을 두고 "자식이 태어나 수화(水火)를 면치 못하는 건 부모의 죄라고들 한다. 네가 일찍 죽은 건 진실로 내가 자애롭지 못한 탓이다. 벼슬이 화려한들 슬픔만 더할 뿐이다."라고 말했다.

위대한 성웅 이순신 역시 일본군과의 전투 중 전사한 셋째 아들 이면의 소식을 듣고 비통한 마음을 『난중일기』에 표현하고 있다. "하늘이 어찌 이리도 어질지 못하는가? 간담이 타고 찢어지는 것 같다. 내가 죽고 네가 사는 게 이치에 마땅한데, 네가 죽고 내가 살았으니 어쩌다 이처럼 이치에 어긋났는가? 내 아들아! 나를 버리고 어디로 갔느냐! 마음은 죽고 껍데기만 남은 채 울부짖을 따름이다."

비탄에 사로잡힌 성모 마리아여

'피에타'는 이탈리아어로 비탄, 비통한 마음, 슬픔을 뜻한다. 보통 성모 마리아가 십자가에 못 박혀 죽은 예수의 시신을 안고 슬픔에 휩싸인 모습을 그린 예술을 '피에타'라고 표현한다. '동정녀 마리아'라고도 불리는 성모 마리아는 성경에서 하느님의 성령을 받아 처녀의 몸으로 예수를 잉태했으며, 예수가 수난을 받고 십자가에 못 박혀 사망하는 그 순간까지 예수 곁에서 고통과 아픔을 함께했다.

사망한 예수와 그를 떠안고 있는 성모 마리아의 모습을 그린 피에타 작품에는, 이탈리아 화가 피에르토 페루지노가 1493년에 남긴 유화, 중세 고딕 미술을 대표하는 템페라화 호두나무판 위 안료에 달걀 노른자, 아교 등을 녹여 그린 〈아비뇽의 피에타〉, 그리스 태생의 스페인 화가 엘 그레코의 〈그리스도의 애도〉 등이 있다. 그중 가장 유명한 피에타 작품은 로마 가톨릭의 심장부인 바티칸의 성 베드로 대성당에 있는 미켈란젤로 부오나로티의 〈피에타〉 조각상이다.

〈아담의 창조〉를 비롯해 〈천지창조〉가 그려진 바티칸 시스티나 성당의 천장화와 〈최후의 심판〉이 그려진 대벽화, 피렌체의 〈다비드〉 등의 걸작들을 남긴 미켈란젤로는 다빈치, 라파엘로와 함께 르네상스를 대표하는 화가이자 조각가, 건축가다.

4세기 동안 피렌체에서 경제, 금융, 문화적으로 큰 영향력을 끼친 메디치 가문의 후원을 받아 그림 공부를 시작한 미켈란젤로 24살이 된 1499년, 바티칸의 성 베드로 대성당에 놓일 〈피에타〉 조각상을 완성한다. 미켈란젤로가 최초로 조각한 이 〈피에타〉는 2m가 넘는 거대한 작품으로, 그를 천재 화가의 반열에 올려놓았다.

〈피에타〉는 미켈란젤로가 유일하게 조각상의 이름을 남긴 작품이다. '피렌체의 미켈란젤로 부오나로티가 만들었다.'라는 문장을 성모 마리아가 대각선으로 두르고 있는 띠에 새겼다. 훗날 그는 하느님은 이 아름다운 세상을 만들 때 어디에도 서명을 넣지 않았는데 자신이 고작 조각상 하나에 서명을 넣은 걸 매우 오만방자하다 자책하곤, 다

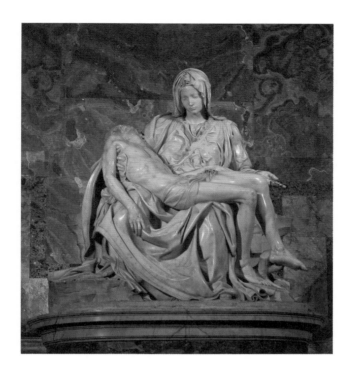

시는 작품에 서명을 새기지 않았다고 한다.

숨을 거둔 예수의 갈비뼈 하나하나, 팔의 핏줄과 못질에 상한 손까지 섬세하게 표현된 미켈란젤로의 〈피에타〉에서 성모 마리아는 다른 〈피에타〉 작품들과 달리 예수의 얼굴을 바라 보거나 뺨을 비비지 않고 있다. 성모 마리아가 예수의 부활을 믿고 초연하게 대처하는 모습을 그린 것이라고도 해석되고, 사랑하는 아들이 죽은 모습을 차마 바라볼 수 없는 깊은 슬픔을 그린 것이라고도 해석된다.

미켈란젤로는 〈피에타〉에서 성모 마리아가 30대의 예수를 안고 있음에도 그녀를 매우 젊고 아름다운 여성으로 조각했다. 미켈란젤로가 6살 때 여읜 어머니의 모습을 투영한 것이라고도 볼 수 있지만, 원죄 없이 동정녀로 예수를 낳고 평생 처녀로 살았던 성모 마리아가 세상의 나이에 좌우되지 않았음을 표현하고자 했다고 알려져 있다.

예술 작품 또는 문화재를 망가뜨리거나 약탈하는 반달리즘에 빠져 있던 한 지질학자에 의해 망치로 훼손당하기 전까지 누구나 가까이에서 마주할 수 있었던 미켈란젤로의 〈피에타〉는, 하느님의 시선인 위에서 바라봤을 때는 미소를 살짝 머금은 채 죽어 있는 예수가 주인공인 반면 인간의 시선인 아래에서 바라봤을 때는 원래의 비율보다 훨씬 크게 만들어진 성모 마리아가 주인공이다.

세상을 일찍 떠난 어머니의 부재, 계모와의 오랜 갈등으로 더욱 커진 어머니를 향한 그리움을 미켈란젤로가 성모 마리아의 모습으로 그린 게 아닌지 추측해볼 수 있다. 조각의 중심을 잡기 위해서이기도 하지만, 치밀한 계산 덕분에 미켈란젤로의 〈피에타〉는 사람들의 비난과 조롱 속에서 숨을 거둔 아들을 처연하게 감싸는 어머니의 슬픔의 크기를 극적으로 표현하고 있다.

미켈란젤로의 〈피에타〉가 사랑하는 아들 예수를 잃은 성모 마리아의 슬픔을 표현한 미술 작품이라면, 죽음에 직면한 예수를 바라보는 성모 마리아의 슬픔을 그린 음악 작품도 있다. 바로 조아키노 로시니의 《스타바트 마테르(슬픔의 성모)》다.

슬픔에 가득 찬 성모 마리아여

'스타바트 마테르'는 예수가 고난을 받은 사순절 기간에 가톨릭 교회의 미사에서 부르기 위한 중세 시대의 시로써, '성모가 슬픔에 찬 채 서 있다.'라는 의미의 라틴어 '스타바트 마테르 돌로로사'라고도 불린다.

'슬픔의 성모'라는 뜻의 스타바트 마테르는 13세기 이탈리아 수도사이자 종교 시인 자코포네 다 토디가 쓴 시를 가사로 했다. 십자가에 못 박혀 매달린 아들을 바라보는 성모 마리아의 시선으로 슬픔과 고통을 그리고 있다.

십자가 아래에 엎드린 채 아들의 고통을 눈물로 함께하던 성모 마리아가 마침내 일어나 예수의 발이라도 붙들고자 하는 커다란 슬픔을 묘사하고 있는 스타바트 마테르는, 남구만이나 이순신이 자식을 잃고 남긴 글과 맥락이 같아 헤아릴 수 없이 큰 비통함을 절절하게 그리고 있다.

오페라 〈마님이 된 하녀〉로 유명한 조반니 바티스타 페르골레시를 비롯해 안토닌 드보르자크, 요제프 하이든, 프란츠 슈베르트, 안토니오 비발디 등이 '스타바트 마테르'를 가사로 한 작품을 남겼다. 그중 현재까지도 가장 많이 연주되고 있는 《슬픔의 성모》는 오페라 작곡가로 잘 알려져 있는 로시니가 만년에 작곡한 작품이다.

조아키노 로시니 《슬픔의 성모》

주세페 베르디, 자코모 푸치니와 함께 이탈리아를 대표하는 오페라 작곡가인 로시니는 14살 나이에 처음으로 오페라를 작곡했으며 〈세비야의 이발사〉〈신데렐라〉〈도둑까치〉〈기욤 텔(윌리엄 텔)〉등 40여 편의 오페라를 남겼다.

약 20년간 오페라를 작곡하며 유럽 전역에서 인기 있는 오페라 작곡가로 부와 명성을 쌓은 로시니는 1829년, 37살 나이로 명궁 윌리엄 텔을 주인공으로 한 오페라 〈기욤 텔〉을 끝으로 37년 후 세상을 떠날 때까지 더 이상 오페라를 작곡하지 않았다.

천성적으로 게을렀던 로시니가 스트레스를 받으면서까지 대작을 쓸 필요를 못 느낄 정도로 부유해졌고, 그가 추구하던 기교적인 창법인 벨칸토 창법의 고전적인 오페라들이 점차 쇠퇴했으며, 낭만파 시대에 유행하던 그랜드 오페라와 로시니가 추구한 음악 방향성이 달랐다.

오페라를 작곡하지 않게 된 로시니는 "오페라 작곡보다 맛있는 음식을 먹는 게 더 즐겁다."라고 농담하며 다양한 음식의 요리법을 개발하거나 미술 작품 구입에 투자하는 등 여러 취미에 시간을 할애했다. 이따금 가곡이나 종교음악을 남기곤 했는데 그 시기에 작곡한 작품들 중 가장 대표적인 작품이 그가 오페라 작곡을 그만두고 4년이

지난 1833년에 초연을 올린《슬픔의 성모》다.

오페라 작곡을 관두고 2년이 흘러 돈 많은 한량으로 인생을 즐기던 로시니는 스페인을 여행하던 중 의원이었던 돈 바렐라를 소개받는다. 독실한 가톨릭 신자였던 바렐라는 로시니에게《슬픔의 성모》작곡을 의뢰한다. 10개 곡으로 이뤄진 오라토리오로 구상해 작곡을 시작한 로시니는, 그러나 절반밖에 작곡하지 못하고 친구 작곡가 지오반니 타돌리니에게 나머지 절반의 작곡을 부탁한다. 결국 합작으로 완성해 1833년 초연을 올렸다.

로시니는 이 작품을 타돌리니와 나눠 작곡했다는 사실을 바렐라에게 알리지 않았고, 저작권 문제에 시달렸다. 결국 초연 이후 8년이 지난 1841년, 로시니는 20행의 시를 모두 사용해 9개 곡을 작곡하고 '아멘'이라는 제목의 곡을 추가해 10개 곡으로 새롭게 완성한다.

매우 기교적인 두 번째 곡 〈탄식하는 어머니의 마음〉은 독창회에서도 독립적으로 불릴 정도로 화려하다. 다른 곡들도 인상적이지만 애통한 어머니의 심정을 가장 잘 그리고 있는 곡은 바로 첫 번째 곡 〈슬픔에 가득 차 서 있는 성모 마리아〉, 즉 '스타바트 마테르 돌로로사'다.

로시니가 첫 곡의 도입부를 작곡할 시기에 어머니 구이다리니가 세상을 떠났기에, 첼로의 선율로 시작해 플루트가 받는 시작과 슬픔에 가득 찬 멜로디로 점차 상승해가는 오케스트라의 도입부는 성모 마리아의 슬픔으로 투영되는 로시니의 비통함이 잘 드러나고 있다.

자식을 먼저 보내고 슬퍼하는 모든 어머니의 비극을 담아내고 있는 〈피에타〉와 《슬픔의 성모》는 어린 시절 여읜 어머니를 그리워하는 마음을 조각으로 노래한 미켈란젤로와 부와 명예를 모두 가졌지만 어머니는 영원히 곁에 둘 수 없었던 애통함을 음악으로 그린 로시니의 명작 중 명작이다.

자코포네의 시를 토대로 만든 로시니의 오라토리오

〈제1곡〉 슬픔에 가득 차 서 있는 성모 마리아
그의 아들 예수 높이 달리신 십자가 곁에서 성모 마리아는 슬픔에 가득 차 서 있네

〈제2곡〉 탄식하는 어머니의 마음
탄식하는 어머니의 마음, 칼에 깊이 찔려 참혹하게 뚫고 지나갔네
이토록 고통받고 상처 입은 여인은 복되신 독생자의 어머니
아들의 수난을 보는 비통한 마음, 에이는 고통 중에 성모는 홀로 서 계시네

〈제3곡〉 누가 울지 아니 하리오
그리스도의 어머니의 비통한 애원을 보고 누가 울지 아니 하리오
아들과 함께 고난받고 아파하는 어머니를 보고 누가 통곡하지 아니 하리오

〈제4곡〉 우리를 위해 채찍 맞으신 예수
우리를 위해 모욕 속에 채찍 맞으신 예수를 성모는 봤네
십자가에 매달린 아들이 흘린 피에 젖은 붉은 땅을 성모는 내려보시네

〈제5곡〉 사랑의 샘이신 성모여

사랑의 샘이신 성모여 나에게도 비탄한 심정을 나눠 함께 울게 하소서
하느님, 그리스도를 향한 사랑 안에서 내 마음이 불타올라 그분의 마음에 들게
하소서

〈제6곡〉 성모여 십자가에 못 박힌 주의 상처를

아 거룩하신 성모여 십자가에 못 박힌 주의 상처를 내 마음에 깊이 새겨주소서
나를 위해 상처 입고 괴로움 겪은 주의 고통을 내게 나눠주소서
진실되게 내가 눈물 흘리고 주와 함께 십자가의 고통 견뎌내게 하소서
십자가 곁의 성모 따라 내가 서서 통곡함을 내가 원합니다
처녀 중에 빛나는 처녀이시여 나를 버리지 마시고 함께 울게 하소서

〈제7곡〉 그리스도의 수난과 죽음을 나눠지게 하소서

예수의 수난과 죽음을 마음에 새겨 그 상처를 나눠지게 하소서
예수의 거룩한 상처 나도 받게 하시고 그 성혈에 취하게 하소서

〈제8곡〉 성모 마리아여 심판의 날에 나를 지켜주소서

정결한 성모 마리아여 심판의 날에 나를 지켜주소서
아 그리스도여 성모의 고통으로 인한 은총이 나를 보호받게 하소서

〈제9곡〉 육신이 죽어도

예수여 육신 죽어도 내 영혼은 천당의 영광에 허락되게 하소서, 아멘

내 가족을 위해 노래하는 마음

음악을 연주하는 가족들

미술 작품 앙리 마티스 〈음악 수업〉
클래식 음악 볼프강 아마데우스 모차르트 〈작은 별 변주곡〉

가족이 한데 모여 음악을 연주하는 그림이 세 점 있다.

첫 번째 그림에서 어린 소년은 하프시코드를 연주하고 있다. 악보를 보며 노래를 하는 듯한 그의 누나와 다리를 꼰 채 바이올린을 연주하는 아버지가 있지만, 어머니는 보이지 않는다.

두 번째 그림에서 장성한 소년과 그의 누나가 하프시코드를 연주하고 아버지는 바이올린을 들고 있다. 어머니는 액자 속 그림으로만 존재한다. 음악을 연주하는 가족에 포함되지 못한 어머니는 액자로

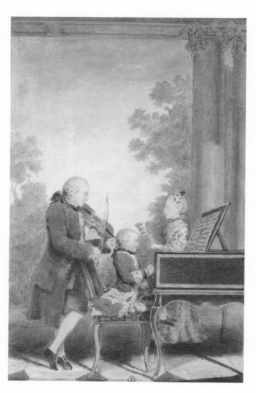

루이 카로지 카르몽텔, 〈모차르트 가족〉, 1763

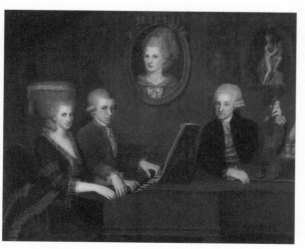

요한 네포무크 델라 크로체, 〈모차르트 가족〉, 1780

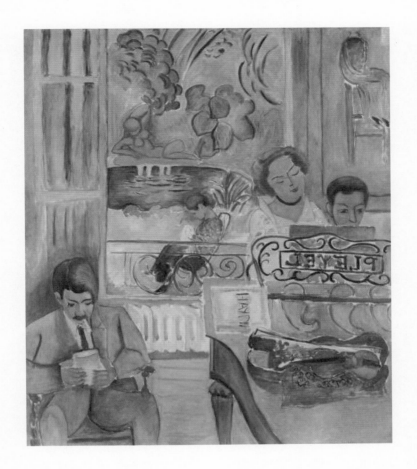

나마 가족에게 영원히 기억되고 있다.

　세 번째 그림에서 가장 어린 아이는 누나의 도움을 받아 피아노를 연주하고 있다. 형은 책을 읽고 있고, 바이올린을 취미로 연주하는 화가 아버지는 악기로 형상화되었다. 어머니는 소외된 채 정원에 홀로 앉아 뜨개질을 하고 있다.

　전혀 다른 두 가족 속 헌신적인 두 어머니의 이야기를 해보고자 한다.

음악과 악기를 사랑한 야수파의 창시자

　사나운 야수가 그린 것처럼 강한 원색과 거친 붓질로 강렬한 인상을 주는 포비즘, 즉 야수파 운동을 이끈 앙리 마티스는 화가가 되기 전 법률 사무실에서 일했으나 건강이 나빠져 요양을 해야 했다.

　그림이 취미였던 어머니는 마티스에게 물감과 붓을 사주며 무료한 시간을 달래게 했다. 건강을 회복한 그는 아버지의 반대에도 화가의 길을 가고자 파리의 아카데미에 들어간다. 전통적인 회화에서 인상주의의 태동을 겪으며 마티스는 밝고 선명한 색을 사랑하게 된다.

　음악이든 그림이든 예술에서 어느 한 흐름이나 유행이 너무 커버리면 그에 반발해 본질로 돌아가려거나 문제점을 보완하려는 움직임이 일어난다. 스윙이 유행하자 재즈의 본질을 추구한 움직임이 비

밥을 낳았듯, 빛의 세기나 방향에 따라 화가가 느끼는 인상을 그리는 데 집중하는 인상파의 유행이 과해지자 문제점을 느낀 화가들은 새로운 방향을 추구한다.

그렇게 등장한 다양한 흐름 중에 포비즘도 있었다. 단순하기 그지없는 묘사와 강렬한 색채는 속박에서 벗어난 듯 캔버스 위에서 날뛴다. '야생의 사나운 짐승이 쓸고 지나간 듯 추한 그림'이라는 혹평 속에서 포비즘, 즉 '야수파'라는 이름이 탄생했다.

관람객들에게 물감을 부어버린 것과 다름없는 행동을 한 이 발칙한 무리는 앙리 마티스와 앙드레 드랭, 그리고 이 둘을 따르던 알베르 마르케, 모리스 드 블라맹크 등으로 이뤄졌다.

개인의 개성을 중시하는 화가들이 모인 야수파는 각자 추구하는 길이 달랐기에 10년이 채 되기도 전 역사 속으로 사라진다. 〈모자를 쓴 여인〉 〈열린 창문〉 〈삶의 기쁨〉 등의 작품으로 역동적인 야수파의 존재를 각인시켰던 마티스는 새로운 화풍을 추구한다. 이 시기에 피카소와도 친분을 쌓았다.

1908년 작 〈붉은 방〉에서 마티스가 색과 장식으로 시도한 질서와 조화의 실험 정신을 느낄 수 있다. 더욱 단순화된 평면적 색채 위에 장식이 강조된 그의 새로운 화풍은 1910년 작 〈음악〉 〈춤 II〉 등의 명화를 낳았다.

마티스는 동거하던 모델과의 사이에서 딸 마그리트를 낳았는데, 정작 마그리트는 부인 아멜리가 키웠다. 아멜리와 마티스 사이에서

태어난 두 아이까지 키우며 독박육아에 시달리던 그녀는 극심한 우울증에 시달렸다. 결국 아멜리의 희생으로 이어가던 37년의 결혼 생활은 마티스의 작업실에서 허드렛일을 돕다가 그의 모델이 된 리디아라는 젊은 여성 때문에 끝났다.

아내와 황혼이혼을 하고 암 수술까지 받은 마티스는 붓을 쥐기 힘들 정도로 쇠약해졌다. 붓을 손에 묶어도 칠을 할 수 없게 된 마티스는 가위를 들고 색종이를 잘라 붙여 감각적이면서도 새로운 작품을 만든다. 이때 탄생한 작품들이 《이카루스》《푸른 누드》 연작이다.

마티스는 음악을 사랑했다. 야수파 시절부터 이미 그림에 음악과 춤을 느낄 수 있는 요소를 집어넣었고, 곧 음악과 악기는 마티스 그림의 중요한 장식 요소이자 주제로 작용했다. 한편 마티스는 파리 오페라 하우스에서 초연한 이고르 스트라빈스키의 발레 〈나이팅게일의 노래〉 무대와 의상을 디자인했다.

마티스는 비브라토, 화음 등의 음악용어를 사용해 그림과 색에 대한 생각을 표현하고자 했고, 이 시기에 탄생한 작품이 바로 〈음악〉이다. 그는 1949년, 49살 나이에 바이올린을 배우기 시작해 그림 작업 중 틈틈이 연주했다.

마티스가 1917년에 그린 〈음악 수업〉 속 피아노 위에 놓인 바이올린은 화가 자신을 암시한다. 마티스와 아멜리의 막내아들 피에르가 누나 마그리트에게 피아노를 배우고 있다. 아직 하이든을 연주할 실력은 되지 못하는지, 하이든 악보가 바이올린 케이스 옆에 놓여 있

다. 장남 장은 입에 담배를 문 채 책을 읽고 있다.

마티스는 이 작품에 '가족'이라는 제목을 붙였고, 1923년에 '음악 수업'이라는 제목으로 바꿨다. 그림 속 마티스 가족이 모인 방에 아멜리는 없다. 정원 밖에 홀로 앉아 뜨개질을 하고 있는 아멜리의 고개 숙인 모습에서 부부 사이의 감정의 골을 짐작해볼 수 있다.

뛰는 난네를 위에, 나는 볼프강

〈아이네 클라이네 나흐트무지크〉〈마술피리〉〈돈 조반니〉〈레퀴엠〉, 41개의 교향곡 등을 남기고 35살 젊은 나이에 세상을 떠난 오스트리아의 작곡가 볼프강 아마데우스 모차르트. 그의 별명은 '음악의 신동'이었다.

볼프강(모차르트)은 금슬 좋은 레오폴트 모차르트 부부의 막내로 태어났다. 모차르트 부부는 7명의 자녀를 뒀는데 첫째 아들과 이어 태어난 두 딸은 1년도 되기 전에 세상을 떠났다. 그리고 태어난 딸이 모차르트보다 먼저 음악의 천재로 두각을 나타냈던 난네를이다. 난네를에 이어 태어난 두 아이 또한 석 달도 되기 전에 세상을 떠났다.

원치 않게 외동으로 살아야 했던 난네를은 잘츠부르크 궁정악단의 부악장이었던 아버지에게서 하프시코드와 바이올린을 배운다. 그녀는 곧 음악에 뛰어난 재능을 보여 부모의 자랑거리가 되었고 음악

천재로 유명해졌다.

난네를이 5살 되던 해인 1756년, 마침내 막내 볼프강이 태어났다. 하루 종일 음악이 끊이지 않는 집안에서 자란 볼프강은 3살이 되면서 누나 어깨너머로 배운 하프시코드를 따라치기 시작했다. 또 레오폴트가 동료들과 합주할 때면 조용히 듣고 있다가 음정이 틀릴 때 지적하곤 했다.

당시 레오폴트는 난네를이 연습하기 좋은 악보들을 모은 『난네를을 위한 음악 수첩』을 쓰고 있었는데, 딸에 이어 아들까지 음악에 뛰어난 재능을 보이는 것에 감탄한 메모가 남아 있다. 레오폴트는 5살 아들이 즉흥적으로 흥얼거리는 음악들을 『난네를을 위한 음악 수첩』에 기보했다.

이 수첩 속 〈미뉴에트〉가 볼프강의 첫 작품이다. 레오폴트는 난네를이 11살, 볼프강이 5살 되던 1762년에 첫 번째 유럽 연주 투어를 떠난다.

볼프강 아마데우스 모차르트 〈작은 별 변주곡〉

1763년, 프랑스 화가 루이 카로지 카르몽텔이 그린 〈모차르트 가족〉에는 하프시코드를 연주하는 어린 볼프강과 뒤에서 바이올린으로 함께 연주하며 그를 지도하는 레오폴트, 그리고 악보를 보며 노래

를 부르고 있는 듯한 난네를의 모습이 담겨 있다.

레오폴트는 첫 연주 투어를 통해 유럽 전역에 천재 남매를 알리는 데 주력했다. 뮌헨에서 막시밀리안 3세, 빈에서 마리아 테레지아 여왕에게 난네를은 뛰어난 하프시코드 연주를 선보였다.

첫 연주 여행을 성공적으로 마친 모차르트 가족은 다음 해, 3년이 넘는 기간 동안 이어지는 두 번째 연주 투어를 떠난다. 이때 레오폴트는 친구에게 난네를이 현존하는 가장 뛰어난 피아니스트일 거라고 자랑하는 편지를 보냈다. 하지만 여성이 성인이 되면 음악을 전업으로 삼을 수 없는 당시 분위기와 함께 볼프강이 누나를 뛰어넘을 만한 재능을 보였기에 곧 그에게 집중하기로 한다.

볼프강보다 더 많은 연주료를 받던 난네를은 바이올린을 연주하거나 자신의 노래를 부르지 못하고 동생의 연주에 하프시코드로 반주하는 처지로 내몰린 것에 불만을 가졌으나, 아버지의 말에 순종할 수밖에 없었다.

카르몽텔이 〈모차르트 가족〉을 그린 건 모차르트 가족의 두 번째 연주 투어 중 파리에서 볼프강의 〈바이올린과 하프시코드를 위한 소나타 1번〉을 연주할 즈음이다. 『난네를을 위한 음악 수첩』에도 기록된 이 곡은 두 번째 투어의 주요 레퍼토리다.

아들의 활동을 뒷바라지하느라 궁정악단 부악장 자리가 위태로워진 아버지를 대신해 1777년, 어머니가 아들의 구직 여행에 따라나선다. 1778년 파리, 남편과 자녀들에게 헌신적이던 58살의 어머니는 이유

를 알 수 없는 열병으로 2주간 고통에 몸부림치다 사망하고 만다.

어머니의 급작스러운 죽음은 볼프강에게 큰 충격을 줬고, 그는 프랑스 민요 〈아! 말씀드릴게요, 어머니〉를 주제로 한 피아노곡을 작곡한다. 맑고 청량한 이 곡의 멜로디는 우리도 익히 알고 있는 〈반짝반짝 작은 별〉 또는 〈작은 별 변주곡〉이다.

볼프강과 난네를의 어머니 안나 마리아가 사망하고 2년 뒤 1780년, 오스트리아 화가 요한 네포무크 델라 크로체는 모차르트 가족의 초상화를 그린다. 가족을 위해서만 살았던 어머니는 초상화 속 액자에서 별처럼 반짝반짝 빛나고 있다.

지친 사람에게 휴식이 되어주는 예술

마티스는 지친 사람들에게 힘이 되는 조용한 휴식처 같은 그림을 그리고자 했다. 그런 의미에서 조용한 휴식처 같은 가정을 유지하기 위해 노력한 아내 아멜리의 마음을 헤아렸다면, 더 많은 명작을 남길 수 있었을지도 모르겠다.

볼프강은 쉴 새 없이 떠돌아다니는 연주 여행 중에서도 항상 든든하게 뒤를 지켜주던 어머니에게 언제나 귀염둥이 막내이고 싶었을 것이다. 볼프강은 그런 마음이 반영된 〈작은 별 변주곡〉을 남겼다.

〈반짝반짝 작은 별〉 이야기

1740년경 사랑 노래로 유행한 이 곡은 사랑에 빠져 힘들다는 내용을 담고 있다. 〈작은 별 변주곡〉은 1778년 어머니 마리아가 사망한 해 볼프강이 쓴 것으로 알려져 있지만, 모차르트 가족의 초상화가 그려진 1780년이나 그다음 해에 쓰였다는 설도 점차 신빙성을 얻고 있다.

볼프강 사망 후 1806년, 영국 시인 제인 테일러가 자신의 시를 가사로 붙인 이 곡을 동시 모음집에 수록하며 동요 〈반짝반짝 작은 별〉이 탄생했다. 이후 볼프강의 작품도 〈작은 별 변주곡〉으로 불렸다.

발레 〈지젤〉로 익숙한 프랑스 작곡가 아돌프 아당은 1849년 오페라 〈투우사〉의 2막에 등장하는 아리아에 이 곡의 멜로디를 사용했다.

오페라 〈투우사〉 속 아리아

아! 말씀드릴게요, 어머니!
클리탕드레를 본 이후에 나는 고통스러워요.
다정하게 나를 보는 그, 내 마음은 매 순간 말해요.
사랑하는 사람 없이 살 수 있나요?

천진난만한 어린아이를 위해

✦

미술 작품 주안 미로 〈구성〉
클래식 음악 레오폴트 모차르트 〈장난감 교향곡〉

삼성 그룹의 이건희 회장이 사망한 2020년, 그와 그의 가족들이 모은 2만 5천여 점의 미술품들이 국가에 기증되며 세상이 발칵 뒤집혔다. '세기의 기증'이라는 표현에 걸맞게 이중섭의 〈황소〉, 모네의 〈수련〉, 정선의 〈정선 필 인왕제색도〉처럼 이름만 들어도 알 수 있는 걸작들을 비롯해 르누아르, 달리, 샤갈, 피카소 등 세계적 거장의 작품들이 사회로 환원되었다.

작품들의 값어치가 3조 원에 육박한다는 점에서 짐작해볼 수 있는

엄청난 규모, 미술 애호가였던 재벌 총수가 평생 수집한 명화들에 사람들은 열광했다.

지금도 국립현대미술관의 '이건희 특별전'을 예약하기 위해 피케팅을 할 정도로 쉽사리 사그라지지 않는 열풍의 중심에는 단연 주안 미로의 그림이 있다. 어린아이가 쓱쓱 그린 것 같은 미로의 거대한 작품에는 '구성'이라는 제목이 붙어 있다. 영제 'Composition'은 '구성'을 뜻하지만 '작곡'을 의미하기도 한다. 음악을 사랑한 미로는 구성이 아닌 작곡이라는 의미로 이 이름을 붙였을지도 모르겠다.

순수하고 순박하게 펼쳐낸 꿈의 세계

흔히 '호안 미로'라고 부르지만 그의 고향인 스페인 카탈루냐식 발음으로는 '주안 미로'라고 부르는 게 옳다.

그림에 관심이 없는 사람도 보는 순간 '미로 작품 아냐?'라는 생각이 들 정도로 미로는 개성이 뚜렷한 초현실주의 화가다. 검은색, 흰색을 적절하게 이용해 별, 달, 삼각형 등의 상징적인 기호를 그리고 원색으로 채워 넣은 미로의 그림은 마치 어린아이가 그린 것 같다.

정밀함을 요하는 시계 보석 세공사의 아들로 태어난 그는 부모님의 뜻에 따라 평범한 회사원이 되었지만, 1년 만에 신경쇠약에 쓰러진다. 직장을 관둔 미로는 1914년까지 3년간 프란세스 갈리의 가르

침을 받는다.

갈리는 일반적인 아카데미 수업보다 성당에 가서 프레스코화를 보며 의견을 나누거나 눈을 가리고 사물을 만져보고 촉각만으로 그림을 그리게 하는 등 매우 독창적으로 교육했다. 이러한 폭넓은 교육과 탐구는 미로가 평생 헤밍웨이를 비롯해 여러 예술가와 친분을 쌓는 계기가 되었다.

어린 시절 배운 바이올린 덕분에 평생 클래식을 예찬한 헤르만 헤세의 문학이 '악보 없는 음악'이라 불리듯, 미로를 가까이에서 오래 본 동료들은 '미로의 작품은 음악에서 탄생했다고 해도 과언이 아니다.'라고 말했다. 작곡가 스트라빈스키는 미로와 단순한 우정을 뛰어넘어 서로의 예술을 존경하는 사이다.

미로가 존 케이지, 카를하인츠 슈톡하우젠, 안익태 등과 직접적인 교류를 통해 받은 영감을 자신만의 독창적인 예술 세계에 쏟아부었다는 사실을, 피에르 불레즈의 연주회를 위해 그린 〈살아 있는 음악〉이나 스트라빈스키 생일에 보낸 생일 축하 카드에서 엿볼 수 있다.

1919년 프랑스 파리에 가 마티스의 야수파, 피카소의 입체파를 접한 미로는 초현실주의 운동에 동참한다. 전통적인 회화를 부정하고 대상을 극도로 단순화시켜 은유적인 선과 기호로 남은 미로의 그림들은 마치 어린아이가 그린 것처럼 보인다. 우리 내면에 숨어 있는 동심과 꿈을 자유롭게 펼쳐낸 듯하다.

'회화의 암살'이라고 선언한 것처럼, 미로는 파격적이면서도 확신

에 찬 언어로 세상에 작품을 선보였다. 카탈루냐의 바다를 닮은 파란 배경은 하늘과 우주로 해석할 수도 있다.

이러한 기호나 색을 알아두면 미로의 작품을 이해하는 데 큰 도움이 된다. 예를 들어 '✳' 기호나 별, 달은 밤을 상징한다. 붉은색의 동그라미는 해를 상징해 낮이라는 걸 알 수 있다. 2개의 점을 곡선으로 연결한 건 새를 상징한다. 3개의 선은 사람을 뜻한다.

미로의 작품은 기호를 모른 채 봐도 밝고 리드미컬하게 상상력을 자극해 절로 웃음 짓게 한다. 미로는 전쟁의 탄압에도 순수함과 순박함을 잃지 않고 위로하는 그림을 그려갔다. 화가의 감정이나 심리 표현이 중시되는 미로의 그림은 미술치료의 소재로도 사랑받고 있다.

미로는 '구성'이라는 제목의 작품을 많이 남겼다. 그것들로만 화풍의 변화를 논하는 아트북을 구성할 수 있을 정도다. 1953년 작 〈구성〉은 푸른색 바탕에 그렸다.

작품 왼쪽의 ✳ 기호로 배경이 밤이라는 걸 알 수 있다. 밤하늘은 미로가 그리고자 한 꿈의 세계이기도 하다. 그곳을 날아다니는 새는

자유롭다. 전쟁이나 제약에 휩싸이지 않고 새와 날고 있는 사람은 미로 자신일지도 모른다. 다른 사람들은 날아다니는 새와 미로를 부러운 듯 바라본다.

다른 〈구성〉들과 달리 이 〈구성〉은 가로가 4m로 길쭉하다. 거대한 캔버스에 파랑을 뒤덮고 이곳저곳 기호를 만들어 색을 채워나가는 유쾌한 미로의 모습을 상상하다 보면, 라쳇이나 버드 휘슬 등의 효과 악기들을 여기저기 배치해 재밌는 분위기를 연출하는 레오폴트 모차르트의 모습이 그려진다.

천재 아들을 위해 작곡을 포기한 아버지

레오폴트는 취미로 배운 바이올린을 전공하고자 부단히 노력했고, 궁정악단의 제4 바이올리니스트로 시작해 부악장 자리까지 오른다. 요제프 하이든의 남동생 미하엘 하이든에 밀려 악장에 오르진 못했지만, 죽을 때까지 부악장 자리를 지켰다.

잘츠부르크 성당의 소년 성가대원들에게 바이올린을 가르치며 익힌 교육법을 토대로 1756년에 쓴 『바이올린 연주법』은, '유럽 최초의 바이올린 교습서'라는 타이틀과 함께 지금까지도 당대 바이올린을 비롯한 현악기들의 주법과 음악을 이해하는 데 도움을 주고 있다.

레오폴트는 독학으로 디베르티멘토, 오라토리오, 교향곡, 다양한

조합의 세레나데 등을 작곡했다. 큰 반향을 보이지 않자 막내아들 볼프강의 뒷바라지를 위해 미련 없이 포기한다.

아내가 막내아들의 구직을 뒷바라지하고자 여행을 따라나섰다가 파리에서 객사한 해인 1778년에 작곡한 교향곡 〈장난감 교향곡〉은 하이든의 곡으로 알고 있는 사람이 많다.

레오폴트 모차르트 〈장난감 교향곡〉

레오폴트가 7개 악장으로 작곡한 〈장난감 악기들과 오케스트라를 위한 카사치오네〉 중 3개 악장을 묶어 〈장난감 교향곡〉으로 재탄생시켰다. 한편 저녁에 야외에서 연주하는 카사치오네는 훗날 디베르티멘토에 흡수되어 사라졌다.

〈장난감 교향곡〉은 궁정악장 미하엘 하이든이 교향곡의 형태로 편곡했거나 형 요제프 하이든에게 편곡을 맡겼다는 설이 있다. 이 과정에서 하이든이 작곡한 107편의 교향곡 중 하나로 와전된다. 훗날 레오폴트의 곡인 것으로 밝혀지며, 하이든은 106편의 교향곡을 작곡한 것으로 정정되었다.

장난감들로 신이 난 아이들의 정신 없는 분위기를 닮은 1악장 알레그로를 지나, 뻐꾸기 소리가 들리는 우아한 2악장의 느린 미뉴에트가 나온다. 빠른 템포의 춤곡인 지그의 3악장 프레스토로 끝나는

〈장난감 교향곡〉에서 타악기는 매우 중요하다.

톱니바퀴의 원리로 드르륵거리는 소리가 나는 라쳇을 비롯해 새소리나 뻐꾸기 소리를 내는 버드 휘슬, 카주 등 접하기 어려운 효과 악기들이 등장한다.

지휘자의 상상력에 따라 다른 효과 악기를 추가하거나 더 재밌게 연출할 수 있는 이 곡은, 아이들이 어렵지 않게 즐길 수 있으며 클래식이 지루하다며 멀리하는 어른의 편견을 없애준다.

어린아이의 시선으로 작곡한 주안 미로의 〈구성〉과 남녀노소 모두에게 어린아이 같은 웃음을 주고자 구성한 레오폴트의 〈장난감 교향곡〉은 잊고 있던 동심을 일깨워주는 명작들이다.

다른 작곡가들의 〈장난감 교향곡〉

어린이들을 위한 〈장난감 교향곡〉은 레오폴트 이후 많은 작곡가가 작곡했다. 지금도 연주되는 곡들 중에는 멘델스존과 슈만, 그리고 리스트의 제자였던 독일의 작곡가 카를 라이네케가 1895년에 작곡한 작품이 있다. 이 곡에도 많은 효과음을 내는 타악기가 등장한다.

슈베르트의 유년 시절 친구였던 독일의 작곡가 이그나츠 라흐너가 1850년경에 작곡한 작품은 고전적인 성향의 곡에 장난감 타악기들이 더해져 매우 흥미로운 분위기를 자아낸다.

이외에도 독일의 첼리스트이자 작곡가 베른하르트 롬베르크, 말콤 아놀드, 스티븐 몬태규 등의 현대 작곡가들이 작곡했다.

호안 미로의 〈구성〉들

'Yes'라는 글자가 매우 인상적인 1927년 작 〈구성〉, 사막의 풍경이 연상되는 1933년 작 〈구성: 작은 우주〉, 검은 테두리에 갈색의 색만을 사용한 1947년 작 〈구성〉, 점선의 테두리가 인상적인 1953년 작 〈구성〉, 흰 배경에 노랑, 주황, 파랑, 검정이 흩뿌려진 듯한 구성에 별을 상징하는 기호 '✳'가 커다랗게 2개 그려진 1964년 작 〈구성〉, 미로가 죽기 2년 전인 1981년에 그린 〈구성〉 등을 함께 펼쳐 기호를 해석하고 비교하면 감상이 더욱 즐거워질 것이다.

피콜로처럼 작은 아이의 노래

미술 작품 에두아르 마네 〈피리 부는 소년〉
클래식 음악 로웰 리버만 〈피콜로 협주곡〉

몸보다 훨씬 큰 군복을 입고 모자를 어색하게 쓴 채 무심한 표정으로 작고 검은 피리를 부는 어린아이, 에두아르 마네의 〈피리 부는 소년〉의 시선은 묘하다. 우리를 응시하는 것 같기도 하고 먼발치를 바라보는 것 같기도 하다.

어린 소년 병사가 어떤 연유에서 슬픔을 간직한 묘한 표정으로 몸보다도 큰 군복을 입고 악기를 연주하게 되었는지 궁금하다.

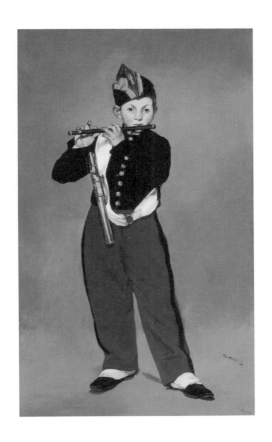

마네의 대표작 중 하나인 〈피리 부는 소년〉을 보기 위해 매년 많은 관람객이 오르세 박물관을 찾는다.

이 어린 군인이 부는 악기는 무엇일까? 나무로 되어 있지만 옆으로 부는 것이 마치 작은 플루트 같다.

작은 고추가 맵다, 피콜로

금속으로 제작하지만 목관악기에 속하는 플루트는 익히 알려진 악기다. 본래 목재로 만들어지다가 19세기에 이르러 금속으로 만들어지기 시작한 플루트는, 길이나 크기에 따라 알토 플루트, 베이스 플루트, 피콜로로 불린다.

이 중 '작은 플루트'라고도 불리는 피콜로는 이탈리아어로 '작은'이라는 뜻이다. 피콜로는 일반적으로 연주되는 플루트의 절반 정도 크기다. 다른 플루트들과 달리 흑단으로 만들어지며, 간혹 은으로 된 피콜로를 사용하는 연주자들이 있다.

피콜로는 오케스트라에서 가장 높은 음역대를 연주한다. 악보 표기는 일반적인 플루트와 동일하지만 소리가 한 옥타브 높게 난다. 피콜로는 작은 사이즈라 소리가 쉽게 날 거라는 생각과 달리 2배 정도 강한 호흡과 압력으로 불어야 제대로 된 소리가 난다.

베토벤이 교향곡 제5번 〈운명〉에서 피콜로에게 중요한 역할을 맡기며 오케스트라에서 중요한 역할을 차지하기 시작했다. 20세기 이후 독주곡이나 협주곡을 작곡할 때 피콜로를 주인공으로 사용하는 현대 음악 작곡가들이 늘어났다. 이후 피콜로를 위한 레퍼토리는 점점 넓어져 독주 악기로서의 매력도 많이 알려지고 있다.

모든 걸 꿰뚫는 듯 무심한 표정

작지만 강한 소리를 내는 피콜로를 연주하는 소년병의 탄생 배경과 화가의 속내를 알아보자. 사실주의에서 인상주의로 넘어가는 데 주춧돌이 된 화가 마네는 법관 아버지와 귀족 집안의 영애였던 어머니를 둔 부유한 집안의 장남으로 태어났다.

그의 미술적 재능을 꿰뚫어 본 삼촌 푸르니에의 지지와 설득으로 결국 아버지로부터 화가의 길을 허락받은 마네는, 1850년부터 6년간 프랑스 역사화가 토마 쿠튀르의 문하에서 수업을 받았다. 이 시절 마네는 네덜란드와 독일 등을 여행하며 마주한 벨라스케스와 고야, 프란스 할스 등의 화가의 길이 역사화의 길보다 자신에게 더 어울린다고 생각한다.

1856년, 스승의 곁을 떠난 마네는 아틀리에를 열며 더 간결하면서도 강렬한 화풍을 만들어 간다. 기성세대의 세계에 반하는 새로운 작품을 그려나가려 했던 마네는, 그러나 공모전에 수없이 출품하고도 낙선을 거듭한다. 1859년부터 시작된 마네의 낙선 행보는 그가 죽기 직전에 출품한 〈폴리베르제르〉까지 이어진다.

1861년에야 겨우 입선한 〈스페인 가수〉보다 그를 더 유명하게 한 작품은 바로 1863년에 출품한 〈풀밭 위의 점심 식사〉다. 비난과 분노를 퍼붓던 대다수와 그의 새로운 화풍에 열광하던 젊은 화가들의 상반된 반응은 사회적 이슈로 떠올랐다. 같은 해에 그린 〈올랭피아〉

는 1865년 출품되어 입상했으나, 2년 전보다 훨씬 더 격한 도덕적 비난을 받았다.

반면 마네의 작품에 열광한 화가들은 마침내 그의 아틀리에에 모인다. 그들이 바로 인상주의 시대를 연 화가들이다. 1863년은 마네에겐 화가로서도 인간으로서도 폭풍우 같은 운명의 소용돌이가 휘몰아친 해다.

문하생 시기의 마네는 동생 외젠과 함께 네덜란드 출신의 11살 많은 피아노 연주자 쉬잔 렌호프에게 피아노 수업을 받는다. 이듬해, 쉬잔은 사생아 레옹을 낳는다. 아이의 아버지가 누구인지 쉬쉬하는 사이 레옹은 쉬잔의 남동생으로 입적되고 마네는 대부가 된다.

레옹은 마네의 아버지 오귀스트의 사생아로 알려져 있다. 아버지가 매독으로 사망하고 1년 뒤 1863년, 마네는 첫사랑이었던 쉬잔, 즉 배다른 동생의 어머니와 결혼한다. 아버지의 비밀을 안은 채 결혼 후 5년이 지난 1868년, 마네는 파리 살롱전에서 6회 연속으로 당선된 인상주의 화가 베르트 모리조와 사랑에 빠진다. 서로의 명예를 지켜주고자 내연 관계를 지속하던 그들은 8년 뒤 말도 안 되는 돌파구를 찾는다. 바로 모리조와 마네의 동생 외젠이 결혼하는 것이었다.

얽히고설킨 가족의 비밀은 결국 마네에게 벌처럼 내려진다. 아버지를 죽음에 이르게 한 매독으로 고생하던 마네는 다리를 절단했지만, 수술이 잘못되어 51살 나이에 세상을 떠나고 말았다.

마네의 그림에는 무심한 표정으로 응시하는 사람들이 많이 등장한

다. 〈풀밭 위의 점심 식사〉 속 나체의 여인과 그의 옆에 앉은 신사도, 〈올랭피아〉 속의 모델이 된 매춘부 빅토린 뫼랭도, 사랑하는 여인 모리조의 초상화 〈검은 모자를 쓴 베리토 모리조〉와 마지막 걸작 〈폴리베르제르〉 속 여인도.

모든 걸 꿰뚫어 보는 듯한 눈빛의 그림 속 인물들에게 반한 당대 예술가들은 마네를 적극적으로 옹호했다. 『악의 꽃』의 샤를 보들레르, 『나는 고발한다』『나나』 등의 에밀 졸라가 대표적이다.

1866년, 마네가 파리 살롱전에서 또다시 낙선했다는 사실을 안 졸라는 그가 기자로 일하던 신문에 기사를 내, 꽉 막혀 있는 주류 예술가들로 구성된 28명의 심사위원단 한 명 한 명을 비판한다. 이 낙선작이 바로 〈피리 부는 소년〉이다.

마네는 1865년 벨라스케스의 초상화들을 보기 위해 스페인으로 10일간 여행을 떠난다. 벨라스케스의 화풍을 접한 후 깊은 인상을 받은 마네는 스페인의 한 소년병 초상을 그리려고 한다.

나폴레옹 3세가 황제로 집권한 시기로, 전쟁이 이어지던 때 부모 잃은 고아들이 많이 나올 수밖에 없었다. 군대는 어린 소년들을 입대시켜 잔심부름이나 악기 연주, 전령 등의 역할을 맡겼다.

마네는 친구로 하여금 나폴레옹 3세의 근위대 사령관에게 부탁하게 해 소년병을 초상화의 모델로 세운다. 이 이름 모를 소년병은 덩치보다 큰 붉은 군복 바지와 빳빳한 검은 웃옷, 그리고 황제 근위대 소속 군악대를 상징하는 모자를 쓰고 있다.

벨라스케스가 그린 초상화 대다수처럼 마네는 단순한 잿빛의 배경을 그렸다. 빛을 잘 활용한 벨라스케스의 사실적인 초상화들과 달리 손과 발의 단순한 그림자를 제외하고는 정면에서 조명을 비춘 듯 그림자 없이 평면적으로 묘사한다. 붉은색과 검은색, 그리고 소년병이 두르고 있는 흰색 어깨끈의 색감이 더욱 강렬하게 드러나며 단순한 배경과 대조된다.

마네는 스페인을 방문했을 당시 벨라스케스의 초상화들을 모사해 익힌 기법에서 한 발 더 나아간 기법을 선보인다. 〈피리 부는 소년〉은 초상화의 전통적인 법칙을 완전히 무시했기에 파리 살롱전에서 다시 한번 낙선하고 만다.

그러나 평면적이고 단순하지만 입체적으로 살아 숨 쉬는 듯한 이 소년병은 세상 모두가 자신을 기억할 거라는 사실을 알기라도 하는 것처럼 우리를 응시하고 있다. 모든 걸 꿰뚫어 보는 듯한 눈빛의 이 소년이 막 연주하려는 피콜로 곡은 뭘까?

프랑켄슈타인 같은 낯선 작곡가

현대 음악 작곡가 로웰 리버만은 〈뉴욕 타임스〉가 "전통주의자인 만큼 혁신주의자"라고 평할 정도로 동전의 양면 같은 매력을 지녔다. 그는 피아노 독주를 위한 〈가고일〉, 오페라 〈도리안 그레이의 초상〉

등을 작곡했다. 2016년에는 영국 작가 메리 셸리의 고전 소설 『프랑켄슈타인』을 발레로 옮기는 프로젝트에 참여했고, 전통적인 음악 구조에 실험적인 화성을 도입하는 그만의 작풍과 맞아떨어지는 인상적인 발레로 극찬을 받았다.

전통적인 음악 요소들과 악기의 특성을 최대한 살리며 자신만의 정체성을 넣은 리버만의 작품들은 현대 음악을 낯설어 하는 이들에게 새로운 길을 열어준다. 수많은 연주자의 레퍼토리로 사랑받는 그의 작품들 중 가장 독보적인 곡은 1996년 작 〈피콜로 협주곡〉이다.

로웰 리버만 〈피콜로 협주곡〉

리버만의 〈피콜로 협주곡〉은 세계적인 플루티스트 제임스 골웨이가 음반으로 녹음해 선보였다. 1악장 안단테 코모도, 2악장 아다지오, 3악장 프레스토로 구성된 이 곡은 세상에 선보이자마자 찬사를 받으며 리버만이 왜 현존 최고의 작곡가인지 다시금 확인시켜줬다.

리버만은 피콜로를 위한 서정적인 작품을 쓰고 싶어 이 곡을 작곡했다는 소회를 밝혔다. 특히 1악장과 2악장에선 낭만 시대의 음악이라 착각할 정도로 전통적인 형식과 변주, 카덴차 등을 만날 수 있다.

차례로 내려가는 음계를 반복적으로 선보이는 하프와 융단같이 아름다운 음을 깔아주는 현악기를 배경으로 시작하는 1악장은 피콜로

의 풍부한 음색이 인상적이다. 어드벤처 영화의 배경 음악 같은 느낌도 주는 따뜻하면서도 생동감 넘치는 피콜로 소리는 마네를 처음 마주하고 그 앞에서 연주하는 소년병의 의지도 느껴진다.

2악장에선 리버만이 자신에게 가장 큰 음악적 영향을 준 작곡가라 밝힌 드미트리 쇼스타코비치의 시베리아 벌판 같은 분위기가 펼쳐진다. 전쟁의 풍파 속에서 홀로 남겨진 어린 소년, 그리고 그 소년이 군대에 징집되기까지의 불안한 심경과도 겹쳐진다.

오케스트라의 관악기들은 거친 파도처럼 피콜로를 덮쳐온다. 작은 피콜로는 폐허 속에 홀로 서서 언제 끝날지 모르는 긴 시간이 흐르는 동안 불안한 노래를 부른다. 이 서글픈 노래는 점차 희망으로 바뀌며 작은 새가 도약하듯 날아오른다.

피콜로의 노래가 끝나면 오케스트라와 피콜로는 서정적인 화해의 선율을 함께한다. 〈피콜로 협주곡〉 2악장 속 피콜로가 내뱉는 대사들은 마네가 그린 고된 인생을 겪은 소년병의 눈빛과 닮았다.

마지막 3악장은 모차르트의 〈교향곡 제40번〉, 베토벤의 교향곡 제3번 〈영웅〉의 유명한 멜로디들이 흐르며 재치 넘치는 피날레를 장식한다. 귀에 익숙한 유명한 멜로디들이 오히려 이질적으로 느껴진다. 마네의 〈풀밭 위의 점심 식사〉를 보고 무례하다며 가지고 있던 우산으로 찔러버리려고 했던 교양 넘치는 신사들처럼, 소란스럽고 으스스한 유머가 느껴지는 3악장은 마네가 그토록 넘어서려 했던 기성세대의 우스꽝스러운 모습과 닮았다.

피콜로를 위한 음악들

리코더를 위해 작곡했으나 피콜로로도 많이 연주되는 비발디의 〈리코더 협주곡 443〉과 〈리코더 협주곡 444〉는 리코더를 솔로 악기로 연주했을 때와 비교하며 들어보는 재미가 있다.

19세기 말에서 20세기 초까지 활동한 프랑스의 플루티스트이자 작곡가 유진 다마레가 피콜로와 피아노를 위해 작곡한 〈하얀 티티새〉는 피콜로가 작은 새로 빙의되어 지저귀는 듯한 음색과 멜로디가 아름다운 낭만 시대의 곡이다.

현대에 이르면 피콜로를 위한 작품들을 더 많이 만날 수 있다. 현재 가장 주목받고 있는 핀란드의 작곡가 카이야 사리아호가 2004년에 발표한 피콜로 독주를 위한 〈달콤한 고통〉이 대표적이다.

이 외에도 프랑스의 작곡가 막스 뒤부아가 작곡한 피콜로와 피아노를 위한 〈라 피콜레트〉, 영국 출신의 남아프리카 공화국 작곡가 알란 스티븐슨이 1979년에 작곡한 피콜로와 현악 오케스트라를 위한 〈콘체르티노〉 등이 있다.

전쟁 속에서 꽃피우는 평화

바이올린으로 펼치는 히브리 선율

✦

미술 작품 마르크 샤갈 〈녹색의 바이올린 연주자〉
클래식 음악 나탄 밀스타인 〈파가니니아나〉

이집트의 노예로 오랜 시간 고통받다가 탈출한 민족이자 제2차 세계대전 시기 나치 독일의 홀로코스트 정책으로 600만여 명이 학살된 민족, 바로 유대인이다. 뿌리 깊은 박해의 역사를 지닌 유대인의 정서는 우리나라의 '한'과도 닮아 있다.

유대인의 응어리진 한은 미술, 음악 등의 예술 작품으로 분출되었다. 대표적인 작품이 홀로코스트의 희생자이기도 한 독일계 유대인화가 펠릭스 누스바움이 아우슈비츠 수용소로 끌려가기 1년 전에

그린 〈유대인 신분증을 든 자화상〉이다. 그는 악명 높은 아우슈비츠 수용소에서 가족과 함께 살해당했다.

오스트리아 화가 오스카 코코슈카, 루마니아 화가 빅터 브라우너 등 유대인의 피가 흐른다는 이유로 박해를 받아 영국, 미국 등으로 망명한 이들이나 아우슈비츠 수용소로 끌려갔다가 간신히 살아남은 헝가리 화가 엘리스 로크 카하나의 작품에도 한이 스며 있다.

유대인이라는 이유로 죽음의 공포 속에서 떨어야 했던 당시에도 사랑과 희망을 그린 초현실주의 화가가 있었으니, 마르크 샤갈이다.

절망 속 희망을 응원하는 사랑의 색채

프랑스 초대 문화부 장관이었으며 소설 『정복자』 『인간의 조건』 등을 쓴 작가 앙드레 말로는 피카소와 함께 20세기를 대표하는 화가 샤갈을 전폭적으로 후원했다. 소설 『대지에서』의 삽화를 맡겼고 파리 가르니에 오페라 하우스의 천장화 제작을 의뢰했다. 이 천장화는 찬사를 자아내며 샤갈의 빛나는 대표작이 되었다.

"삶과 예술에 의미를 부여하는 색은 오직 하나의 색채만이 존재하는데, 그건 바로 사랑의 색이다."라는 말을 남기며 '색채의 마술사' '사랑의 화가' 등의 별칭을 얻은 샤갈이지만, 정작 그의 삶은 따뜻하고 화사하고 아름답지만은 않았다.

현재는 벨라루스 땅이지만 당시는 러시아의 유대인 거주지였던 비
텝스크에서 9형제 중 첫째로 태어난 샤갈의 본래 이름은 '모이세 차
카로비치 샤갈'이다. 당시 유대인은 2등 시민 취급을 받아 정규 학교
나 대학을 가지 못했고, 여권 없이는 도시 간 이동도 제한되었다.

유대인 화가 예후다 펜에게 그림의 기초를 배운 샤갈은, 20살이
되던 해 화가의 길을 가고자 친구로부터 임시 여권을 빌려 상트페테
르부르크로 이주한다.

왕립예술진흥협회에서 운영하는 페테르부르크 왕실미술학교에서
2년간 수학했고, 1908년부터 2년간은 차반체바 미술학교에서 성공
한 유대인 화가 레온 박스트에게 가르침을 받았다.

이 시기 샤갈은 여자친구 테아 브라흐만을 만나고자 고향을 자주
방문했는데, 1909년 테아의 집에서 그녀의 친구였던 14살 어린 소
녀와 마주한다.

이름만큼 아름다웠던 소녀 벨라 로젠펠트. 샤갈은 1931년에 출판
한 『내 젊음의 자서전』에서 자신의 모든 걸 꿰뚫어 보는 것 같은 강
렬한 인상의 벨라를 처음 본 순간 아내가 될 거라 직감했다고 서술
했다. 하지만 파산 직전이었던 샤갈은 더 넓은 세상에서 독창적인 예
술을 구축하겠다는 꿈을 안고 당시 예술의 유행을 선도하던 프랑스
파리로 유학을 떠난다.

파리에 도착한 샤갈은 모딜리아니, 페르낭 레제 등과 교류하며 혁
신적인 예술을 추구하는 예술 성향을 뜻하는 '아방가르드'에 물들어

갔다. 보헤미안의 자유를 만끽할 수 있는 파리를 '빛의 도시'라 칭하며 사랑했다.

샤갈은 파리의 예술가들과 갤러리, 아카데미를 통해 견문을 넓혔는데, 특히 '불투명한 수채 기법'이라 불리는 과슈 기법을 익혔으며 파스텔과 과슈를 적절하게 섞어 자신만의 상징적인 색감을 만들어냈다.

보통 판화 재료로 쓰이는 아라비아 고무액을 섞은 수채화 물감이 바로 과슈 물감이다. 수용성이라 물과 함께 사용하지만 여러 번 덧칠하는 게 힘든 수채화의 단점을 보강해 유화 효과를 낼 수 있는데, 유화보다 선명한 색감을 자랑한다. '구아슈'라고도 불리는 이 기법을 활용해 자신만의 강렬한 색감을 화폭에 자유롭게 담아낼 수 있게 된 샤갈은 점차 색채의 마술사다운 면모를 갖추기 시작했다.

꿈을 좇아 파리로 와 몽마르트의 예술가로 살며 자신만의 작품 스타일을 만들어간 샤갈이었지만 가난과 언어로 인한 역경, 낯선 땅에서의 외로움과 향수병으로 힘들어했다. 특히 고향에 혼자 남겨둔 그리운 연인 벨라가 자신을 떠나진 않을까 항상 노심초사했다.

이러한 샤갈의 심리는 파리로 온 다음 해인 1911년에 그린 〈나와 마을〉, 샤갈 자신이 걸작이라 말한 〈러시아, 당나귀들과 타인들에게〉, 그리고 3년간 유학한 파리에서의 마지막 작품인 〈녹색의 바이올린 연주자〉에 각인되어 있다. 샤갈은 녹색 얼굴의 남자나 녹색 옷을 입은 남자를 자주 그렸는데, 자신을 형상화한 것이었다.

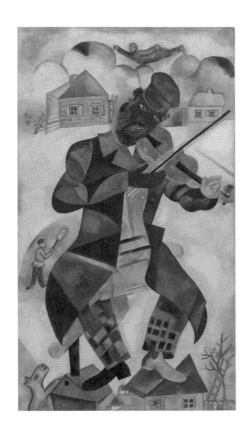

1914년 독일 베를린에서 개인전을 열어 크게 호평받았다. 어느 정
도 입지를 다졌다고 판단한 샤갈은 더 늦기 전에 고향으로 돌아가
벨라에게 청혼을 하기로 결심한다. 샤갈과 벨라는 1915년 마침내 결
혼에 골인했고, 제1차 세계대전 때문에 프랑스로 돌아갈 길이 막혔
음에도 행복한 신혼생활을 영유하며 딸 이다까지 얻는다.

전쟁 속 불안한 사회적 정서에도 불구하고 사랑의 힘으로 충만하게 꽃핀 행복은 샤갈이 벨라와 자신을 모델로 그린 그림에서 잘 드러난다. 대표적으로 〈도시 위에서〉 〈생일〉 〈와인 잔을 든 이중 자화상〉 〈산책〉 등이 있다.

러시아에 휘몰아친 10월 혁명의 소용돌이 속에서 유대인 차별 정책이 사라져 기뻐한 것도 잠시, 샤갈이 공산주의 그림을 그리지 않는 것에 대한 비판이 그를 점점 옥죄어 왔다.

결국 그는 조국을 등지고 파리로 돌아가야 했지만, 사랑하는 벨라와 이다가 함께했기에 희망과 사랑의 그림을 계속 그려나갈 수 있었다. 이 시기 샤갈은 유학 시절부터 동경했던 천재 화가 피카소와 가까워졌다. 하지만 이들의 행복은 히틀러가 독일의 통치자가 되고 제2차 세계대전이 발발하며 산산조각 났다.

나치가 말살시키려고 했던 첫 유대인 예술가가 다름 아닌 샤갈이었던 것이다.

죽음의 문턱에 있던 샤갈과 그의 가족은 1941년 간신히 미국으로 도망쳤다. 그러나 1944년, 벨라가 감염으로 갑자기 세상을 떠나며 샤갈은 무너져 내렸다. 6개월이 넘는 시간 동안 창작 활동을 전혀 할 수 없었던 샤갈은 벨라를 추억하는 한편 박해받는 유대인들을 위해 다시 붓을 들었다.

〈전쟁〉 〈결혼식 촛불〉 〈천사의 추락〉 등 이 시기의 작품들은 매우 어둡고 무거운 느낌을 준다. 전쟁과 혁명의 소용돌이 속에서 인종적

인 이유로 멸시당하고 단 하나라 믿었던 사랑마저 잃어야 했던 샤갈
은 1947년 프랑스로 돌아온다.

샤갈은 벨라가 사망하고 8년 뒤인 1952년에 유대인 여성 바바 브
로드스키와 재혼하며 새로운 행복을 찾는다. 그리고 러시아에서 탈
출한 후 50여 년이 지난 1973년에는 모스크바에서 개인전까지 열
며 실추되었던 명예를 회복할 수 있었다.

샤갈의 그림에는 바이올린, 그리고 소나 염소, 닭 등의 동물과 꽃
이 등장한다. 동물들은 사람의 영혼이 동물의 육체와 하나 될 수 있
다는 유대교의 사상을 보여주는데, 특히 그중에서 암소는 샤갈의 고
향인 비쳅스크를 상징한다.

역사 속에서 바이올린은 천사들이 연주하는 악기이기도 하고, 집
시들의 한을 노래하는 악기이기도 하며, 악마가 홀리는 악기이기도
하다. 유대인의 역사에서 바이올린은 그들의 한이 깃든 히브리 선율
을 가장 구슬프게 표현하는 악기다.

위대한 바이올린 연주자 중에는 유대인이 유독 많다. 히브리의 선
율로 노래하는 바이올린이 인상적인 뮤지컬 영화 〈지붕 위의 바이올
린〉에서 바이올린 연주를 맡았던 아이작 스턴을 비롯해 '파가니니의
현신'이라 불린 야샤 하이페츠, 그리고 다비트 오이스트라흐, 예후디
메뉴인 등 전설이 된 연주자들과 이자크 펄만, 조슈아 벨, 기돈 크레
머, 길 샤함 등 현존하는 마에스트로들이 그 주인공이다.

샤갈도 어린 시절 바이올린을 배워 모스크바 음악원 진학을 꿈꾸

기도 했다. 하여 샤갈의 작품 속에서 샤갈 자신을 대변하는 녹색 얼굴의 남자가 바이올린을 연주하는 경우가 많다.

1923년 작 〈녹색의 바이올린 연주자〉는 뮤지컬 영화 〈지붕 위의 바이올린〉에 영향을 준 걸작으로, 2m의 거대한 길이를 자랑한다. 작품 속 시나고그 지붕의 떠돌이 바이올린 연주자는 자유와 희망을 상징하는 새와 떠다니는 사람들 앞에서 흥겹게 연주하고 있다.

핍박 속에서 피어난 희망을 경외한 음악

러시아 출신 유대인 바이올리니스트 나탄 밀스타인도 탄압을 피해 고향을 떠나야 했던 아픔을 가진 예술가 중 한 명이다. 지금은 우크라이나 땅인 오데사에서 태어난 밀스타인은 1916년, 상트페테르부르크 음악원에 입학해 뛰어난 재능을 갈고닦았다.

샤갈과 동일한 이유로 러시아를 떠나 미국으로 망명한 밀스타인은 다시는 고향 땅을 밟지 못했다. 음반과 영상으로 남아 소중한 유산이 된 그의 화려한 테크닉과 따뜻하면서도 심금을 울리는 바이올린 연주에는 이방인의 삶을 살며 고향을 그리워한 한이 묻어난다.

나탄 밀스타인 〈파가니니아나〉

'악마의 바이올리니스트'라고 불리는 니콜로 파가니니는 유전자 이상으로 생긴 희귀 질환 때문에 손가락이 매우 길고 연골이 활처럼 휘어지는 후유증을 앓았다. 화려한 기교를 더한 연주를 너무나 쉽게 해서 악마에게 영혼을 팔았다는 루머에 휩싸이기도 했다. '작은 이교도'라는 뜻의 이름 '파가니니'도 한몫했을 것인데, 그는 이 '파가니니 악마설'을 마케팅에 활용했다. 파가니니를 스타로 만들어준 파가니니 악마설은 사망 후 시체가 36년간이나 방부 처리된 채 이리저리 떠돌게 된 원인이 되었다.

파가니니는 하루에 10시간이 넘는 연습을 통해 유전병을 장점으로 승화시켜 최고의 자리에 올라 두려움과 찬사를 함께 받았다. 살아생전에도 여러 구설수에 올라 수군거림을 감당해야 했고, 시체마저 떠도는 신세를 면치 못했다. 파가니니의 신세는 2번의 전쟁과 유대인 탄압을 감당해야 했던 샤갈과 닮아 있다.

밀스타인은 초절기교로 상징되는 파가니니의 대표작인 바이올린 독주를 위한 《24개의 카프리치오》 중 가장 유명한 테마곡들을 선별해 재구성한 곡 바이올린 독주를 위한 〈파가니니아나〉를 작곡했고, 파가니니를 향한 경외심을 담아 직접 초연 무대에 올렸다.

《24개의 카프리치오》 중 가장 유명한 24번의 메인 테마로 시작하는 〈파가니니아나〉에는 6번, 14번, 21번과 파가니니의 협주곡에 등장하는 멜로디를 변조한 선율들을 포함한 11개의 변주가 등장한다.

핍박을 피해 피난을 떠나는 사람들을 위로하고 희망을 주는 녹색의 바이올린 연주자의 표정에서 화가가 그려낸 히브리의 선율을 느낄 수 있다. 이 선율과 겹치는 구슬픈 음들과 화려하게 빛나는 바이올린의 초절기교가 골고루 섞여 있는 〈파가니니아나〉는 샤갈의 선명한 색채와 닮았다. 지붕 위에서 바이올린을 연주하는 바이올린 연주자는 유려한 연주로 귀를 즐겁게 해주는 파가니니이자, 핍박 속에서도 피어난 음악이라는 꽃을 경외하는 밀스타인이고, 절망 속에서도 희망을 꿈꾸는 이들을 사랑의 색채로 위로하는 샤갈이다.

히브리 선율이 깃든 클래식

히브리 선율이 깃든 클래식 명곡으로 이탈리아 오페라 작곡가 베르디가 1842년 초연을 올린 오페라 〈나부코〉의 3막에 등장하는 '히브리 노예들의 합창'이 대표적이다. 원래 이 합창곡의 제목은 '금빛 날개를 타고 날아가리'인데, 구약성경에 등장하는 바빌론의 왕 나부코의 침략으로 포로가 된 히브리 민족의 간절한 마음을 노래한다.

독일 작곡가 막스 브루흐가 작곡한 첼로와 오케스트라를 위한 〈콜 니드라이〉는 히브리 성가의 선율을 차용했다. 아랍어로 '모든 서약'이라는 뜻의 〈콜 니드라이〉는 신의 날을 의미하기도 하며 신께 기도를 드리는 마음이 담겨 매우 성스러운 분위기를 자아낸다.

유대인 박해를 피해 미국으로 망명한 바이올리니스트이자 작곡가 조셉 아크론이 1911년에 바이올린과 피아노를 위해 작곡한 〈히브리 멜로디〉도 함께 들어보면 좋다.

영웅의 탄생과 죽음을 오롯이

✦

미술 작품 자크 루이 다비드 〈마라의 죽음〉
클래식 음악 리하르트 슈트라우스 〈영웅의 생애〉

프랑스 혁명을 이끈 자코뱅당의 열성 당원이었던 자크 루이 다비드는 친구이자 혁명 당원이었던 친구 장 폴 마라의 죽음으로 큰 슬픔에 잠긴다.

마라의 장례식을 주관한 다비드는 그를 순교자로 생각하고 〈마라의 죽음〉을 그린다.

이 명화는 다비드의 〈알프스 산맥을 넘는 나폴레옹〉과 더불어 프랑스 혁명과 밀접한 관계가 있다.

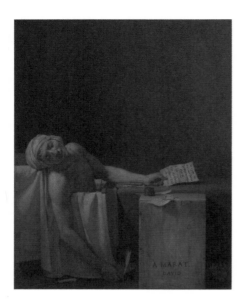

자크 루이 다비드, 〈마라의 죽음〉, 1793

프랑스 혁명의 영웅 마라의 삶은 리하르트 슈트라우스의 마지막 교향시 〈영웅의 생애〉 속 주인공과 닮았다.

급진 혁명당의 우두머리로 당당하게 등장한 그는 반대파에게 조롱당해 영국으로 망명을 떠났다.

민중 봉기를 이끌고 혁명을 이뤘지만 결국 죽음의 고독만 남겨진 마라의 삶을 주제로 삼은 듯한 〈영웅의 생애〉를 만나보자.

영웅을 그린 화가, 혁명의 중심으로

프랑스 파리에서 태어난 자크 루이 다비드는 일찍이 뛰어난 재능을 발휘하며 자연스레 화가의 길로 들어섰다. 프랑스 왕립 아카데미는 학생들에게 현장에서 고전 양식을 연구할 기회를 주고자 로마에 지부를 설립한다. 다비드는 26살 나이에 아카데미의 로마상에서 대상을 받아 로마로 향한다.

르네상스 시대의 고전 회화를 익힌 5년간의 유학 생활을 마치고 파리로 돌아온 다비드는 왕립 아카데미 정회원이 된다. 이후 루이 16세의 눈에 든 다비드는 〈소크라테스의 죽음〉〈호라티우스 형제의 맹세〉 등의 작품을 남긴다.

공화국을 위해 한목숨 바치겠다고 맹세하는 3형제를 그린 신고전주의 작품 〈호라티우스 형제의 맹세〉는 왕의 의뢰로 그려졌음에도 프랑스 혁명을 상징하게 되었다.

이 그림을 그리고 4년 뒤인 1789년, 다비드는 궁정화가 자리를 버리고 급진 혁명을 주도한 '자유의 평등의 벗, 자코뱅회'에 입당한다. 자신의 그림을 선전에 이용한 다비드는 친구 장 폴 마라, 막시밀리앙 드 로베스피에르, 조르주 당통과 함께 프랑스 혁명을 이끈다.

프랑스 혁명으로 세워진 공화국은 자코뱅당이 권력을 쥐고 있었다. 옛 군주 루이 16세의 죽음에 한 표를 던진 다비드는 예술계를 쥐었다 폈다 하는 권력의 자리에 오른다. 다비드는 프랑스 혁명을 주도

하고 공포정치를 시행한 '산악파'의 일원이었다.

루이 16세의 동생 아르투아 백작의 의사였던 마라는 신문 〈인민의 벗〉을 발행해 파리의 민중, 특히 하층민의 지지를 받았다. 마라는 〈인민의 벗〉이 저격한 특권층의 공격을 피해 하수도에서 숨어 지내다가 영국으로 도피한다. 이때 생긴 피부병은 프랑스 공화국을 이끈 실질적인 지도자였던 마라를 죽을 때까지 괴롭혔다.

악화된 피부병을 치료하고자 칩거 중이던 마라는 반대파였던 지롱드파의 지지자에게 공격받고 욕조에서 살해당하고 만다. 살해당하기 바로 전날에도 만났던 친구의 죽음은 다비드에게 큰 슬픔을 안겼다. 다비드는 장례식을 주관하고 장례 행렬에 쓰일 작품을 그린다.

〈마라의 죽음〉 속 마라는 피부병 때문에 식초에 적신 수건을 썼고, 상처가 욕조의 표면에 닿지 않게 하고자 욕조를 천으로 두르고 유황을 담근 뜨거운 물에서 반신욕 중이었다. 그의 늘어진 오른팔에 쥐어진 펜 옆에는 그를 죽음에 이르게 한 칼이 있다.

마라는 르네상스 시대의 십자가에서 내려진 예수의 모습을 닮은 모습으로 축 늘어진 채 죽었다. 자객이 준 거짓 탄원서를 쥔 마라의 왼손이 가리키고 있는 단어는 '자비'다. 다비드는 마라가 책상처럼 쓰던 상자에 '마라에게 다비드가'라는 문구를 새겨 그의 비문처럼 만들고 마라를 혁명의 순교자로 묘사한다.

영웅이 된 마라 덕분에 뒤를 이은 로베스피에르는 수십만 명의 목숨을 앗아가는 공포정치를 이어갈 수 있었다. 그러나 과격 정치는 오

래가지 못했다. 로베스피에르 역시 단두대의 이슬로 사라지고 다비드는 5년간 감옥 생활을 한다.

재밌는 사실은 나폴레옹이 집권하자마자 다비드는 석방되어 나폴레옹의 전속 화가로 다시 한번 부와 명예를 누렸다는 것이다. 최고의 궁정화가에서 열렬한 혁명 인사로 탈바꿈한 다비드는 다시 수석 궁정화가가 되어 〈알프스 산맥을 넘는 나폴레옹〉〈나폴레옹 1세의 대관식〉 등의 걸작을 남겼다.

신고전주의 선구자라 불리는 다비드는 정치적 선구안과 빠른 운신 덕분에 핏빛 바람 부는 역사의 한가운데에서도 살아남을 수 있었다.

교향시의 완성자, 스스로 영웅으로

스탠리 큐브릭 감독의 영화 〈2001 스페이스 오디세이〉의 전설적인 오프닝을 장식한 교향시 〈차라투스트라는 이렇게 말했다〉는 리하르트 슈트라우스가 작곡했다. 그는 독일 후기 낭만파를 이끈 위대한 작곡가다.

〈군트람〉〈살로메〉〈장미의 기사〉 등의 오페라를 20개 작곡한 슈트라우스는 교향시의 완성을 이뤄낸 위대한 작곡가로도 칭송받는다. 회화, 문학, 신화에서 주제를 따온 '교향시'는 한 개의 악장으로 이뤄진 오케스트라 곡이다. 대표적인 표제음악인 교향시는 프란츠 리스

트가 처음으로 사용해 널리 쓰였다.

슈트라우스는 1888년 첫 교향시인 〈돈 후안〉을 시작으로 독일의 민화를 그린 〈틸 오일렌슈피겔의 유쾌한 장난〉, 셰익스피어의 4대 비극 중 하나를 소재로 한 〈맥베스〉 등의 교향시를 작곡했다.

24살이었던 1888년부터 10년간 교향시를 쓰고 이후에는 오페라와 가곡 작곡에 집중했다. 슈트라우스가 마지막으로 완성한 교향시가 바로 34살에 작곡한 〈영웅의 생애〉다.

리하르트 슈트라우스 〈영웅의 생애〉

〈영웅의 생애〉는 '영웅' '영웅의 적' '영웅의 동반자' '전쟁터의 영웅' '영웅의 업적' '영웅의 은퇴와 완성'의 6개 파트로 이뤄져 있다.

이 곡에 대해 슈만이 "최고의 교향시"라는 극찬을 남겼다고 하나, 이 곡이 초연된 게 슈만이 사망하고 2년 뒤이기에 사실이 아니다. 오히려 초연 당시 많은 이에게 스스로를 영웅시한 작곡가의 오만함이 느껴진다는 조롱을 받았다.

슈트라우스는 노벨 문학상 수상자 로맹 롤랑에게 "왜 작곡가는 자신에 대한 교향곡을 쓰면 안 되는지 이해가 안 되오. 나는 나폴레옹이나 알렉산더 대왕 못지않게 나 자신에게 흥미가 높은데 말이오."라는 말을 남겼다.

슈트라우스의 자화상과 다름없는 〈영웅의 생애〉에는 10년간의 교향시를 쓰며 느낀 자신감과 독일의 낭만주의 음악을 지키겠다는 신념이 고스란히 담겨 있다.

웅장한 첼로들의 선율로 시작하는 첫 번째 파트 '영웅'은 세상을 바꾸고자 모인 자코뱅파의 젊은 혁명가들이다. 선두에 서 있는 마라는 두 번째 파트인 '영웅의 적'들에게 공격받는다. 금관의 신랄한 공격에 위협당하고 좌절에 빠지지만 희망을 잃지 않고 전진한다.

세 번째 파트는 슈트라우스의 아내 파울리네를 그리고 있다. 영웅의 곁에서 그를 지키는 평생의 '동반자', 그 심경은 다비드의 마음과 같을 것이다. 트럼펫이 울리며 혁명이 시작되고 '전쟁터의 영웅' 마라는 종횡무진 활약하며 승전보를 울린다.

다섯 번째 파트 '영웅의 업적'에서 슈트라우스 대표작들의 테마가 차례로 나열된다. 〈차라투스트라는 이렇게 말했다〉〈돈 후앙〉〈죽음과 변용〉 등의 교향시와 오페라 〈군트람〉, 가곡 〈황혼의 꿈〉 등의 선율이 화려하게 등장한다.

마지막 파트 '영웅의 은퇴와 완성'은 심장 박동이 멈추는 듯한 고음의 현 소리로 시작한다. 암살자와 마라의 대립이 격정적으로 스쳐 지나간다. 마라의 장례 행렬에서 그를 따르는 다비드의 모습과 닮은 파트가 느리고도 처절하게 연주된다.

영웅의 삶을 기리는 듯한 바이올린 독주가 추모사를 끝내면, 영웅의 화려한 삶을 배웅하는 듯한 연주로 긴 여운을 남기며 끝난다.

영웅을 죽인 미녀 암살자

프랑스 화가 폴 보드리의 1861년 작 〈마라를 죽인 후의 샤를로트 코르데〉는 장 폴 마라가 죽임을 당한 직후의 모습을 생동감 넘치게 그리고 있다. 마라의 주검 옆 스트라이프 무늬 옷을 입은 아름다운 여인은 25살의 샤를로트 코르데다. 그 녀는 재판정에서 "10만 명의 프랑스인을 살리고자 마라를 살해했다."라고 거물급 정치인 암살 이유를 밝혔다. 프랑스 혁명을 주도한 자코뱅파의 리더 로베스피에르가 루이 16세를 처형하기 직전에 한 말이기도 하다.

13살 때부터 수도원에서 생활한 조용한 시골 처녀 코르데는 프랑스 혁명 이후 수도원이 폐쇄되어 칸에서 거주 중이던 고모에게 몸을 의탁해야 했다. 그녀는 '피의 단두대'로 과격한 공포정치를 실현하는 자코뱅파를 혐오했고, 이 시기에 지롱드파 의원들이 처형을 피해 칸으로 피신을 온다. 그들과 만나며 코르데는 과격파의 우두머리 마라의 가슴에 칼을 꽂기로 마음먹는다. 그녀는 마라의 집을 찾아가 혁명을 반대하는 자들의 정보가 있다는 말로 접견 기회를 얻는다.

보드리의 작품에서 의연한 표정을 짓고 있는 코르데의 손을 보면 굳건한 표정과 다르게 불안한 듯 벽을 움켜쥐고 있다. 시종일관 단독 암살 계획을 주장한 코르데는 마라를 죽이고 나흘 뒤에 단두대의 이슬로 사라졌다.

프랑스 시인이자 정치인 알퐁스 드 라마르틴은 1847년에 쓴 『지롱드파의 역사』를 통해 잔 다르크 이후 프랑스 역사를 뒤흔든 두 번째 처녀 코르데에게 값진 별명을 선사했다. '암살의 천사'.

〈영웅의 생애〉에 쓰인 시

독일 작가 에버하르트 쾨니히는 리하르트 슈트라우스 〈영웅의 생애〉의 이해를 돕는 6연의 시를 썼다. 비록 슈트라우스의 호응을 얻는 데는 실패했지만, 곡을 이해하는 데 많은 도움을 준다. 시의 일부는 지금도 부제와 함께 해설로 쓰이곤 한다.

1. **영웅:** 젊고 순수한 야망에 가득 찬 남자는 월계관을 꿈꾸며 확신에 차 있다.
2. **영웅의 적:** 적이 있는 자는 억지를 쓰는 어리석은 사람의 부도덕함에 분노한다.
3. **영웅의 동반자:** 영웅이 꿈꾸는 그대로의 모습이 아닌 세상에 상처받지만 사랑을 갈구한다.
4. **전쟁터의 영웅:** 영웅은 전투에서 힘을 증명하고 승리의 노래를 부른다.
5. **영웅의 업적:** 순수한 힘에 영원히 빠진 영웅이 고독에 조급하게 서두르며 괴로움을 노래한다.
6. **영웅의 은퇴와 완성:** 고독하고 위대한 자여, 원망하지 말고 안식을 가지고 평화를 생각하라.

전쟁은 지금도 여전히 계속되며 수많은 희생자를 낳고 있는 인류 최악의 비극이다. 예술가들은 끊임없는 핍박과 위협 속에서도 전쟁을 반대하고 자유와 인간의 존엄성을 외쳤다. 천재 중의 천재 파블로 피카소와 체스 세계에 빼앗길 뻔한 위대한 작곡가 세르게이 프로코피예프도 전쟁에 저항해 역사에 길이 남을 작품을 남겼다.

스페인 내전 중 나치의 폭격으로 사망한 민간인들을 기리며 그린 〈게르니카〉와 제2차 세계대전 중 작곡한 〈전쟁 교향곡〉이 주인공이

다. 전쟁의 참상을 널리 알린 작품이라 큰 호응을 받은 피카소의 〈게르니카〉와 달리 프로코피예프의 〈전쟁 교향곡〉은 공산주의 체제하에서 이용당하고 미국에선 연주자 살해 위협까지 받았다.

두 예술가는 어떤 심경으로 이 대작들을 남겼을까.

시대를 뛰어넘은 천재들의 천재

스페인에서 태어난 피카소는, 그러나 인생의 대부분을 프랑스에서 보냈다. 92세에 사망할 때까지 80여 년간 수만 점의 작품을 남겼는데, 분류하기가 쉽지 않다. 학자들은 시기와 스타일에 따라 초기, 청색, 장미, 원시와 아프리카, 큐비즘, 신고전, 초현실, 그리고 후기 시대로 분류한다.

피카소는 10대 때 이미 모든 회화 기술을 섭렵했다. 파리로 떠나기 전까지 남긴 초기 작품들은 그의 천재적인 재능을 보여주는 놀라운 명작들이다. 8살 때 그린 〈투우사〉를 비롯해 어머니의 초상화와 유화 〈첫 영성체〉, 그리고 자화상이 대표적이다. 특히 1897년에 그린 〈과학과 자비〉는 그해 파리 만국박람회에 전시되었다.

동갑내기 친구였던 시인이자 화가 카를로스 카사헤마스와 함께 1900년에 파리로 넘어간 피카소는 가난한 보헤미안 예술가의 삶을 즐겼다. 한편 카사헤마스는 그때 함께 어울렸던 아름다운 모델 제르

맹 피쇼에 빠졌는데, 그녀의 거절을 견디지 못하고 술과 마약에 빠져 망가졌다. 결국 카사헤마스는 제르맹을 비롯한 지인들을 불러 파티를 열고 그들 앞에서 권총으로 스스로 목숨을 끊는다.

소식을 들은 피카소는 소중한 친구를 파리로 데려가 유흥에 빠지게 한 자신에 대한 자책으로 3년간 서슬 퍼런 색감의 그림만 그리기 시작했다. 이 시기가 우울에 빠져 하층민들의 생활상을 그려낸 이른바 '청색 시대'다. 〈카사헤마스의 죽음〉을 비롯해 〈푸른 방〉 〈삶〉 〈엄마와 아이〉 등의 작품들이 이 시대에 태어났다.

피카소가 당대 최고의 화가였던 마티스에게 인정받고 사랑하는 여인 페르낭드 올리비에를 만난 시기는 이른바 '장미 시대'다. 이 시기의 피카소는 서커스 광대들의 그림을 많이 그렸는데, 유부녀 모델이었던 올리비에와 함께 서커스에 자주 갔다. 올리비에는 피카소에게 프랑스어를 가르쳐주고 피카소의 화풍에 다시 생기를 불어넣었다. 피카소는 이 시기에 〈파이프를 든 소년〉 〈거트루드 스타인의 초상〉 〈배우〉 〈고양이와 두 사람〉 등을 남겼다.

피카소가 아버지처럼 생각하며 유일한 스승으로 평했던 폴 세잔이 세상을 떠난 해인 1906년, 피카소의 화풍은 새로운 국면을 맞는다. 아프리카와 오세아니아의 미술에 매력을 느끼고 있던 피카소는 1907년 세잔의 회고전에서 마주한 세잔의 〈목욕하는 사람들〉을 보고 단순한 구성에 대한 원리를 깨닫는다.

이때 탄생한 작품이 바로 현대미술의 새로운 역사를 썼다고 평가

받는 〈아비뇽의 처녀들〉이다. '원시 시대' '아프리카 시대'로 불리는 이 시대를 지나 입체파의 꽃을 피운 피카소는 조르주 브라크와 함께 '큐비즘 시대'를 열어젖힌다.

〈아비뇽의 처녀들〉로 현대미술의 시작을 알린 화가라 평가되는 피카소는 끊임없이 새로운 것을 추구하면서도 고전적인 스케치나 인물화, 정물화도 손에서 놓지 않았다. 이탈리아를 방문한 1917년부터는 신고전주의 작품들을 많이 남겼는데, 첫 아내 올가를 그린 초상화들과 〈편지 읽기〉 〈앉아 있는 여인〉, 그리고 아들 폴을 주인공으로 한 〈피에로 복장의 폴〉이 이 시기의 대표적인 작품들이다.

신고전주의 이후 초현실주의로 선회하는데 〈꽃과 여인〉 〈곡예사〉 〈해변의 인물〉 등의 작품들에서 마티스와 미로, 마그리트나 달리 등의 화풍을 느낄 수 있다.

후기에는 그동안의 다양한 시기 작품을 접목시키거나 벨라스케스나 마네, 고야, 들라크루아 등의 작품을 자신의 스타일로 재해석했다. 특히 벨라스케스의 〈시녀들〉에 영감을 받아 58편이나 되는 오마주 작품을 남겼다.

피카소는 화풍처럼 여성 편력도 자유로웠다. 피카소의 화풍이 바뀌는 데 그의 연인들이 엄청난 영향을 끼쳤다. 청색 시대를 벗어나게 해준 올리비에를 비롯해 '입체주의'를 빛내준 에바 구엘, '신고전주의'를 함께한 첫 번째 아내 올가, 올가와 같은 시기에 내연 관계를 맺은 마리 테레즈와 함께한 '초현실주의' 등이다.

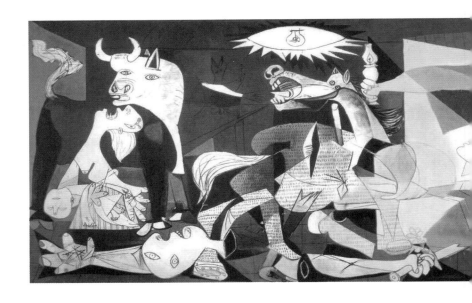

　10년 넘게 내연녀로 피카소 곁에 있다가 비참하게 버림받은 테레즈가 스스로 목숨을 끊은 1937년, 아이러니하게도 피카소는 인간의 존엄성과 전쟁의 참극을 그린 대작 〈게르니카〉를 완성한다.

　죽은 아이를 안고 절규하는 여인과 쓰러져 고통에 몸부림치는 남자의 손에는 예수의 상흔을 닮은 상처가 별처럼 그어졌다. 상처 입은 말이 포효하고 그리스 신화 속 반인반수인 미노타우로스를 닮은 황소의 표정은 넋이 나가 보인다. 도망치는 인간들의 표정에서 공포와 비명이 느껴지는 피카소의 〈게르니카〉 중심에는 눈동자 모양의 전구를 향해 램프를 든 손이 뻗어 있다. 전쟁의 비극 속에서도 갈구하

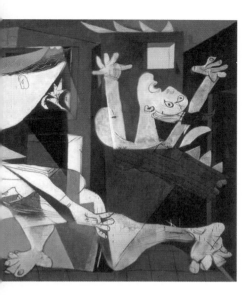

는 희망으로 해석된다.

〈게르니카〉는 스페인 내전이 일어난 1937년 독일군의 무차별 폭격으로 1,500명이 넘는 민간인이 희생당하는 참상이 일어난 스페인 게르니카 지역의 뉴스를 접하고 피카소가 그린 작품이다.

스페인 화가 고야가 나폴레옹군에 의해 벌어진 스페인 양민 학살을 주제로 그린 〈1808년 5월 3일의 학살〉에서 영감을 받았다. 고야의 그림 속에서 흰옷을 입고 두 팔을 올린 채 두려움에 휩싸인 남자의 모습은 〈게르니카〉에서 재창조되었다.

〈게르니카〉 이후에도 피카소는 〈시체구덩이〉〈한국에서의 학살〉

등의 작품으로 제2차 세계대전 때 일어난 대학살과 한국전쟁의 참
상을 비롯한 전쟁의 잔혹함과 비극을 꾸준하게 고발했다.

피카소가 평생 연구한 표현법을 집대성한 대작 〈게르니카〉처럼 전
쟁의 고통 속에서도 끊임없이 인류애와 자유를 외친 클래식이 있다.
바로 세르게이 프로코피예프의 〈전쟁 교향곡〉이다.

전쟁 속에서 평화를 꿈꾼 작곡가

발레 〈로미오와 줄리엣〉〈신데렐라〉, 음악 동화 〈피터와 늑대〉 등
을 남긴 작곡가 프로코피예프는 현재 우크라이나에 속한 손촙카 지
역에서 태어난 우크라이나 대표 작곡가다.

6살 때 배우기 시작한 체스에 평생 몰두한 프로코피예프는 체스판
과 함께 찍은 사진이 많이 남아 있다. 챔피언과도 겨눌 만큼의 수준
급 체스 실력을 지녔기에 하마터면 '체스 세계에 빼앗길 뻔한 위대
한 음악가'라는 우스갯소리도 있을 정도다.

러시아 상트페테르부르크에서 알렉산드르 글라주노프에게 수업
을 받은 프로코피예프는 해외 연주 여행 중 제1차 세계대전이 일어
나 고국으로 돌아간다. 전쟁 이후 러시아 혁명이 일어나 사회주의 정
권이 들어서자 미국으로 건너간다.

이후 10년 가까이 미국과 파리, 독일을 떠돌던 프로코피예프는

1933년 모스크바로 귀국해 소련 문화를 이끌어가는 예술가 중 한 명으로 우뚝 섰고 1936년 영구 귀국을 선언한다.

하지만 그는 소련 정부로부터 사회주의적 사실주의, 즉 공산주의 체제 선전과 지도자의 우상화를 위해 예술을 사용하는 정책을 위한 작품을 작곡하길 강요당했다.

오페라나 칸타타처럼 국가의 목적에 맞는 구체적이고 대중이 이해하기 쉬운 고전적인 형식의 19세기 낭만 음악을 작곡하라는 독재자 스탈린의 지침은 프로코피예프의 음악에 부합하지 않았다.

결국 비참한 말년을 보내야 했던 그는 죽음의 순간까지도 창작의 끈을 놓지 않고 전쟁과 평화, 인류애의 작품들을 쏟아냈다.

세르게이 프로코피예프 〈전쟁 교향곡〉

제2차 세계대전의 끝자락에 서 있던 1944년, 프로코피예프는 교향곡 제4번의 처참한 실패로부터 15년이 지나서야 5번째 교향곡을 작곡한다. 전통적이고 고전적인 음악의 틀 안에서 혁신과 해학, 풍자 같은 독창적인 아이디어를 가미하는 프로코피예프의 작곡 기법이 빛을 발하는 작품이 바로 〈전쟁 교향곡〉이다.

자유를 갈망하는 프로코피예프의 심경이 느껴지지만 모든 자유나 희망에는 시련이 따라오듯 무거운 분위기인 1악장이 끝나면, 현악기

와 관악기들이 서로 전쟁을 일으키는 것처럼 대립하는 2악장 알레그로 마르카토가 등장한다. 서정적인 클라리넷의 선율로 시작해 밑에 깔려 있는 저음 악기들의 음 위에서 플루트, 바이올린 등의 솔로 악기들이 구슬프게 노래하는 3악장은 매우 느린 아다지오다.

마지막 악장은 '유쾌하면서도 익살스럽게'라는 의미의 알레그로 지오코소다. 1악장의 테마를 포함한 다양한 주제가 얽히며 에너지 넘치는 효과를 주는 마지막 악장은 20세기 오케스트라 작품 중에서 가장 뛰어난 종결부라는 평가를 받고 있다.

전쟁, 통제와 탄압 속에서도 자유를 향한 갈망과 인류애를 그리는 프로코피예프의 〈전쟁 교향곡〉은 원하는 방향이 아닌 소련 정부가 원하는 방식의 성공을 이뤘다. 전쟁의 승리를 기념하는 작품으로 와전되어 '전쟁'이라는 이름이 붙여지고 사회주의 선전도구로 쓰인다.

체제 선전용으로 이용당하던 이 곡은 다른 한쪽에선 사회주의적 사실주의 작품이라는 논란에 휩싸인다. 1951년 미국에서 프로코피예프의 〈전쟁 교향곡〉이 예정된 음악회 직전 반공산주의자가 주최측에 전화해 이 곡을 연주하면 지휘자를 죽이겠다고 협박한다. 공연은 무사히 끝났지만 이 사실을 알게 된 프로코피예프는 깊게 상심하고 분노했다.

이 작품을 연주한다는 이유만으로 지휘자가 왜 살해 위협을 받아야 하는지 모르겠다고 심경을 밝힌 프로코피예프는 마지막으로 이런 말을 남겼다.

"음악은 인류와 영혼을 위한 찬가다. 특히 내 〈전쟁 교향곡〉(교향곡 제5번)은 자유롭고 행복한 인간, 그 강력한 힘과 순수하고 고귀한 정신에 대한 찬가다!"

인간의 삶을 찬미하기 위한 예술

작곡가는 여타 예술가들처럼 인류를 위해 봉사하는 사람이라 생각한 프로코피예프는 인간의 삶을 찬미하고 지켜야 한다고 주장했다. 전쟁과 체제의 탄압 속에서 끔찍한 말년을 보냈고, 제2차 세계대전이라는 비극의 소용돌이 속에서도 희망과 인류애를 꿈꿨다. 그 마음이 고스란히 전해지는 〈전쟁 교향곡〉은 피카소가 학살의 비극을 고발하며 인류의 마지막 양심에 호소하는 〈게르니카〉와 닮아 있다.

지금도 프로코피예프의 고향 우크라이나를 비롯해 수많은 민족이 전쟁과 탄압 속에 놓여 있다. 피카소의 〈게르니카〉와 프로코피예프의 〈전쟁 교향곡〉이 뼈저리게 아픈 이유는 인류의 비극이 현재진행형으로 이어지기 때문일지도 모른다.

예술가들의 다양한 취미생활

프로코피예프가 체스에 심취해 있었듯 세계적인 바이올리니스트 다비드 오이스트라흐 역시 체스를 사랑해 종종 프로코피예프와 대적하곤 했다. 레프 톨스토이 역시 체스가 취미였다.

오페라 작곡가 로시니는 30대에 오페라 작곡가로서 은퇴하고 프랑스와 스페인 등을 여행하며 훌륭한 요리들을 접하고 개발했다. 트러플 향을 곁들인 파스타 요리 '마카로니 알라 로시니'와 딸기를 이용한 '로시니 칵테일' 등의 요리가 그의 손에서 탄생했다.

체코의 국민 작곡가 안토닌 드보르자크는 기차에 관심이 많아 집 근처 역을 지나는 기차 기록을 메모하고 관찰하는 취미가 있었다.

프랑스 출신 바이올리니스트 지노 프란체스카티는 바이올린을 연주하지 않았다면 정원사가 되었을 거라는 말을 남길 정도로 정원 꾸미기를 사랑했다.

러시아 작곡가 알렉산드르 보로딘은 존경받는 화학과 교수였는데 음악을 취미로 하다가 작곡까지 했다. 폴 고갱 역시 원래는 도선사였고 증권회사에 취직해 증권 중개인으로 일하다가 취미로 그림을 그리기 시작했다. 프랑스 후기 인상주의 화가 앙리 루소는 세관원으로 일하며 휴무일인 일요일에만 그림을 그려 '일요일의 화가'라는 별명을 얻었다.

이 외에도 추리 소설의 대가 애거서 크리스티는 고고학, 미국 시인 에밀리 디킨슨은 제빵, 『톰 소여의 모험』으로 잘 알려진 미국 작가 마크 트웨인은 발명이 취미였다.

예술가의 사랑과 죽음이 남긴 것들

금빛 찬란한 사랑을 노래할 때

✦

미술 작품 구스타프 클림트 〈키스〉
클래식 음악 로베르트 슈만 〈헌정〉

금빛으로 빛나는 화풍이 독보적인 오스트리아 화가 구스타프 클림트는 '빈 분리파'를 대표하는 예술가다. 건축가 요제프 올브리히가 세운 빈 분리파 전시관은 지금도 다양한 전시를 올리며 많은 예술가에게 영감을 주고 있다.

특히 클림트가 지하에 그린 벽화 〈베토벤 프리즈〉는 그가 존경하며 사상을 닮길 마지않았던 베토벤의 위대한 교향곡 〈합창〉의 마지막 악장에서 영감을 받았다.

유화와 금박을 함께 사용해 화려한 그림을 선보이며 19세기 말, 가장 성공한 화가로 우뚝 선 클림트를 대표하는 작품으로는 〈베토벤 프리즈〉 외에도 〈유디트〉 〈아델레 블로흐 바우어의 초상〉 등이 있다.

그중에서도 단연 가장 유명한 작품은 사랑에 빠진 모든 이의 마음을 사로잡은 〈키스〉다.

빈의 난봉꾼 또는 아르누보의 대가

금 세공사의 아들이었던 클림트는 아버지로부터 금박 사용법을 익혀 유화와 함께 사용해 자신만의 화법을 완성했다. 큰 화폭에 채워진 화려한 금빛의 작품들은 보는 사람들을 압도시킬 정도로 찬란하게 빛나는 장식으로 가득하다. 이러한 화풍으로 클림트는 '아르누보의 대가'라는 별칭도 얻었다.

클림트는 또 하나의 별칭을 가지고 있었는데, 바로 '에로티시즘의 대가'였다. 그는 평생 결혼을 하지 않았으면서도 여성 편력이 상당해 모델이 된 여성들 대부분과 잠자리를 가졌다. 사생활을 숨기고자 기록을 거의 남기지 않았지만, 사후에도 14건의 친자 소송에 휘말릴 정도였다.

클림트의 성적 욕망과 쾌락주의는 관능적이면서도 몽환적인 분위기의 작품들을 낳았다. 《유디트》 시리즈나 〈다나에〉 〈금붕어〉 등에

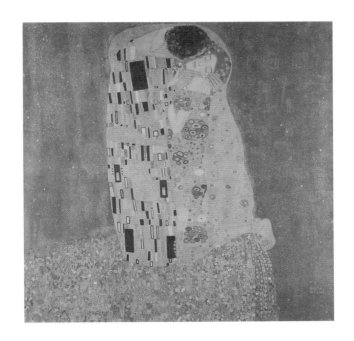

구스타프 클림트, 〈키스〉, 1908

등장하는 에로틱한 분위기를 보고 그를 포르노 화가라고 욕하는 사람들도 많았다.

클림트가 남긴 최고의 작품은 〈키스〉일 것이다. 벨베데레 궁전이 구입한 후 100년이 넘는 시간 동안 단 한 번도 그곳을 벗어나지 않았고, 빈에 가지 않으면 볼 수 없는 그림이 바로 〈키스〉다. 두 남녀가 서로 껴안고 있는 〈키스〉는 두 연인의 나체가 등장하지 않음에도 매우 농염한 분위기를 연출하고 있다.

남자는 여자의 뺨에 키스하고 여자는 황홀한 듯 눈을 감은 채 볼에

6부 예술가의 사랑과 죽음이 남긴 것들
221

붉은 홍조를 띠고 있다. 꽃으로 뒤덮인 절벽 끝에서 무릎을 꿇은 채 남자의 정열적인 키스를 받는 여자는 행복해 보이지만 불안해 보인다. 사랑의 본질을 꿰뚫듯 가장 빛나는 순간에 깃든 불안을 이중적으로 묘사했다. 남녀가 입은 옷의 무늬도 각각 둥글고 직각으로 대조적으로 그려져 여성성과 남성성을 극대화했다.

모사화를 비롯해 가장 많이 팔린 상품의 소재가 된 〈키스〉의 모델은 누구일까? 클림트의 후원자이자 모델이었던 아델레 블로흐 바우어일 거라는 주장이 있었으나, 구상할 때 남긴 스케치에 다른 여성의 이름이 발견되며 이 설은 잘못되었다는 게 밝혀졌다.

클림트의 처제, 즉 동생 에른스트의 부인 헬레네에겐 언니가 한 명 있었다. 클림트는 12살 어린 사돈 에밀리 플뢰게를 처음 보고 알 수 없는 미묘한 감정에 휩싸였다. 그는 에밀리를 모델로 관능적인 그림을 남기려 했으나 잘되지 않았고, 그녀를 모델로 한 초상화는 우아하면서도 청순한 이미지로 그려졌다.

제 버릇 개 못 준다는 말이 있듯, 시간이 흐르자 클림트는 자신에게 영감을 주는 모델들과 바람을 피우고 잘 나가는 패션 디자이너였던 에밀리는 지체 없이 클림트를 떠난다. 그들이 결별한 2년 동안 클림트는 에밀리의 빈자리에 고통스러워하고 그녀와의 추억을 떠올리며 작품을 완성한다.

그렇게 완성된 〈키스〉에서 여자의 키가 무릎을 꿇었음에도 비정상적으로 커 보이는 건 에밀리가 클림트보다 컸기 때문이라는 우스갯

소리도 있는 이유다.

클림트는 〈키스〉를 완성한 후 에밀리를 찾아가 잘못을 빌며 평생 자신의 곁에 있어 달라고 애원한다. 에밀리는 불완전한 예술가를 받아들이기로 마음먹고 클림트가 사망하기까지 그의 여성 편력을 받아주는 건 물론, 그의 사망 후에도 수많은 친자 소송과 유산 문제를 현명하게 해결했다. 이러한 에밀리의 모습은, 첫사랑이었던 남편 슈만이 사망한 후 남은 생애 동안 그의 음악을 세상에 알리려 연주를 이어간 피아니스트 클라라 슈만과 닮아 있다.

고난과 역경을 이겨내고 맺은 사랑의 결실

독일을 대표하는 낭만주의 작곡가 로베르트 슈만은 '트로이메라이'가 수록된 〈어린이 정경〉, 3번 라인 교향곡을 비롯한 4개의 교향곡, 〈시인의 사랑〉 등의 가곡집을 남겼다.

피아니스트로 성공을 꿈꾸던 20살의 슈만은 피아노 교사 프리드리히 비크에게 피아노와 작곡을 배운다. 비크는 위대한 지휘자 한스 폰 뷜로와 세계적인 피아니스트 클라라 비크를 키워낸, 괴팍하지만 특별한 교육법으로 유명세를 탄 교사였다.

11살 어린 나이에 유럽 투어를 다니며 신동으로 이름을 날린 클라라는 아버지의 제자였던 9살 연상의 젊은 피아니스트 슈만에게 반

한다. 7년의 시간이 흘러 16살이 된 클라라는 어느덧 아름다운 소녀로 자랐고 슈만은 클라라에게 사랑을 고백한다.

하지만 클라라의 첫사랑이 이뤄지기까지는 큰 난관이 가로막고 있었다. 바로 아버지였다. 무리하게 연습 방법을 개발하다가 손을 크게 다쳐 피아니스트의 길을 포기해야 했던 슈만은 그저 가난한 작곡 지망생일 뿐이었다.

이 두 연인을 반대하던 비크는 결국 슈만을 미성년자 유괴로 고소하고, 슈만은 스승을 상대로 혼인 허가 소송을 제기한다. 1년이 넘는 진흙탕 싸움 끝에 법원은 연인의 손을 들어준다.

클라라의 21번째 생일 하루 전날, 둘은 작은 교회에서 행복한 미래를 꿈꾸며 결혼식을 올린다.

로베르트 슈만 〈헌정〉

피아노 작품들을 위주로 작곡하던 슈만은 클라라와 결혼한 1840년 한 해 동안만 150여 가곡을 작곡했다. 후대 사람들은 이러한 이유로 1840년을 '노래의 해'라고 부른다. 고난과 역경을 이겨내고 사랑의 결실을 맺은 두 연인의 행복은 슈만에게 끊임없는 작곡의 원천이 되어줬다.

슈만은 결혼식 하루 전날, 클라라에게 26곡으로 이뤄진 가곡집

《미르테의 꽃》을 바친다. 미르테는 순결과 순결한 사랑을 상징하는 순백의 꽃 은매화를 뜻한다. 《미르테의 꽃》은 슈만이 사랑한 요한 볼프강 폰 괴테나 조지 고든 바이런, 하인리히 하이네, 율리우스 모젠 등의 시를 가사로 하고 있다.

아름다운 신부에게 바치는 26개의 수록곡 중 첫 번째 곡인 〈헌정〉은 아름다운 멜로디와 낭만적인 가사 덕분에 지금까지도 많은 사랑을 받고 있다. 독일 시인 프리드리히 뤼케르트가 아내에게 헌정한 460편의 시 모음집 중 3번 『사랑의 봄』에 수록된 「그대는 나의 영혼, 나의 심장」을 가사로 하고 있다.

슈만과 교류하며 친분을 쌓은 위대한 피아니스트 리스트는 슈만 부부의 사랑 이야기와 가곡 〈헌정〉을 접하곤, 감동 받아 피아노 독주용으로 편곡해 자주 연주하며 둘의 사랑을 축복했다. 특히 리스트의 〈헌정〉 마지막은 슈베르트의 〈아베마리아〉 주제로 끝나는데, 그들의 행복을 기도하는 리스트의 마음을 엿볼 수 있다.

위대한 예술가는 떠나고...

클림트가 뇌출혈로 쓰러지며 외친 말은 "미디를 불러줘"였다. 애칭이 '미디'였던 에밀리는 그의 곁을 떠나지 않고 정성 갸륵하게 간호한다. 그러나 클림트는 당시 유행하던 스페인 독감이 겹쳐 한 달 만

에 사망하고 만다.

클림트 사망 후 에밀리는 위대한 화가의 명성에 누가 될 만한 편지나 엽서들을 소각하고 평생 독신으로 산다. 죽은 후에는 클림트의 묘바로 옆에 묻혔다.

슈만 역시 가족력인 정신질환이 악화되어 1854년 라인강에 투신한다. 간신히 목숨을 건진 슈만은 자발적으로 엔데니히에 있는 요양원에 입원해 2년간 투병하다가 세상을 떠난다.

클라라는 슈만의 문하생이었던 브람스의 구애를 받았지만 슈만의 아내로 머물렀다. 그녀는 슈만이 남긴 작품들을 손수 정리해 출판하고 연주하는 활동을 이어갔다.

첫사랑이었던 슈만의 아내로 남은 생을 살았고 남편의 음악을 널리 알리는 행보를 이어갔다. 슈만이 사망하고 40년 후인 1896년, 클라라는 76살에 뇌졸중으로 사망해 슈만 곁으로 갔다.

이 두 연인이 사랑하는 모습은 비슷한 듯 다르지만, 클림트가 그린 〈키스〉와 슈만이 작곡한 〈헌정〉 속 사랑은 서로 닮아 있다.

뤼케르트의 시가 〈헌정〉의 가사로

그대는 나의 영혼 나의 심장
그대는 나의 환희 나의 고통
그대는 나의 세상, 나 거기서 살리라.
그대는 나의 하늘, 나는 그 안에서 날 것이니.
그대는 하늘로부터 내게로 왔네.
그대는 나를 사랑해 날 고귀하게 만들었네.
그대의 눈길은 나를 광명으로 채웠네.
그대의 사랑으로 나를 일으켜서
나의 영혼을 고귀하게 만들었네.

클림트와 '황금의 시대'

클림트가 〈키스〉를 완성한 1908년은 클림트가 '황금의 시대'의 정점에 오른 시기다. 황금은 화려하고 희소성을 가지고 있으며 영구적으로 고귀한 아름다움을 뜻한다. 금박을 유화와 적절하게 배치해 화려한 아르누보 작품들을 그린 황금의 시대는 1901년부터 1911년까지 약 10년간으로 정의한다.

클림트는 황금의 시대를 대표하는 그림들과는 대조적인 잔잔하고 아름다운 풍경화도 많이 남겼다. 같은 시기에 그려졌다고 믿기 어려울 정도로 고요하고 소박한 분위기의 풍경화는, 황금의 시대를 상징하는 명화들과 또 다른 매력을 준다.

스승의 아내를 사랑한 젊은 음악가는 스스로 목숨을 끊으려고 시도한 스승을 보며 죄책감에 시달린다. 존경하던 스승은 2년 후 정신병원에서 쓸쓸하게 생을 마감했고, 그는 스승의 미망인을 평생 후원하는 친구로 남는다.

조강지처가 있음에도 뛰어난 재능을 보이던 제자와 사랑에 빠진 조각가는 그녀를 통해 일생의 역작을 완성한다. 이 조각가는 그녀의 능력을 십분 활용했으나 조강지처를 선택하며 그녀를 지옥의 구렁

텅이로 빠뜨린다. 스승을 사랑해 모든 걸 바친 천재 조각가는 스승을 표절했다는 비난을 받았고, 어쩌면 스승보다 더 뛰어났을 제자는 정신병원에서 쓸쓸하게 생을 마감한다.

지옥문 앞에 서서 고뇌에 잠긴 사람은 『신곡』을 쓴 작가 단테 알리기에리지만, 지독히도 이기적이었던 오귀스트 로댕 자신이기도 하다. 스승의 아내였던 클라라 슈만의 오랜 벗이 되어준 요하네스 브람스는, 오른손을 다쳐 피아노 연주가 불가능할 수도 있다는 불안에 시달리던 그녀를 위해 지상에서 가장 슬픈 춤곡인 바흐의 〈샤콘느〉를 편곡한다.

천재들의 희생으로 완성된 〈생각하는 사람〉과 〈왼손을 위한 샤콘느〉는 예술가들의 잔인한 본성과 그 때문에 평생을 따라다닌 죄책감의 결과물이다.

자신을 사랑한 젊은 천재의 희생으로

미켈란젤로 이후 최고의 조각가라는 찬사를 받는 프랑스 조각가 오귀스트 로댕은, 대학 진학도 여러 번 실패하고 파리 살롱에 처음 출품한 조각 〈코가 부러진 남자〉도 입상하지 못하는 등 미술계로부터 철저하게 외면당했다.

이 시기 로댕은 재봉사이자 모델이었던 로즈 뵈레를 만난다. 그는

자신의 아들까지 낳은 로즈를 작고 사랑스러운 이를 지칭하는 '미뇽' 이라는 애칭으로 불렀다. 로즈는 가난한 예술가를 묵묵히 뒷바라지 하며 60년 가까이 로댕과 사실혼 관계를 이어갔다.

로댕은 살아 있는 모델의 몸에 찰흙을 붙여 그대로 본떠 만든 게 아닌가 의심까지 받은 〈청동시대〉로 유명세를 떨친다. 〈입맞춤〉 〈칼레의 시민〉 〈발자크 기념상〉 등의 걸작을 남기며 '근대 조각의 아버지'라 불린 로댕은, 조강지처 로즈를 두고 모델이나 사교계 인사, 예술가들과 수없이 바람을 피웠다.

로댕이 77살 되던 1917년, 73살의 로즈는 마침내 로댕의 정식 아내가 되지만 2주 후에 세상을 떠나고 만다.

1880년, 40살의 로댕은 단테의 서사시 『신곡』을 주제로 한 작품을 의뢰받는다. 바로 〈지옥의 문〉이다. 이후 20년간 완성된 로댕의 모든 작품은 이 〈지옥의 문〉에서 파생되었다고 봐도 될 정도다.

〈입맞춤〉 〈우골리노〉 〈세 망령〉 등의 작품들이 〈지옥의 문〉에서 비롯되었지만, 후에 독립상으로 따로 제작되었다. 1883년, 한창 〈지옥의 문〉 작업에 빠져 있던 로댕 앞에 23살이나 어린 카미유 클로델이 나타난다. 로댕은 1885년 제자 클로델의 재능을 높이 사 정식 조수로 채용해 이용한다.

클로델은 〈지옥의 문〉 작업에 투입되었고 곧 로댕을 향한 사랑의 감정을 싹 틔웠다. 로댕의 그림자에 가려 그에게 자신의 모든 노고를 빼앗긴 클로델은, 그의 아이도 유산하며 로댕이 그녀를 모델로 만든

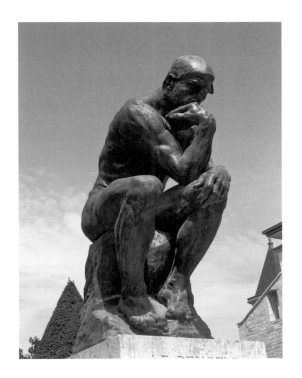

〈다나이드〉처럼 홀로 지옥에 떨어져 고통받는다. 클로델이 자신보다 훨씬 뛰어나다고 느낀 로댕은 결국 로즈의 곁으로 돌아가 클로델을 지옥불로 밀어 넣어버렸다.

　로댕과 결별한 클로델은 드뷔시와 잠깐 연인이 되었으나, 세간의 조롱을 견디지 못하고 곧 헤어진다. 그 사이 더 유명해진 로댕은 지독한 이기심으로 클로델의 창작 활동을 방해한다. 결국 파국으로 끝

난 사랑 때문에 미쳐버린 클로델은 정신병원에서 30년간 지옥 같은 생을 보내다가 쓸쓸히 세상을 떠났다.

〈지옥의 문〉 한가운데 위의 〈시인〉은 단테를 묘사한 작품이다. 그를 둘러싼 수많은 고통받는 인간들을 관조하는 형상은 1888년에 독립된 작품으로 완성되어 '생각하는 사람'이라는 이름을 붙였다. 자신을 사랑한 젊은 천재의 희생으로 탄생한 〈생각하는 사람〉은 비극적인 사랑과 일방적인 희생에 대해 사색에 잠기게 한다.

사랑해선 안 될 사람을 사랑한 죄

모두에게 존경받던 음악가이자 비평가였던 슈만은 임신한 아내를 두고 차가운 겨울의 라인강에 몸을 던진다. 젊은 문하생과 사랑에 빠진 아내를 견디지 못한 거라는 뒷말이 그들을 따라다녔다.

소문의 그 젊은 문하생은 바로 〈헝가리 무곡〉을 비롯해 4개의 교향곡과 〈대학 축전 서곡〉 등의 작품을 작곡하며 바그너와 함께 독일 낭만파 양대 산맥이라 불린 요하네스 브람스다. '베토벤의 후계자'라는 별칭을 사랑했던 브람스는 절대 음악을 추구했기에 바그너와 달리 오페라와 교향시 같은 작품은 전혀 쓰지 않았다.

20살 나이에 세계적인 바이올리니스트 요제프 요아힘의 눈에 띈 브람스는 그의 추천으로 당대 최고의 작곡가이자 평론가 슈만의 제

자가 된다.

그리고 14살 연상이자 스승 슈만의 부인이었던 피아니스트 겸 작곡가 클라라에게 연모의 마음을 품는다. 스승의 딸과 결혼한 슈만과 그녀를 사랑한 슈만의 제자 브람스에 관한 소문은 호사가들의 입방아에 오르내렸다.

손을 다쳐 피아니스트의 꿈을 접어야 했기에 아내에 대한 열등감도 있었던 슈만에게 젊고 재능 있는 브람스와 아내에 관한 소문은 그저 웃고 지나갈 문제가 아니었다. 가족력이었던 정신분열증까지 더해 슈만은 임신한 아내의 아이가 자신의 아이가 맞는지도 의심할 지경에 이르렀다.

투신 후 간신히 목숨을 건진 슈만을 지극정성으로 돌보는 클라라를 지켜보던 브람스는 커져가는 사랑만큼 넘을 수 없는 벽과 죄책감에 시달렸다. 브람스는 슈만이 정신병원에서 투병하던 2년간 클라라를 위로하고 슈만의 사후 40년간 그녀의 친구이자 후원자로 남았다.

브람스는 아가테 지폴트와 약혼하기도 했고 슈만 부부의 셋째 딸 율리 슈만과 사랑에 빠지기도 했으나, 평생 독신으로 살았다. 1896년, 클라라의 임종을 지키지 못한 브람스는 삶의 가장 아름다운 체험이자 위대한 자산이자 고귀한 의미를 잃었다며 슬픔에 괴로워했다.

요하네스 브람스 〈왼손을 위한 샤콘느〉

"그는 작은 악기 하나를 위해 오선 하나에 가장 깊은 생각과 강력한 감정으로 가득 찬 세계를 써갑니다. 만약 내가 그 작품을 작곡할 수 있었다고 상상만 해도, 넘칠 듯한 흥분과 천지를 흔드는 것 같은 환희가 나를 미치게 했을 거라 확신합니다."

브람스는 클라라에게 보낸 편지에서 바흐의 《파르티타 제2번》 중 〈샤콘느〉에 대해 남긴 감동이다. 브람스는 구스타프 말러를 추종하는 '말러리안'이나 리하르트 바그너를 추종하는 '바그너리안'처럼 자신이 요한 제바스티안 바흐를 추종하는 '바히아너'라고 말하곤 했다.

'샤콘느'는 16세기 말 프랑스 남부와 스페인에서 유행하기 시작한 춤과 무곡으로, 바로크 시대에선 춤곡 모음의 마지막을 장식하는 느리지만 화려한 기악곡 형식으로 발전했다. 그런가 하면 이탈리아 작곡가 조반니 바티스타 비탈리의 샤콘느 속 처연한 멜로디 덕분에 샤콘느는 '지상에서 가장 슬픈 곡'이라는 별칭을 얻기도 했다.

바흐의 〈샤콘느〉는 무반주 바이올린 독주를 위해 쓰였다. 이탈리아의 피아니스트 겸 작곡가 페루초 부조니는 바흐의 〈샤콘느〉를 피아노를 위한 작품으로 편곡했다. 브람스 역시 이 곡을 피아노 독주를 위해 편곡했다. 하지만 부조니의 편곡과 달리 왼손만을 위한 곡으로 편곡했다.

남편을 먼저 보낸 천재 피아니스트 클라라는 일곱 자녀를 키우고자 연주 활동을 계속했다. 무리한 연주 일정을 소화하던 클라라는 1874년, 오른팔 통증으로 영국 연주 투어를 취소한다. 조금만 회복

되어도 다시 연주에 복귀하고 다시 통증으로 쉬는 생활이 반복되며 클라라는 절망에 휩싸인다.

그런 클라라를 위로하고 싶었던 브람스는 1877년, 바흐의 무반주 바이올린《소나타 1번》〈프레스토〉와《파르티타 제2번》중 〈샤콘느〉를 왼손만으로 연주할 수 있도록 편곡해 클라라에게 보낸다.

지상에서 가장 슬픈 춤곡인 샤콘느는 브람스의 손에서 위로의 춤곡으로 재탄생했다. 이 곡은 부조니의 피아노 편곡만큼 많이 연주되진 않지만, 모리스 라벨이 전쟁에서 오른팔을 잃은 피아니스트 파울 비트겐슈타인에게 헌정한 〈왼손을 위한 피아노 협주곡〉과 함께 '한계란 없다'라는 위로와 희망을 주고 있다.

릴케가 버리본 〈생각하는 사람〉

『젊은 시인에게 보내는 편지』, 자전 소설 『말테의 수기』 등의 작품을 남기며 윤동주, 백석 등에게 큰 영향을 끼친 시인 라이너 마리아 릴케는 윤동주의 시 「별 헤는 밤」에도 등장하며 그 이름이 친숙한 작가다.

릴케는 사랑하는 사람에게 선물하고자 장미를 모으다가 가시에 찔려 생긴 상처가 패혈증으로 발전해 사망했다. 사실 죽음의 원인은 백혈병이었다.

한편 죽음까지 낭만적이었다는 평을 받는 릴케가 로댕의 비서였다는 사실을 아는 사람은 그리 많지 않다. 20대의 젊은 시인 릴케는 프라하에서 전시 중인 60대의 로댕과 친분을 쌓고 8개월간 그의 비서로 일하며 그에게서 많은 영감을 받았다. 그는 「로댕론」을 발표하며 직접 보고 느낀 로댕과 그의 작품들에 받은 영

향력과 존경심을 회상했다.

〈생각하는 사람〉을 두고 릴케는 이렇게 말하고 있다. "그는 묵묵하게 형상들과 사상의 무게를 지고 앉아 있으며 행동하는 사람의 힘이 생각하고 있다. 그의 위에 있는 가로 테두리에는 세 명의 남자가 더 서 있지만, 문의 중심점은 바로 생각하는 사람이다. 생각하는 사람은 자신의 내부에 중력을 지니고 있음에 틀림없다."

아내를 위한 위령곡

1720년 바흐가 작곡한 바이올린 독주를 위한 《소나타와 파르티타》는 3개의 소나타와 3개의 파르티타로 구성되어 있다. 파르티타는 춤곡을 모은 모음을 뜻한다. 외젠 이자이, 버르토크 바르톡, 페루초 부소니 등에게 깊은 영감을 준 이 작품이 작곡된 시기에 사랑하던 육촌 누나이자 첫 번째 아내였던 마리아 바르바라 바흐가 사망했다. 바흐는 슬픔에 잠긴 채 바이올린 독주를 위한 《파르티타 2번》 작업을 이어갔다.

바흐는 원래 독일풍의 2박자 춤곡 〈알르망드〉, 프랑스의 유쾌한 2박자 춤곡 〈쿠랑트〉, 스페인의 느린 3박자 춤곡 〈사라방드〉, 고대 이탈리아의 춤곡 〈지그〉, 4개의 곡만 모아 작곡하려 했다.

〈샤콘느〉는 마리아 바르바라의 죽음 이후 《파르티타 2번》의 마지막 곡으로 가장 나중에 쓰였다. 예수의 죽음을 그린 찬송가 〈그리스도는 죽음에 속박이 되어도〉와 〈누구도 죽음을 거역할 수 없네〉의 멜로디를 차용했다. 부활절을 위해 작곡한 칸타타 〈그리스도는 죽음에 속박이 되어도〉의 주선율이기도 했다. 죽은 아내에 대한 슬픔과 그리움으로 작곡한 〈샤콘느〉는 사랑하는 아내가 천국에 가서 안식을 찾길 바라는 위령곡, '레퀴엠'이다.

죽은 친구를 기리는 전시회

✦

미술 작품 빅토르 하트만 《유작》
클래식 음악 모데스트 무소르그스키 〈전람회의 그림〉

마치 미술관을 걷고 있는 듯한 느낌을 주는 음악이 있다. 가까운 친구가 급작스럽게 사망한 후 그를 기리고자 작곡한 곡이다. 유작 전시회에 걸린 작품들을 그린 이 곡은 200년 가까이 흐른 지금의 우리를 1874년 상트페테르부르크의 그 전시회장으로 데려간다. 이 곡은 추모전을 개최한 비평가 블라디미르 스타소프에게 헌정되었고, 이때 전시된 유작 대부분이 소실되었으나 음악 속에서 살아남아 인류의 유산으로 거듭났다.

러시아적인 색채를 담아낸 화풍

　독일계 러시아인 빅토르 하트만은 유명 건축가였던 외할아버지 알렉산드르 헤밀리안과 외할머니 손에서 자랐다. 상트페테르부르크 미술 아카데미에서 그림을 배운 후 도서 삽화 일과 건축 디자인 일을 병행하던 하트만은 28살 나이에 노브고로드의 천년기념탑을 디자인하며 유명해졌다. 류리크 왕조를 러시아의 시초라고 생각한 알렉산드르 2세가 러시아의 1천 년을 기념하고자 세운 이 웅장한 기념탑은 5루블 지폐 속 그림의 주인공이기도 하다.

　러시아의 전통 문양을 작품에 담아낸 민족 화가이기도 했던 하트만은 비평가 블라디미르 스타소프와 가까운 사이였다. 스타소프는 하트만에게 러시아 대문호 레프 톨스토이와 작곡가 밀리 발라키레프 등을 소개시켜준다.

　러시아 국민악파의 지도자라 불린 발라키레프는 스타소프와 함께 러시아 국민 음악 작곡가들의 모임을 만든다. 흔히 '러시아 5인조'라 불리는 이 모임의 원래 이름은 '모구차야 쿠치카'로, 이른바 '힘센 무리'라는 뜻이었다.

　이 모임에는 〈왕벌의 비행〉으로 유명한 니콜라이 림스키코르사코프를 비롯해 알렉산드르 보로딘, 세자르 큐이, 그리고 모데스트 무소르그스키가 있었다.

　사실 스타소프까지 포함해 6명이 이 모임에 속했지만, 작곡가는

발라키레프까지 5명이었기에 '러시아 5인조'라고 불렸다.

이들은 러시아 고전 음악의 아버지라 불리는 미하일 글린카로부터 시작된 러시아 민족주의 음악 운동을 계승하려 했다. 러시아적인 색채를 화풍에 담으려 했던 하트만과 예술적 영감을 나누는 좋은 친구가 되었다. 특히 뒤늦게 화가의 길로 들어선 무소르그스키는 5살 많은 성공한 건축가 하트만과 활발하게 교류했다.

부유한 군인에서 '힘센 무리'의 작곡가로

교향시 〈민둥산의 하룻밤〉, 오페라 〈보리스 고두노프〉 등의 작품을 남긴 무소르그스키는 유럽 문화와 고전 음악을 동경하면서도 러시아의 민족성과 자신만의 뚜렷한 개성을 그렸다.

부유한 집안의 아들로 태어난 무소르그스키는 어렸을 적부터 작곡에 천재적인 재능을 보이거나 체계적인 음악 교육을 받은 건 아니다. 어머니에게서 취미로 피아노를 배운 게 전부였다.

군인이 된 무소르그스키는 군의관으로 복무하던 보로딘과 친분을 맺는다. 화학과 교수로 지내며 발라키레프에게서 취미로 작곡을 배우던 보로딘의 흥미로운 취미생활에 동참하기 시작한 무소르그스키 역시 발라키레프에게서 작곡을 배운다.

1858년 제대 후 본격적으로 음악가의 길을 걷겠다고 마음먹은

19살의 무소르그스키는 곧 생활고에 시달린다. 알렉산드르 2세의 농노해방령으로 집안이 풍비박산 났기 때문이었다.

힘센 무리의 일원으로 공동생활을 하며 점차 작곡가로서도 인정받지만, 어머니의 사망과 함께 알코올 의존증이 심해진다. 나아가 그에게 예술적인 영감을 주고 재정적인 후원도 아끼지 않았던 하트만의 갑작스러운 죽음은, 무소르그스키는 물론 힘센 무리 일원 모두에게 큰 충격이었다.

모데스트 무소르그스키 〈전람회의 그림〉

1873년, 39살의 하트만은 뇌동맥류 파열로 요절했고 뛰어난 예술가이자 친구를 잃은 힘센 무리는 깊은 슬픔에 휩싸인다.

리더 스타소프는 1974년 하트만 추모전을 연다. 그가 남긴 건축 스케치나 의상 디자인, 수채화, 유화, 보석 디자인 등 400여 점을 전시한 큰 규모의 전시회였다.

아쉽게도 이때 전시된 작품들 대부분은 유실되었고 몇몇 작품만 남아 있을 뿐이다. 글린카의 오페라 〈루슬란과 루드밀라〉에 쓰인 의상과 무대 디자인을 포함해 촛대와 거울, 돛 장식 스케치 등이 있다.

무소르그스키는 하트만 추모전에서 받은 영감으로 〈전람회의 그림〉을 작곡한다. 피아노를 위해 작곡한 곡으로 하트만의 그림들을

주제로 한 10개 악장으로 구성했다.

아쉽게도 각 악장의 주제가 된 그림 중 절반은 없어지고 5, 6, 8, 9, 10악장의 주제가 된 5점만 남아 있다. 이 곡은 라벨이 편곡한 관현악 모음곡 버전으로도 많이 연주되고 있다.

〈전람회의 그림〉의 악장 사이에 5개의 '프롬나드'가 있다. 프롬나드는 산책길 또는 천천히 걷는 걸음을 뜻하는데, 좌석 없이 청중이 자유롭게 드나들 수 있는 정원이나 공원 같은 곳에서 이뤄지는 야외 음악회를 의미한다.

스타소프에게 헌정된 이 곡에서 프롬나드는 곡 사이에 들어오는 '인터메조', 즉 간주곡 역할을 한다. 무소르그스키는 프롬나드로 하트만의 영혼이 완전히 떠나기 전, 전람회장을 돌아다니며 자신의 작품들을 감상하는 모습을 그렸다.

〈전람회의 그림〉으로 듣는 하트만의 《유작》

무소르그스키의 〈전람회의 그림〉 중 가장 유명한 곡인 '프롬나드 1'은 전람회의 오프닝을 알리듯 진중하면서도 당당하다. 스타소프는 프롬나드에 대해 이런 해설을 남겼다. "무소르그스키가 눈길을 끈 그림을 향해, 그리고 가끔 슬프게 떠난 친구를 생각하며 여유롭고 활기차게 돌아다니는 모습을 묘사하고 있다".

빅토르 하트만, 〈털갈 겹갈이 붉은 병아리〉, 1871

　바로 이어지는 1악장 '난쟁이'의 주제가 된 하트만의 그림은 큰 이빨을 자랑하는 호두까기 인형 디자인으로 추측한다. 비뚤어진 다리로 서툴게 달리는 작은 난쟁이를 묘사했다는 스타소프의 말처럼 불안정한 음의 진행과 느닷없이 멈추는 음악, 그리고 서글픈 음악이 짧지만 강한 인상을 준다.

　이어 등장하는 익숙한 멜로디의 '프롬나드 2'는 프롬나드 1의 멜로디가 변조되며 더욱 가볍게 연주된다. 2악장 '고성'은 이탈리아의

오래된 성 아래에서 음유시인이 노래를 부른다는 메모로 하트만의
수채화 그림을 모티브로 삼았다는 걸 알 수 있다.

주제가 모두 연주되지 않고 뚝 끊기는 '프롬나드 3'을 지나 3악장
'튈르리 궁'은 프랑스 파리 센 강변에 있던 궁전의 이름이다. 튈르리
궁전의 정원에서 뛰어다니며 노는 아이들과 유모들의 모습을 밝게
그리고 있다.

4악장 '달구지'는 무거운 마차를 끄는 소의 힘겨움이 느껴진다. 황
소가 끄는 거대한 바퀴가 달린 폴란드 수레라고 표현한 것처럼 멀리
서 다가온 달구지는 잠시도 쉬지 못하고 무거운 걸음을 재촉해 서서
히 멀어진다.

빅토르 하트만, 〈파리의 카타콤〉, 미상

달구지의 우울함을 이어받은 기괴한 분위기의 짧은 '프롬나드 4'
가 끝나기 무섭게 5악장 '껍질을 덜 벗은 햇병아리들의 발레'가 등장
한다. 하트만이 볼쇼이 발레단의 2막 발레 〈트릴비〉를 위해 디자인
한 의상 그림 〈달걀 껍질이 붙은 병아리〉를 토대로 했다.

알을 깨고 나온 병아리들이 삐약거리며 여기저기 뛰어다니는 5악
장이 끝나면 바로 6악장 '사무엘 골덴베르크와 슈뮐레'가 등장한다.
한 명의 부자 유대인과 다른 한 명의 가난한 유대인이 대화하는 듯
한 이 곡은, 하트만이 그린 두 유대인의 초상을 보고 작곡했다.

부유한 골덴베르크는 거드름을 피우는 듯 저음의 멜로디를 노래한
다. 가난한 슈뮐레의 가볍고 경박하기까지 한 고음은 구걸하는 것처

빅토르 하트만, 〈땅벌 위의 오두막집〉, 1873

럼 느껴진다. 연극적인 요소가 느껴지는 이 곡의 마지막은 골덴베르크가 아첨쟁이 슈밀레를 한 대 치는 것으로 끝난다.

연극이 끝나고 난 뒤 새로운 장의 시작을 알리듯 마지막 프롬나드인 '프롬나드 5'가 등장하고 7악장 '리모주 시장'이 빠르게 연주된다. 시장에서 떠들고 다투는 시끌시끌한 분위기가 빠른 피아노의 터치로 그려진다.

바로 이어지는 8악장 '카타콤'의 그림에는 하트만과 러시아 건축

가 바실리 케넬이 램프를 들고 인솔하는 가이드를 따라 파리의 지하 무덤을 둘러보고 있는 모습인 〈파리의 카타콤〉이 담겨 있다.

묵직한 화음이 2~3배 늘여 연주하라는 음악 기호인 페르마타를 만나 진혼곡의 분위기를 뿜어낸다. 프롬나드의 테마를 접목시켜 불안한 분위기를 조성하던 8악장이 끝나면 9악장 '닭발 위의 오두막집'이 이어진다.

러시아 전설 속의 마녀 '바바야가의 오두막'으로도 불리는 이 곡은

하트만이 디자인한 시계를 묘사하고 있다. 빗자루를 탄 마녀가 밤의 저주가 섞인 기묘한 웃음소리를 내며 이 산 저 산 날아다니는 모습이 눈 앞에 펼쳐지는 것 같다.

마지막 악장 '키예프의 대문'은 현재 우크라이나 수도 키이우에 건설 예정이었던 기념문 설계도인 〈키예프의 대문〉이 바탕이 되었다. 러시아 서사시의 주인공 보가티르를 모티브로 시작되어, 러시아 정교회 성가의 선율을 지나 프롬나드의 주제가 웅장하게 변형되어 연주된 후에 전람회의 대장정이 끝난다.

〈전람회의 그림〉은 그림과 음악을 함께 이야기할 때 가장 먼저 언급되는 작품이다. 무소르그스키는 그러나, 이 작품 이후 쇠락의 길을 걷는다. 7년 뒤 궁핍한 알코올 중독자 신세로 전락해 42살 나이로 세상을 떠나고 만다.

'힘센 무리'의 작품들

러시아 5인조, 이른바 '힘센 무리'의 리더였던 발라키레프는 지휘자로 더 유명했다. 그는 피아노곡 〈이슬라메이: 동양 환상곡〉, 교향시 〈타마라〉, 서곡 〈리어왕〉 등을 작곡했다.

무소르그스키가 사망하고 난 후에 그의 작품들을 정리해 출판한 림스키코르사코프는 모임에서 가장 어렸다. 그의 대표작으로는 오페라 〈술탄 황제 이야기〉 2막에 등장하는 '왕벌의 비행'이 있다. 피아노, 바이올린, 플루트, 더블베이스가

지 수많은 악기의 도전 곡으로 사랑받는 이 곡 외에도 『천일야화』의 여주인공을 주제로 한 관현악 모음곡 《셰헤라자드》, 스페인 민속춤과 풍경을 그린 관현악곡 〈스페인 기상곡〉 등이 있다.

러시아에선 음악가로서보다 화학자로 더 알려져 있는 보로딘은 교향시 〈중앙 아시아의 초원에서〉를 비롯해 2개의 현악사중주, 오페라 〈이고르 공〉 등을 작곡했다.

큐이는 러시아 인형 마트료시카가 연상되는 아기자기한 작품을 많이 남겼다. 그는 25개의 피아노 전주곡, 《플루트, 바이올린, 피아노를 위한 5개의 작은 듀오》 등의 작품을 작곡했다.

미술 작품 에곤 실레 〈죽음과 소녀〉
클래식 음악 프란츠 슈베르트 〈죽음과 소녀〉

'죽음'이라는 영원한 침묵과 정반대를 상징하는 생동감 넘치는 '소녀', 어울리지 않을 것 같은 이 둘을 모티브로 하는 예술 작품들을 쉽게 만나볼 수 있다. 죽음이 생각보다 가까이에 있다는 걸 극단적으로 보여줄 수 있는 까닭에 많은 예술가가 죽음과 삶, 생동감, 육신을 의미하는 아름다운 여인과 소녀를 함께 구성하는 작품들을 남겼다.

〈절규〉로 잘 알려진 뭉크의 1893년 유화와 1894년 판화 〈죽음과 소녀〉, 한스 발둥 그리엔의 1517년 유화 〈죽음과 소녀〉가 있다.

로만 폴란스키 감독의 1994년 작 영화 〈진실〉은 생명을 살려야 하는 의사가 고문관이 되어 의대생을 유린한 과거를 해명하는 내용의 칠레 작가 아리엘 도르프만의 1992년 희곡 〈죽음과 소녀〉를 주제로 했다. 독일 시인 마티아스 클라우디우스 역시 '죽음과 소녀'를 주제로 한 서정시를 남겼고, 막 20살이 된 오스트리아 작곡가 프란츠 슈베르트에게 깊은 영감을 안겼다.

죽음에서 도망치고 싶은 소녀

'나는 아직 어리니 가버려요! 내게 손대지 마세요!'

어린 소녀는 죽음에게서 필사적으로 도망치려 하지만, 죽음의 신은 자신의 품에서 편히 잠들라는 감미로운 유혹을 펼친다.

"너의 손을 내게 다오. 내 품에서 편히 잠드렴."

죽음을 두려워하고 애원하는 소녀와 사신의 대화로 이뤄진 클라우디우스의 1774년 작 「죽음과 소녀」는 괴테의 서사시 「마왕」처럼 죽음을 두려워하는 아이와 아직 펼치지 못한 꽃봉오리 같은 어린 영혼을 기어코 죽음의 길로 이끌려는 사신의 모습이 매우 대조적이다.

'아스무스'라는 필명을 사용했던 독일 시인이자 편집자 클라우디우스의 대표작 「죽음과 소녀」는 죽음에게서 도망치려는 소녀의 대사로 구성된 1연, 그녀를 죽음의 세계로 끌고 가려는 사신의 대사로 구

성된 2연의 짧은 시다.

괴테의 서사시 「마왕」을 읽고 영감받아 위대한 가곡 〈마왕〉을 작곡했던 슈베르트는 1817년, 20살 나이에 클라우디우스의 시 「죽음과 소녀」를 가곡으로 완성한다.

프란츠 슈베르트 〈죽음과 소녀〉

600여 편의 가곡을 작곡해 '가곡의 왕'이라 불린 오스트리아 작곡가 슈베르트는 31살 젊은 나이에 세상을 떠나고 말았다. 16남매 중 13번째로 태어난 그는 음악가의 꿈을 반대한 아버지가 교장으로 있던 리히텐탈의 작은 학교에서 적성에 맞지 않던 교사 생활을 시작하지만 곧 환멸을 느낀다.

20살 되던 1817년 집을 나와 친구들 집을 전전하는데, 이때 불안한 미래와 가난 속에서 작곡한 가곡이 바로 클라우디우스의 시를 가사로 한 〈죽음과 소녀〉다. 이 곡은 매우 느리고 무거운 피아노 전주를 지나 소녀의 격정적인 멜로디로 시작된다.

소녀는 부모의 품에서 벗어난 순진한 슈베르트 자신을 상징하고 있다. 사신은 자신을 옭아매고 음악가 아닌 교사로서의 삶을 종용한 아버지를 상징한다는 견해도 있지만, 그의 눈앞에 펼쳐진 냉혹한 현실 세계와 각종 유혹, 가난을 뜻한다는 견해도 있다.

슈베르트는 가출을 감행한 후 시인이자 경제적 후원자였던 프란츠 폰 쇼버와 가깝게 지냈는데, 그의 시에 가사를 부친 가곡 〈음악에 부쳐〉 역시 그들이 함께 살기 시작한 1817년에 쓰였다.

쇼버는 매우 방탕한 청년이었기에, 순진한 시골 청년 슈베르트로 하여금 새로운 세상에 눈뜨게 한다. 그들은 사창가를 끊임없이 들락날락했는데, 결국 슈베르트는 이른 죽음의 원인이 된 매독을 얻고 만다.

1823년 슈베르트는 병원에 입원하고 죽음이 매우 가까이 다가왔다는 직감과 함께 6년 전 작곡한 〈죽음과 소녀〉를 떠올린다. 이듬해 〈죽음과 소녀〉를 토대로 현악사중주 〈죽음과 소녀〉를 완성한다.

슈베르트의 현악사중주 〈죽음과 소녀〉는 1악장 알레그로, 2악장 안단테 콘 모토, 3악장 스케르초, 4악장 프레스토로 구성되어 있다. 이 곡을 완성한 당시 슈베르트가 벗이자 자신의 초상화를 그려준 오스트리아 화가 레오폴트 쿠펠비저에게 보낸 편지에서 죽음의 두려움에 사로잡힌 그의 속마음을 읽어볼 수 있다.

"2개의 현악사중주를 작곡했다네. 나는 세상에서 가장 불행하고도 불쌍한 인간이야. 건강이 회복될 기미가 전혀 보이지 않고 점점 나빠지고 있다네. 가장 빛나던 희망도 사라지고 사랑과 우정으로 가득하던 행복이 가장 큰 고통으로 변하고 있다네."

슈베르트가 남긴 15곡의 현악사중주 중 가장 유명한 작품으로 손꼽히는 〈죽음과 소녀〉는 베토벤의 교향곡 제5번 〈운명〉처럼 강렬한

테마로 시작한다. 죽음, 죽음의 사자, 두려움 등을 형상화하는 이 테마는 30여 분의 연주 시간 동안 끊임없이 등장한다. 행복한 순간에도 사라지지 않는 죽음의 그림자가 드리워져 있어, 불안한 분위기를 지속해가며 슈베르트의 참담한 심정을 그리고 있다.

이 작품은 슈베르트의 피아노 오중주 〈송어〉와 함께 가곡으로 먼저 작곡되었으나, 앙상블 작품으로 더 큰 사랑을 받았다.

욕망에 사로잡힌 화가, 그를 사랑한 소녀

구스타프 클림트, 오스카르 코코슈카와 함께 '빈 표현주의'를 상징하는 화가이자 에로티즘, 욕망 등으로 정의되는 화가 에곤 실레는 28살 나이에 스페인 독감으로 임신한 아내를 먼저 떠나보내고 3일 뒤 같은 병으로 세상을 떠났다. 슈베르트보다도 더 짧은 생을 보낸 실레지만 많은 작품을 남겼다. 300여 점의 유화를 비롯해 2천여 점의 데생과 수채화를 그렸다.

실레는 그림에 천재적인 재능을 보였으나 15살 때 매독과 정신이상으로 전 재산을 불태우고 사망한 아버지와 무뚝뚝한 어머니 사이에서 안정을 얻을 수 없었기에, 여동생에게 근친으로 오해받을 정도의 집착을 보였다. 미술학교에서도 적응하지 못한 실레는 1907년 멘토가 되는 클림트의 지원을 받으며 화풍을 완성해갔다.

'발리'라는 애칭으로 불린 발부르가 노이칠은 1911년, 17살 나이에 클림트의 소개로 실레의 모델이 된다. 그녀가 클림트의 수많은 모델이자 연인 중 하나였다는 설이 있지만 기록이 남아 있지 않다.

잘생긴 21살 예술가 실레와 아름다운 소녀 모델 발리는 사랑에 빠졌고, 서로의 육체를 탐닉하며 동거에 들어간다.

이 시기 실레는 발리를 통해 예술적인 영감을 표출하며 〈발리의 초상〉 〈연인들〉 〈검은 스타킹을 신은 발리〉 등을 남겼다. 1세기가 지난 지금까지도 외설적이라는 평을 받는 실레의 작품들이 당시에 어떻게 비쳤을지 상상이 가능할 것이다.

실레는 발리와 함께 어머니의 고향 크루마우에 정착하고자 했으나, 10대 소녀와 동거하며 마을의 소녀들을 모델로 외설적인 그림을 그려대는 화가를 이해하지 못한 마을 사람들에 의해 쫓겨나고 만다.

빈 근교의 노이렝바흐로 다시 이주하지만, 결국 실레는 미성년자를 유괴하고 유혹한 혐의로 감옥에 끌려간다.

재판 결과가 나올 때까지 한 달 가까이, 발리는 18살 어린 나이였음에도 그의 옥바라지를 하며 실레의 예술적 영감의 결과물들을 지켜내고자 했다.

4년 동안 실레의 곁에서 그가 작업에만 몰두할 수 있도록 헌신을 다한 발리는 실레의 연인이자 보호자, 뮤즈로서 그의 성공에 큰 영향을 끼쳤다.

그러나 1915년, 실레는 스튜디오 근처에 살고 있던 중산층 가정

의 에디트 하름스와 결혼하기로 한다. "나는 결혼할 생각이지만, 좀 더 나은 선택을 하려고 해요. 발리가 아니라."라는 내용의 편지를 평생의 후원자이자 오스트리아 미술 평론가 아르투어 뢰슬러에게 보낸다.

카페에서 발리와 만난 실레는 비록 자신이 다른 여인과 결혼하지만 둘이서만 여행을 가거나 모델로 지내며 연인 관계를 유지할 수 있다는 이야기를 꺼내, 발리가 곁에 머물기를 요구했다. 실연의 아픔을 넘어 자신을 도구로만 바라보는 실레에게 실망한 발리는 그 자리를 박차고 일어나 실레를 떠나버렸다.

모델로서 자신이 요구하는 모든 자세를 기꺼이 해주고 개인적으로 뒷바라지까지 해주던 발리와 달리, 실레가 요구하는 에로틱한 자세를 거부한 아내 에디트는 그의 욕망과 자유를 충족하기에 역부족이었다. 에디트가 실레에게 누드화에만 집착하지 말고 풍경화를 그려보는 게 어떻겠냐고 했던 제안에서 엿볼 수 있다.

제1차 세계대전의 그림자가 유럽을 뒤덮고 있을 때, 소녀에서 여인이 된 21살 발리는 평생의 사랑이라 생각했던 실레에게서 버림받고 간호사의 길을 간다.

그렇게 발리를 떠나 보내며 뮤즈를 잃은 실레는 발리와 자신을 모델로 한 그림 〈남자와 소녀〉를 완성한다. 2년 뒤인 1917년 실레는 발리가 성홍열로 세상을 떠났다는 걸 알고 이 그림의 제목을 〈죽음과 소녀〉로 바꾼다.

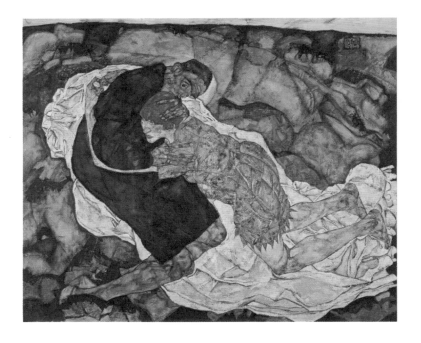

　죽음이 떠나가지 않길 바라듯 매달리고 있는 소녀와 그녀를 감싸 안고 있는 구도로 그려진 〈죽음과 소녀〉는 뮤즈를 죽게 만드는 데 일 조했다는 죄책감도 엿볼 수 있다.

　앙상한 팔로 자신을 옭아매는 듯한 소녀를 밀쳐내려는 오른손과 곁에 두고 싶어 하는 왼손은, 사회적인 인식과 재정적인 이유로 결혼 은 다른 여인과 했지만 발리를 곁에 두고 싶어 했던 실레 자신의 이 기적이면서도 혼란스러운 마음을 묘사하고 있는 것으로 보인다.

　어린 시절부터 죽을 때까지 병과 전쟁으로 죽음의 공포에 시달린

실레는 삶에의 의지를 뒤틀린 욕망과 집착으로 표출했으며, 이러한 감정의 표출은 발리라는 뮤즈를 통해 에로티즘으로 승화되어 손꼽히는 표현주의 화가 실레만의 명화로 완성되었다.

　죽음의 공포, 죄책감 속에서 삶에의 의지를 소녀의 이미지로 그려낸 슈베르트의 〈죽음과 소녀〉, 그리고 실레의 〈죽음과 소녀〉는 꿈을 펼쳐보지 못하고 젊은 나이에 세상을 떠난 두 천재의 후회와 미련을 가득 담고 있다.

'죽음과 소녀'가 주제인 작품들

'죽음과 소녀'는 16세기부터 사랑받은 주제다. 1517년 독일 화가 한스 발둥의 〈죽음과 소녀〉를 비롯해 〈절규〉로 잘 알려진 노르웨이 화가 뭉크의 1894년 판화 〈죽음과 소녀〉, 21세기 미국 화가 니콜 아이젠만의 2009년 작 〈죽음과 소녀〉 등 지금까지도 여전히 미술 작품의 소재로 쓰이고 있다.

슈베르트 가곡 〈죽음과 소녀〉의 가사가 되었던 클라우디우스의 시를 비롯해 칠레 극작가 아리엘 도르프만의 「죽음과 소녀」는 로만 폴란스키 감독의 영화로 제작되었으며, 청소년 작가로 잘 알려진 이경화 작가의 소설 「죽음과 소녀」는 청소년 자살에 관한 이야기를 실레의 그림 〈죽음과 소녀〉와 연결해 풀어내고 있다.

오스트리아의 지휘자 겸 작곡가 말러는 1894년, 슈베르트의 현악사중주 14번 〈죽음과 소녀〉를 현악 오케스트라로 편곡했다. 러시아 작곡가 무소르그스키가 1877년 발표한 연가곡집 《죽음의 노래와 춤》의 두 번째 곡 〈세레나데〉는 러시아의 시인 쿠투조프 백작이 쓴, 죽음의 신이 심장병을 앓는 소녀를 찾아와 유혹하는 내용의 시를 가사로 하고 있다.

부서져가는 몸을 힘겹게 이끌고

미술 작품 프리다 칼로 〈벌새와 가시 목걸이를 한 자화상〉
클래식 음악 자크 오펜바흐 〈자클린의 눈물〉

일자 눈썹과 강렬한 색채의 남미 전통 의상, 과감하다 못해 적나라한 자화상들로 잘 알려진 멕시코 대표 화가 프리다 칼로. 초현실주의 화가이지만 육체의 고통과 제약 속에 사로잡힌 삶을 있는 그대로 그려냈기에 자신의 작품들이 초현실주의에 속하는 걸 부정했다.

그녀는 출생과 생일도 스스로 정하고자 했던 혁명가이자 35번의 수술을 버텨내야 하는 고통의 삶 속에서도 작품으로 희망의 끈을 놓지 않았던 불굴의 의지를 가진 예술가였다.

육체의 고통을 예술로 승화시킨 화가

프리다 칼로는 원래 멕시코인이 아니었다. 칼로의 어머니 마틸다가 그녀를 낳은 직후 병을 얻는 바람에, 칼로는 어머니 대신 멕시코인 유모의 젖을 먹고 자랐다. 칼로가 자신의 정체성을 멕시코로 생각하는 근거가 되었다.

6살 때 소아마비로 오른쪽 다리에 이상이 생기고 골반 기형이 왔음에도 의사가 되겠다는 꿈을 잃지 않은 칼로는 1925년, 18살 나이에 버스를 타고 가던 중 전차가 충돌하는 대형 사고로 평생 하반신 장애를 안고 살아가는 잔인한 운명에 직면한다.

왼쪽 다리는 10곳 넘게 골절되었고 골반, 쇄골, 갈비뼈 등 부러지지 않은 곳이 없었다. 칼로는 척추 수술 7번을 포함 총 35번의 수술로 고통 속에서 삶을 이어가야 했다.

칼로는 143점의 작품을 남겼는데 그중 자화상이 3분의 1이 넘는다. 수술 후유증으로 병상에 누워 자신의 몸에 갇힌 채 특수 제작된 이젤과 거울을 통해서만 육체의 굴레와 내면의 모습을 그림으로 담아냈기 때문이다.

칼로만의 상징적인 작품 세계의 완성은 육체의 고통만큼, 아니 그보다 더 깊은 고통을 줬던 남편이자 예술 동지였던 디에고 리베라에 의해 이뤄졌다.

21살의 나이 차, 그리고 2번의 이혼을 거치며 화려한 여성 편력을

자랑했던 벽화 화가이자 혁명가 디에고와의 결혼을 가족은 물론 주변 모두가 만류했으나, 칼로는 결국 1929년 그와 결혼한다.

디에고는 3번의 유산을 거치며 몸이 망가질 대로 망가져버린 칼로를 두고 다른 여성들과 염문을 뿌리기 시작한다. 그의 여성 편력을 인내하던 칼로는 1935년, 디에고가 처제와 바람을 피웠다는 사실을 알게 된 후 그를 떠난다.

이후 독립적으로 작품 활동을 이어가며 미국 화가 이사무 노구치, 혁명가 트로츠키 부부, 칼로의 사진을 많이 찍은 헝가리 출신의 미국 사진작가 니콜라스 머레이 등과 자유로운 연애를 추구한다.

1940년, 트로츠키가 멕시코 코요아칸 한복판에서 스탈린의 명을 받은 것으로 추정되는 자에게 암살당하는 사건이 일어난다. 이 사건을 계기로 자신을 '혁명의 딸'이라고까지 칭하며 생일마저 멕시코 혁명이 시작된 해인 1910년 7월 7일로 삼을 정도의 열성적인 공산주의자가 된 칼로를 보호하고자 디에고는 칼로에게 재결합을 권한다.

하지만 칼로는 트로츠키의 살인 용의자로 강도 높은 심문을 받으며 쇠약해졌고, 디에고와의 재혼 후에도 멕시코 정부의 감시와 검열이 이어졌다. 지금은 칼로의 명성이 디에고에 비할 수 없이 높지만, 칼로가 활동할 당시 디에고는 멕시코를 대표하는 화가였다. 칼로가 1954년 세상을 떠나기 전 첫 전시회를 열 수 있었던 것도 디에고의 비호 덕분이었다.

"평생 나는 2번의 대형 사고를 겪었는데, 첫 번째는 나를 부서뜨린

전차였고 두 번째는 바로 디에고다. 두 사고 중 디에고가 더 끔찍했다."라고 회고한 칼로의 기록이 남아 있듯, 그녀는 자신의 육체에 갇혀 겪는 고통보다 2번의 이혼과 재결합을 반복했던 디에고와의 애증을 더욱 고통스러워했다.

절망 속에서도 삶을 향한 희망과 의지, 위로를 담고 있는 작품이 있는데, 바로 사진작가 머레이의 청혼을 거절한 직후 그린 〈벌새와 가시 목걸이를 한 자화상〉이다.

자신을 바라보는 사람들을 정면으로 마주한 듯한 눈빛의 칼로의

목에는 가시 목걸이가 가슴까지 박힌 채 그녀를 옥죄고 있다. 검은 벌새는 가시 목걸이에 펜던트처럼 매달려 있고, 칼로의 오른쪽 어깨에 앉아 있는 검은 원숭이는 가시 목걸이를 잡아당겨 가시들이 칼로의 목에 더 깊숙히 박히게 한다. 왼쪽 어깨 뒤에서 검은 고양이가 그녀를 감시하듯 노려보고 있다. 칼로의 뒤에는 푸르른 이파리가 우거지고, 그녀의 머리 위에는 2마리의 잠자리와 나비가 있다.

이 작품의 벌새, 원숭이, 고양이들은 다양하게 해석되고 있다.

가장 작은 새인 벌새는 멕시코에서 사랑에 빠지는 행운의 부적으로 여겨지는데, 죽은 듯 가시 목걸이에 매달려 있는 검은 벌새는 칼로의 끝나버린 사랑 그리고 고통으로 남은 심정을 그리고 있다.

칼로에게 육체적, 정신적 고통을 안기는 가시 목걸이를 잡아당기며 칼로의 고통을 가중시키는 데 집중하고 있는 원숭이는 대체로 디에고로 해석되는 경우가 많으며, 그녀의 삶에서 내려놓을 수 없는 악의 상징으로도 볼 수 있다.

검은 고양이는 그녀를 감시하고 검열하는 멕시코 정부로도, 그녀와의 관계를 진전시키고자 했던 머레이로도, 그녀의 고통을 방관하는 그녀의 운명으로도 해석이 가능하다.

자신의 고통을 담담하게 받아들이는 칼로의 무표정함 뒤에 보이는 푸른 잎사귀와 자유롭게 날고 있는 잠자리들은 평생의 고통이 꺾지 못한 그녀의 자유에의 갈망과 의지를 대변하고 있다.

자신의 육체에 갇혀버린 비운의 삶

천재 첼리스트 자클린 뒤 프레는 1962년, 불과 17살 나이에 BBC 교향악단과 에드워드 엘가의 첼로 협주곡을 협연하며 전 세계적인 신드롬을 불러일으켰다.

'스마일리'라는 별명을 얻을 정도로 수줍은 듯한 미소가 매력적인 뒤 프레는 폭발적인 에너지를 뿜어내는 연주로 관객을 휘어잡았다.

1966년, 21살의 아름다운 천재 첼리스트는 지금도 여전히 활동하고 있는 세계적인 지휘자이자 피아니스트 다니엘 바렌보임과 사랑에 빠져 1년 만에 결혼한다.

뒤 프레는 3살 연상이었던 바렌보임과 함께하며 엄청난 음악적 시너지 효과를 낳았고, 그들이 함께한 드보르자크 협주곡이나 슈베르트의 피아노 5중주 〈숭어〉는 명연주로 회자된다.

화려한 경력을 이어가던 뒤 프레는 어느 날, 근육 이상을 느끼고 통증을 견디지 못해 검사를 받는다. 병명은 다발성 경화증. 대표적인 자가면역질환으로 면역 체계가 건강한 세포와 조직을 공격해 마비와 통증을 유발하는 희귀병이다.

완치가 불가능하거니와 근육을 점차 움직일 수 없게 되어 결국 자신의 몸에 갇힌 채 죽음을 맞는 무서운 질병이다.

자크 오펜바흐 〈자클린의 눈물〉

1971년 진단을 받고 2년 뒤인 1973년, 28살 젊은 나이에 공식적인 연주 활동을 중단하고 은퇴한다. 그리고 14년간 이어진 투병 생활 끝에 42살 나이로 세상을 떠난다.

슈만과 클라라를 이은 세기의 결혼이라 세간에 화제가 되었던 게 무색하게, 뒤 프레의 남편 바렌보임은 그녀가 투병을 이어가는 동안 피아니스트 엘레나 바쉬키로바와 외도하며 뒤 프레에게 이혼까지 요구한다.

뒤 프레는 이혼을 거부했고, 그녀가 사망하기 전에 엘레나와 이미 자녀를 2명이나 둔 바렌보임은 뒤 프레의 장례식에도 나타나지 않았거니와 사망 직후 엘레나와 재혼하며 많은 사람의 눈살을 찌푸리게 했다. 뒤 프레의 묘비에 '다니엘 바렌보임이 사랑했던 아내'라는 묘비명이 써 있기에 더 연민의 마음을 갖게 한다.

일생의 사랑에게 버림받은 그녀를 기리며 〈자클린의 눈물〉이라는 곡을 헌정한 이가 있었으니, 바로 독일의 첼리스트 토마스 미푸네 베르너다.

1986년 첼로 소품을 모은 앨범을 발매한 베르너는 독일 출신의 프랑스 작곡가 자크 오펜바흐의 미발표곡에 '자클린의 눈물'이라는 제목을 붙여 수록하며, 사람들의 기억에서 잊혀 가던 비운의 천재 첼

리스트 뒤 프레의 마음을 음악 속에 녹여냈다.

유대인이었기에 원래 성인 '에베르스트' 대신 바이올리니스트이자 음악 교사였던 아버지가 활동했던 지역명인 '오펜바흐'를 성으로 쓴 자크 오펜바흐는 14살이 된 1833년 프랑스 파리로 이주해 뛰어난 첼리스트로 이름을 알리며 정착한다.

죽을 때까지 오페레타와 희곡 오페라 장르인 오페라 코미크를 작곡하는 데 힘을 쏟은 오펜바흐는 '캉캉'으로 잘 알려진 오페레타 〈지옥의 오르페〉를 비롯해 마지막 오페라 〈호프만의 이야기〉, 오페레타 〈즐거운 파리의 아가씨〉 등을 남겼다.

첼로의 깊은 선율이 비통함을 처절하게 그려내지만 희망을 그려내듯 부드럽고 따뜻한 분위기로 반전되는 오펜바흐의 〈자클린의 눈물〉은 칼로의 〈벌새와 가시 목걸이를 한 자화상〉처럼 자신의 신체에 갇혀버린 절망 속에서도 희망을 꿈꾸는 듯하다.

칼로의 전기 영화 〈프리다〉와 뒤 프레의 전기 영화 〈제시와 재키〉도 크게 흥행했는데, 육체에 갇힌 계기는 다르지만 닮은 인생을 살아간 두 예술가의 고통과 삶을 비교하며 감상하면 소망 속에서 긍정의 힘을 받을 수 있지 않을까 싶다.

프리다 칼로의 마지막 작품

칼로가 47살 나이로 세상을 떠나기 8일 전에 그린 그림은 삶을 칭송하고 생명의 위대함을 수박에 빗댄 〈인생이여 만세〉다. 이 제목은 영국 록밴드 콜드 플레이에게 영감을 줘 곡의 제목으로 차용되기도 했다.

칼로는 멕시코인이 가장 사랑하는 과일이기도 한 수박으로 죽음 앞에서도 갈구하는 삶에의 애착을 표현했다. 그녀가 일기장에 쓴 "이 외출이 행복하기를, 그리고 다시는 돌아오지 않기를."이라는 글귀가 덧없는 인생의 슬픔이 아닌 후회 없는 삶을 살았다는 초연한 마음으로 보이는 것도 이런 작품들이 있기 때문이다.

프리다 칼로, 〈인생이여 만세〉, 1954

오펜바흐 대표작 〈지옥의 오르페〉

오펜바흐가 1858년에 작곡한 2막의 오페레타 〈지옥의 오르페〉는 우리나라에선 일본식으로 '천국과 지옥'으로 불렸으나 지금은 혼용되고 있다. 그리스 로마 신화 속 전설적인 리라 연주자 오르페우스와 아내 에우리디케의 이야기를 토대로 한 코미디 오페라다.

특히 2막에 등장하는 '지옥의 갤럽'은 캉캉 춤으로 유명한 곡으로, 매우 화려하면서도 신난다. 19세기 파리에서 유행한 캉캉은 여러 겹을 층층이 입는 캉캉 치마를 입고 추는데 로트레크를 비롯해 점묘법으로 유명한 조르주 쇠라, 스페인의 인상주의 화가 프란시스코 이투리노, 폴란드 화가 우치에크 웨이스 등의 화가들이 화폭에 담았다. 원을 그리며 추는 2박자의 춤과 음악이 '갤럽'인데 가장 유명한 갤럽이 우리에겐 '캉캉'이라는 이름으로 더 익숙한 '지옥의 갤럽'이다.

생상스는 대표작 〈동물의 사육제〉의 '거북이' 악장에서 오펜바흐의 '지옥의 갤럽' 멜로디를 2배로 느리게 연주하도록 해 거북이의 느린 움직임을 생생하게 묘사했다.

7부

그들은 무엇을 위해 춤을 추는가

마르가리타 테레사를 추억하며

✦

미술 작품 디에고 벨라스케스 〈시녀들〉
클래식 음악 모리스 라벨 〈죽은 왕녀를 위한 파반느〉

16세기 이탈리아에서 유행해 스페인, 프랑스, 영국까지 퍼져나간 느린 2박자의 춤곡 '파반느'의 어원은 이탈리아의 도시 '파두아'다. 파두아가 지역인들에게 '파바'라는 사투리로 불린 것에서 유래했다는 설과 파두아의 스타일이라는 뜻의 '파도바나'에서 유래했다는 설이 존재한다.

엘리자베스 1세도 즐겨 췄다는 파반느는 진중하고 느린 동작 때문에 일반 국민보다 왕가와 귀족들의 무도회에서 애용되었고, 가야르

드 또는 갈리아르드라고 부르는 빠르고 경쾌한 3박자 춤과 이어져 연주되었다.

미뉴에트나 가보트, 파사칼리아 등의 춤을 위한 무곡들처럼 파반느 역시 춤은 쇠퇴해갔고 기악곡의 한 형식으로 자리잡았다. 2박 또는 4박으로 구성된 느린 박자의 파반느 멜로디는 1546년경 탄생해 18세기까지 주요 테마로 다양하게 변주되었다.

스페인의 오르간 연주자이자 작곡가였던 안토니오 데 카베손에 의해 테마와 6개 변주로 구성된 '이탈리아 파반느'가 성행했다. 작곡가가 스페인인이어서일까, 이탈리아 파반느는 영국으로 넘어가며 '스페인 파반느'로 바뀌 불렸고 스페인의 춤과 음악 중 하나가 되었다.

시계 장인이 관현악의 마술사가 된 사연

클로드 드뷔시, 가브리엘 포레 등과 함께 프랑스 인상주의 음악을 이끈 모리스 라벨은 관현악곡 〈볼레로〉로 잘 알려져 있다. 스페인계 어머니의 영향을 많이 받은 그는 〈볼레로〉를 비롯해 〈스페인 광시곡〉, 1909년 작 오페라 〈스페인의 한때〉 등 스페인의 향취가 물씬 풍기는 작품들을 많이 남겼다.

라벨은 동시대에 활동했던 드뷔시처럼 인상주의 음악을 추구했으나 다른 방향성을 제시했다. 드뷔시처럼 빛이나 물, 바람 등의 자연

을 그림 그리듯 표현하려는 의도는 동일했으나, 드뷔시가 전통을 버리고 상상력을 자유롭게 표출하고자 했다면 라벨은 형식과 질서를 확립시켜 치밀하고 계획적인 음악을 만들고자 했다. 오죽하면 러시아 작곡가 이고르 스트라빈스키가 라벨의 피아노 협주곡을 듣고 스위스의 시계 장인 작품처럼 완벽에 가깝다고 극찬했을 정도다.

피아노를 위한 3개의 시 〈밤의 가스파르〉, 관현악곡이자 2대의 피아노를 위한 편곡도 많이 연주되는 〈라 발스〉, 제1차 세계대전 참전의 후유증과 극복의 의지를 담고 있는 피아노를 위한 〈쿠프랭의 무덤〉, 헝가리 전통 음악의 특색이 돋보이는 바이올린과 피아노를 위한 〈치간〉 등의 작품을 통해 라벨의 정교하게 설계된 인상주의 음악을 만끽할 수 있다.

모리스 라벨 〈죽은 왕녀를 위한 파반느〉

라벨에게 처음으로 명성을 안겨준 작품은 1899년 피아노곡으로 발표하고 11년 뒤인 1910년 오케스트라를 위해 편곡한 〈죽은 왕녀를 위한 파반느〉다.

비평가들에게 큰 호평을 받은 이 명곡을 정작 라벨 자신은 못마땅해했다는 사실이 매우 흥미로운데, 라벨의 치밀하고도 복잡한 작곡 스타일에 비해 소박하기 때문일 것으로 짐작해볼 수 있다.

이 작품을 두고 많은 이가 라벨이 스페인 왕녀 마르가리타 테레사 공주의 초상화를 보고 영감을 받아 작곡했을 거라 짐작했다. 그러나 라벨은 옛 스페인 궁전에서 작은 왕녀가 췄을 법한 파반느의 기억일 뿐이라고 답했다. 너무 느리게 연주해 죽은 왕녀를 위한 파반느가 아닌 왕녀를 위한 죽은 파반느를 만들지 말라는 농담 섞인 진담과 함께 말이다.

라벨이 아쉬워한 곡의 형식에서 부족했던 점을 채워 넣어 10년 뒤에 완성한 관현악 버전의 〈죽은 왕녀를 위한 파반느〉는 고풍스러운 스페인 궁정을 우아하면서도 청아하게 그리고 있다. 이 작품으로 라벨이 왜 '스위스의 시계 장인'이자 '관현악의 마술사'로 불리는지 알 수 있다.

서양 미술사상 가장 중요한 작품인 이유

라벨에게 영향을 줬을 마르가리타 테레사 공주의 초상화, 이 작품을 그린 화가는 역대 최고의 초상화 화가로 평가 받는 스페인의 디에고 벨라스케스다.

그는 스페인의 새로운 군주가 된 펠리페 4세의 눈에 들어 1623년부터 죽을 때까지 40년 가까이 궁정화가로 일했다.

벨라스케스는 펠리페 4세의 딸 마르가리타 테레사 공주를 주인공

으로 한 초상화 〈푸른 드레스를 입은 마르가리타 테레사〉를 비롯해 〈갈색과 은색 옷을 입은 스페인의 펠리페 4세〉, 그리고 당시 교황을 그린 〈교황 인노첸시오 10세의 초상화〉 등의 초상화를 남겼다.

1628년, 벨라스케스는 외교관으로 스페인에 온 화가 페테르 파울 루벤스와 친분을 쌓고 그의 권유로 1년간 이탈리아 유학을 다녀온다. 〈우르비노의 비너스〉로 잘 알려져 있으며 르네상스 시대를 연 화가로 평가받는 티치아노 베첼리오와 그의 제자 틴토레토가 중심이 된 베네치아 화풍은 빛과 색의 표현을 극대화했다. 극적인 구도와 색의 연출, 그리고 빛과 어둠의 극명한 대비를 중시하는 이들의 그림은 벨라스케스 이후 세대에게 큰 영향을 줬다.

벨라스케스는 피렌체에 도착해 틴토레토의 〈최후의 만찬〉을 모사했는데, 1년간의 이탈리아 유학 생활 동안 남긴 〈바쿠스의 승리(술에 취한 사람들)〉 〈불카누스의 대장간〉 등의 작품으로 그가 베네치아 화풍에 영향을 받아 빛의 표현을 어떻게 자신의 것으로 만들었는지 짐작해볼 수 있다.

벨라스케스의 수많은 작품 중 모든 이가 인정하는 최고의 명작은 1656년 작 〈시녀들〉이다.

벨라스케스 자신을 포함한 11명의 사람과 개 한 마리가 등장하는 이 그림의 원래 제목은 '펠리페 4세의 가족'이다. 1819년 프라도 미술관으로 옮겨지며 '시녀들'이라는 새로운 제목과 함께 일반 사람들에게 최초로 공개되었다.

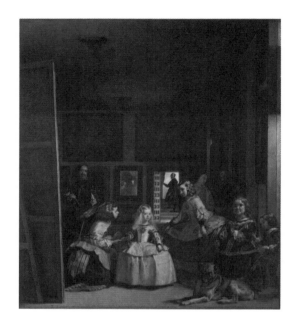

펠리페 4세의 마드리드 왕궁에 위치한 벨라스케스의 아틀리에를 배경으로 한 이 그림의 중심에는, 펠리페 4세의 외동딸인 5살의 어린 마르가리타 왕녀가 서 있다. 그녀의 양옆에서 두 시녀가 시중을 들고 있는데, 이자벨과 마리아다.

마리아는 무릎을 꿇고 왕녀를 달래는 듯한 모습으로 금빛 쟁반을 받치고 있다.

마리아 옆에는 달관한 듯한 표정으로 정면을 응시하는 벨라스케스가 웃음을 자아낸다.

오른쪽에는 두 명의 난쟁이가 있는데, 드러누워 졸고 있는 개에게 발장난을 치는 이탈리아인 니콜라스와 무표정한 얼굴로 정면을 응시하고 있는 독일인 마리 바르볼라다.

마리와 이자벨 뒤에서 왕녀의 유모 마르셀라와 근위병이 대화를 나누고 있다.

열려 있는 문밖에는 마리아나 왕비의 시종 호세가 가던 길을 멈추고 아틀리에를 바라보고 있다.

문 옆에 걸려 있는 거울에 비치는 인물은 펠리페 4세와 마리아나 왕비다.

세계 최초의 삽화 뉴스 잡지 〈더 일러스트레이티드 런던 뉴스〉에서 1985년에 설문조사를 실시했는데, 가장 위대한 그림으로 벨라스케스의 〈시녀들〉이 선정되었다. 명실상부 서양 미술사상 가장 중요한 작품으로 평가받은 것이다.

다양한 해석이 한몫했다고 할 수 있는데, 그림 속에서 벨라스케스가 그리고 있는 초상화의 주인공이 왕과 왕비인지 혹은 마르가리타 왕녀인지부터 의견이 분분하다. 또 이 그림의 주인공이 왕녀인지, 그녀보다 더 많은 빛을 받고 벨라스케스와 함께 정면을 바라보고 있는 난쟁이 마리 바르볼라인지 보는 사람에 따라 달라진다.

벨라스케스가 이 그림에서 시도한 기법은 후대의 화가들, 특히 인상주의 화가들에게 큰 영향을 끼쳤다.

벨라스케스와 라벨의 연결고리

벨라스케스의 〈시녀들〉은 찰나의 순간을 그리고 있다. 마르가리타 공주를 위시한 시녀들, 근위병과 강아지까지 부모님을 방문해 시끌벅적해진 분위기를 마치 사진처럼 그려냈다.

그는 연필로 스케치만 하고 마르기 전에 한 겹의 붓칠로 칠해 그림을 완성하는 '알라 프리마 기법'을 시도했다. 꼼꼼한 밑그림을 바탕으로 여러 번 덧칠한 '유화 기법'으로 완성한 작품들과는 전혀 다른, 생동감 넘치는 그림이 탄생한 것이다. 알라 프리마 기법은 카메라와 사진이 등장하며 정교한 그림이 더 이상 중요하지 않아진 시기에 빛났는데, 바로 인상주의 예술이 부흥하던 시기였다.

벨라스케스의 작풍과 그의 그림들, 특히 〈시녀들〉은 마네, 고야, 드가 등의 화가들에게 많은 영향을 줬다. 이들은 〈시녀들〉을 오마주한 작품들을 많이 남겼는데, 특히 후기 인상파이자 입체파 화가 피카소는 16살 때 처음 마주친 〈시녀들〉에 깊은 영감을 받아 죽을 때까지 〈시녀〉 재창조 작업을 이어갔다. 그 결과 벨라스케스를 향한 존경심과 탐구의 결실인 연작《피카소의 시녀들》을 무려 58점이나 남겼다.

벨라스케스의 〈시녀들〉은 매우 치밀하게 계산된 작품이다. 왕과 왕비의 모습은 직접적이지 않고 거울 속에 비추게 해, 그림 밖에서 보는 이와 동일한 지점에서 그림 속 찰나의 순간을 바라보게 구상했다. 또 벨라스케스가 스스로를 그리고자 필요한 거울이 관람객과 왕

의 부부가 함께 존재하는 지점에 있을 거라는 추측도 불러일으킨다.

이토록 치밀한 계산을 통해 벨라스케스의 아틀리에에 함께 존재하게 되는 것이다. 그림의 공간에서 상상력을 불러일으켜 생겨난 또 하나의 공간이 그림에 입체감을 더한다.

다양한 추측과 해석을 만들어내는 벨라스케스의 치밀함은 라벨의 작풍과 매우 닮았다. 〈시녀들〉의 등장인물들은 정교하게 구성된 라벨의 관현악곡 〈죽은 왕녀를 위한 파반느〉 속 악기들처럼 서로 연결되어 마술 같은 분위기를 연출한다.

소설 『죽은 왕녀를 위한 파반느』에 관하여

박민규 작가의 2009년 장편소설 『죽은 왕녀를 위한 파반느』는 1980년대 서울을 배경으로 정상적인 인간관계가 힘들 정도로 부족한 외모 때문에 고달픈 삶을 살고 있는 여자와 그녀를 사랑했던 남자를 주인공으로 한다.

이 소설의 제목은 라벨의 〈죽은 왕녀를 위한 파반느〉에서 따왔으며, 표지는 벨라스케스의 〈시녀들〉의 한 부분으로 채워져 있다. 반투명한 왕녀와 난쟁이 마리 바르볼라만 정면을 바라보고 서 있다. 작가는 볼품없는 겉모습의 바르볼라를 소설 속 여주인공에 투영했다.

〈시녀들〉의 주인공을 '그녀'로 내세운 이 소설과 함께 라벨의 음악을 감상하면, 작품 훼손 문제 때문에 외부로 대여조차 힘들어진 〈시녀들〉이 있는 스페인 프라도 미술관으로 순간 이동해 그림을 새롭게 해석해볼 수 있을 것이다.

이 그림이 그려진 17세기 마드리드 왕궁의 벨라스케스 아틀리에로 순간 이동해 마르가리타 왕녀와 파반느 춤을 추는 상상에 빠져들지도 모른다.

영혼을 사고파는 이야기

미술 작품 앙리 드 툴루즈 로트레크 〈물랑루즈에서〉
클래식 음악 프란츠 리스트 《메피스토 왈츠》

간절하게 원하는 게 있을 때 "영혼을 판다"라는 말을 하곤 한다. "내 영혼을 팔아서라도 너에게 모든 걸 바치고 싶다"라든지 "악마에게라도 영혼을 팔아 갖고 싶은 사랑" 같이 말이다. 영혼을 파는 것으로 가장 유명한 작품은 독일의 대문호 괴테의 희곡 『파우스트』다.

악마 메피스토펠레스에게 영혼을 팔고 젊음을 얻어 엽기적인 행각을 일삼다가 지옥으로 끌려가는 파우스트의 전설은 괴테뿐만 아니라 오스카 와일드, 토마스 만 등의 작가들에 의해 다양한 작품으로

탄생했다.

헝가리 출신의 오스트리아 서정 시인 니콜라우스 레나우는 1836년, 파우스트의 전설을 토대로 장편 서사시 『파우스트, 하나의 시』를 완성했다. 악마에게 영혼을 팔아 젊음을 되찾고 이내 욕망과 쾌락을 찾아가는 파우스트가 향하는 곳은 빈의 프라터다.

괴테가 『파우스트』를 썼을 당시 프랑스 파리에 물랑루즈가 있다면 오스트리아 빈에는 프라터가 있다는 말이 있을 정도로, 유흥과 퇴폐의 양대산맥이었던 곳이 대관람차의 프라터와 붉은 풍차의 물랑루즈였다.

붉은 풍차 그리고 압생트의 물랑루즈

파리 몽마르트 언덕에 빛나는 붉은 풍차 물랑루즈는 뮤지컬 영화로 친숙하다. 무대에도 올려진 뮤지컬 〈물랑루즈〉의 배경 역시 이 붉은 풍차다. 이곳은 1889년, 에펠탑이 세워진 해에 문을 열었다. 화려한 의상을 입은 무용수들이 캉캉을 추던 카바레 물랑루즈에 많은 이가 유흥과 향락을 즐기고자 모여들었다.

제2차 세계대전 이후 물랑루즈는 에디트 피아프, 이브 몽탕, 빙 크로스비 등 세계적인 가수들을 비롯한 유명인들이 무대에 서며 관광 명소이자 근대 문화의 역사가 되었다. '모던 포스터의 아버지'라 불

린 쥘 세레를 비롯해 세잔, 고갱 등 프랑스 벨 에포크 시대를 이끈 예술가들의 만남이 이뤄진 곳도 바로 이 물랑루즈다.

오스카 와일드가 보헤미안을 상징하는 술이라 칭송했던 초록빛의 압생트는 물랑루즈에 모여든 가난한 예술가들이 즐겨 마신 술이었다. 붉은빛의 매음굴 그림자를 숨기고 화려하게 빛나는 쇼가 펼쳐지는 물랑루즈에서 에메랄드빛의 압생트를 마시던 예술가들의 모습은, 유흥과 쾌락에 자신을 팔아 예술의 혼을 불태우는 불나방과 같았다.

그 중심에 모든 소외 받은 이들을 사랑해 한 사람 한 사람 그려낸 예술가가 있다. 물랑루즈의 화가 앙리 드 툴루즈 로트레크다.

프랑스 남부의 유서 깊은 귀족 집안에서 툴루즈 로트레크 백작의 장남으로 태어난 로트레크는 불과 14살에 사고로 다리를 다쳐 더 이상 키가 크지 않았다.

그러나 140cm가 채 되지 않는 작은 키는 사실 사고 때문이 아니라 유전자 질환인 농축이골증 때문이라고 한다. 평생 지팡이에 의지해 살아야 했는데, 요양하는 동안 그림에 관심을 보여 화가가 되기로 결심한다.

부유한 부모님의 지원으로 1882년 파리로 이주해 드가, 고흐 등과 교류하며 자신만의 화풍을 만들어 갔다. 로트레크는 소외받은 사람들에 관심을 갖는 와중 물랑루즈에 매일같이 드나들었고 곧 그만의 지정석이 생겼다.

"귀족적인 정신을 가졌지만 신체에 결함이 있던 로트레크에게 신

체는 멀쩡하지만 도덕적으로 결핍한 매춘부들이 묘한 동질감을 줬을 것이다." 로트레크와 가깝게 지낸 화가 에두아르 뷔야르가 남긴 말처럼, 로트레크는 물랑루즈의 지정석에 앉아 무대 위에서 캉캉을 추는 댄서들과 그들의 무대 뒤 모습, 서커스 단원과 매춘부, 세탁부의 모습을 드로잉했다. 이렇게 남긴 작품만 5천 점 가까이 된다고 알려져 있다.

로트레크는 물랑루즈 포스터를 비롯해 다양한 포스터를 그렸고 잡지의 풍자 일러스트도 그리며, 상업 미술의 장벽을 깨버린 화가였다. 그러나 그는 매춘과 독한 술을 가까이하며 결핍을 채우려 했고, 결국 34살에 알코올중독으로 인한 정신착란으로 병원에 입원해 2년 뒤인 1901년 세상을 떠난다.

로트레크는 물랑루즈 대표 캉캉 댄서 라 굴뤼의 홍보 포스터 〈물랑루즈: 라 굴뤼〉, 또 다른 캉캉 댄서 제인 아브릴을 그린 〈제인 아브릴〉 등의 작품을 남겼다. 18살 나이였던 1882년에 완성한 〈거울 앞의 자화상〉은 상체만 그린 유일한 자화상이었다.

1893년 침대 위에서 행복하게 눈맞춤하는 두 여성을 그린 《침대》 연작을 비롯해 〈페르난도 서커스의 곡마단장〉 〈빈센트 반 고흐의 초상〉 등이 그의 대표 작품들로 손꼽힌다.

1892년에서 1895년 사이에 그려진 〈물랑루즈에서〉는 1890년 작 〈물랑루즈에서의 춤〉과 헷갈리기 쉽다. 우아한 남녀가 모여 있는 무도회장 중간에서 굴뤼가 붉은 스타킹을 신고 남자 파트너와 신나

게 춤을 추고 있는 그림이 〈물랑루즈에서의 춤〉이다.

이 그림만큼 유명하진 않지만 〈물랑루즈에서〉는 로트레크 자신을 비롯해 물랑루즈의 흥미로운 모습을 담고 있다.

중앙에 옹기종기 모여 대화를 나누는 3명의 남자와 2명의 여자 중 등을 돌리고 앉아 있는 여자가 아브릴이다. 작가 뒤자르댕, 사진작가 폴 세스코, 모리스 기베르, 스페인 무용수 라 마카로나가 앉아 각기 다른 표정을 짓고 있다. 세스코과 마카로나 사이로 로트레크가 사촌 가브리엘 드 세레이란과 함께 서 있다. 뒤쪽에선 뒤돌아 서 있는 여자와 굴뤼가 이야기를 나누고 있다.

〈물랑루즈에서〉에서 가장 눈길을 끄는 인물은 오른쪽에 심령사진처럼 독특한 조명의 색감으로 정면을 바라보는 여자다. 그녀는 영국의 댄서 메이 밀턴이다.

테이블 앞에 앉아 있는 여자가 아브릴이 아니고 뒤에서 굴뤼와 대화를 나누는 여자가 아브릴이라는 주장도 있는데, 둘 다 등을 돌리고 있기 때문에 정확히 알 순 없다.

테이블 위의 빈 술병과 화려한 의상이 아닌 일상복을 입은 댄서들을 봤을 때, 화려한 쇼가 끝나고 남은 이들이 예술과 삶을 주제로 대화를 나누고 있다고 추측할 수 있다. 그들이 나누는 대화 중에 영혼을 사고파는 이야기가 있지 않았을까?

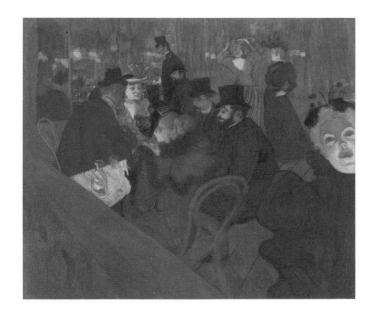

앙리 드 툴루즈 로트레크, 〈물랭루즈에서〉, 1892~1895

피아노의 파가니니가 되든지 미치광이가 되겠다

'피아노의 왕'을 비롯해 '피아노의 신'이라 불렸고, 대표적인 표제 음악인 교향시를 탄생시켜 '교향시의 창시자'라고도 불린 프란츠 리스트는 살아생전 큰 인기를 끌었다. 헝가리 출신의 리스트는 카를 체르니와 안토리오 살리에리, 루트비히 폰 베토벤 등에게 가르침을 받은 후 파리로 넘어가 니콜로 파가니니와 운명적인 만남을 갖는다.

1832년 '악마의 바이올리니스트'라고 불리며 승승장구하던 파가

니니가 연 음악회에서 그의 신들린 바이올린 연주를 본 리스트는 큰 충격에 빠진다. 리스트는 '피아노의 파가니니'라 불리겠다고 결심을 세운다.

리스트가 파가니니의 카프리스 24곡을 피아노 독주를 위해 편곡한 《파가니니 주제에 의한 대연습곡》6곡이나 〈라 캄파넬라〉는 난이도가 너무 높아 많은 피아니스트가 애를 먹는다. 리스트는 클라라 슈만과 함께 음악회에서 암보로 연주한 최초의 피아니스트 중 한 명이기도 하다.

이러한 이유로 지금까지도 피아니스트들의 원망을 듣는 리스트는, 자신의 얼굴이 정면보다 측면이 더 낫다는 이유만으로 피아노를 옆으로 돌려 관객들이 자신의 옆모습을 바라보도록 하고 연주했다. 재밌게도 리스트로부터 시작된 풍습은 지금까지도 이어져 피아니스트들은 대개 관객들에게 옆모습만 보이며 연주하고 있다.

'악마의 피아니스트'가 되고 싶었던 리스트는 레나우의 서사시 『파우스트, 하나의 시』에서 영감을 받아 1849년부터 11년간 작곡에 매달려 4곡으로 구성된 피아노 독주곡을 완성한다.

바로 《메피스토 왈츠》다.

프란츠 리스트 《메피스토 왈츠》

리스트는 파우스트를 주제로 3개의 작품을 작곡했는데, 괴테의 『파우스트』를 주제로 한 〈파우스트 교향곡〉을 제외한 나머지 두 작품이 레나우의 서사시 『파우스트, 하나의 시』를 주제로 한다.

그중 첫 번째 곡이 1861년 작 관현악곡 〈레나우의 파우스트에 의한 두 개의 에피소드〉다. 경건하기까지 한 행렬의 모습과 홀로 남아 눈물을 흘리는 파우스트의 모습이 묘사된 1악장 '밤의 행렬'과 흥겨운 분위기의 2악장 '마을 선술집에서의 춤'이 인상적이다. 특히 2악장은 레나우의 서사시를 주제로 한 두 번째 작품 《메피스토 왈츠》에도 편곡되었다.

4개의 곡으로 구성된 《메피스토 왈츠》 중 2번은 오케스트라를 위해 작곡한 후에 피아노 독주로 편곡해 프랑스 작곡가 생상스에게 헌정했다.

3번은 뛰어난 작품성을 자랑하는 작품으로 긴장감이 멈추지 않고 이어진다. 4번은 리스트가 미처 완성하지 못하고 사망하는 바람에 미완성이다.

《메피스토 왈츠》 중 가장 유명하고 많이 연주되는 곡은 1번 〈마을 선술집에서의 춤〉이다. 오케스트라를 위한 〈레나우의 파우스트에 의한 두 개의 에피소드〉 중 2악장을 피아노 독주로 편곡된 곡이 《메피스토 왈츠》 1번이다.

메피스토펠레스와 함께 어느 마을의 선술집에서 진행되고 있던 결혼식 피로연에 참석한 파우스트의 이야기를 담고 있는 이 곡은 세

파트로 나뉜다.

선술집에서 피로연을 즐기는 사람들, 파우스트의 검은 눈이 아름다운 소녀에게 구애하는 장면, 그리고 메피스토펠레스가 아름다운 음색의 바이올린을 연주하는 장면이다.

그로테스크한 분위기와 유혹적인 멜로디가 인상적으로, 오케스트라와 피아노 독주를 비교하며 들으면 매력이 배가된다.

물랑루즈에 모인 예술가들이 리스트의 매혹적인 왈츠를 들었다면 어땠을까?

리스트와 그의 《메피스토 왈츠》를 압생트 한 잔과 함께 찬송했을 수도, 그저 그의 작품을 배경 음악 삼아 그들만의 이야기를 이어갔을 수도 있다.

쾌락과 화려함의 시궁창조차 예술로 그린 로트레크는 자신의 지정석 옆에 파우스트와 메피스토펠레스만을 위한 자리를 만들어 예술과 삶을 주제로 토론하자고 권했을지도 모른다.

물랑루즈에서의 로트레크를 상상하며 리스트의 손끝으로 완성한 《메피스토 왈츠》를 감상해보자.

파우스트가 주제인 음악들

클래식 음악에서 파우스트는 굉장히 매력적인 주제다. 특히 괴테의 희곡 『파우스트』는 음악극으로도 손색없는 각본이었기에 여러 작곡가가 오페라와 오라토리오를 작곡했다. 대표적으로 슈만의 오라토리오 《괴테의 파우스트로부터의 장면》, 샤를 구노의 오페라 〈파우스트〉, 엑토르 베를리오즈의 오페라 〈파우스트의 겁벌〉이 있다. 이 외에도 파블로 데 사라사테의 〈파우스트 환상곡〉, 구스타프 말러의 교향곡 제8번 〈천인〉 중 2부의 일부가 파우스트를 주제로 하고 있다.

파우스트가 주제인 명화들

〈민중을 이끄는 자유의 여신〉으로 잘 알려진 프랑스 낭만주의 화가 들라크루아는 괴테의 『파우스트』 삽화를 20장 정도 그렸다. 네덜란드를 대표하는 빛의 화가 렘브란트 반 레인은 동판화 〈서재의 파우스트〉를 남겼으며, 괴테의 요청으로 좌우가 뒤집힌 채 인쇄되어 책의 삽화로 쓰였다. 독일의 화가 모리츠 레츠쉬가 1831년에 그린 〈체스 플레이어들〉을 보면 메피스토펠레스와 파우스트 박사가 심각한 표정으로 체스를 두고 있다. 그들 가운데에서 천사가 파우스트를 측은한 표정으로 쳐다보고 있는 모습이 인상적이다.

렘브란트 반 레인, 〈서재의 파우스트〉, 1652

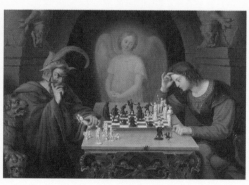

모리츠 레츠쉬, 〈체스플레이어들〉, 1831

발레리나를 사랑한 예술가들

✦

미술 작품 에드가 드가 〈별, 무대 위의 무희〉
클래식 음악 아돌프 아당 〈지젤〉

인간이 몸으로 표현할 수 있는 가장 아름다운 선을 그린 무용 예술 '발레'는 유럽의 궁정과 귀족 사회의 사교를 위해 향유되었다. 이후 중세 시대의 금욕적인 분위기에서 주춤했던 발레는 연극 중간에 상연되던 짧은 무언극 형태로 명맥을 이어갔다.

음악에 맞춰 몸을 움직이고 춤을 추는 건 인간의 본성이기에 암흑기에서도 살아남아 르네상스의 바람과 함께 부흥기를 맞았다. 다채롭고 우아한 조화를 보여주는 이탈리아의 무용은 프랑스 궁정에 전

파괴되었고, 자신 역시 뛰어난 발레리노였던 루이 14세가 국립음악무용학교를 세우며 프랑스는 발레와 오페라의 중심으로 우뚝 섰다.

이때 이 학교의 원장이 된 음악가가 이탈리아에서 프랑스로 넘어와 〈밤의 발레〉를 작곡한 장 밥티스트 륄리다. 프랑스 오페라의 창시자이기도 한 륄리는 루이 14세에게 〈밤의 발레〉의 주인공인 태양의 왕 아폴로 역할을 맡겼고, 루이 14세는 이 역할로 '태양왕'이라는 별명을 얻는다.

루이 14세와 그의 국립음악무용학교에 자극받은 러시아의 표트르 대제는 프랑스의 유명 무용가들을 불러 발레를 고안하고 전파한다. 이후 예카테리나 2세 때 국가적인 지원을 받으며 성장해 그 유명한 '볼쇼이 발레단'으로까지 이어진다.

음악과 줄거리가 있는 대본, 무대미술, 연출이 어우러진 종합예술인 발레의 대명사이자 발레 음악이 가야 할 길을 제시한 작곡가가 있다. 바로 아돌프 아당이다.

거룩한 밤을 사랑한 발레의 거장

파리 음악원 교수 아버지를 둬 어렵지 않게 음악의 길로 들어선 아당은 〈해적〉〈파우스트〉 등 16개의 발레 음악과 〈투우사〉〈만약 내가 왕이라면〉을 포함한 39개의 오페라를 작곡했다. 전 세계 사람들

이 사랑하는 캐롤 〈거룩한 밤〉 역시 그가 작곡했는데, 이 곡은 라디오 전파를 탄 최초의 곡으로 기록되어 있다.

아당은 사람의 감성과 민족주의, 생각의 표현을 중시한 낭만 음악을 중심으로 한 발레 음악의 새로운 지평을 열었다고 평가된다.

모든 발레리나의 꿈의 배역 '지젤'이 탄생한 데 아당의 역할이 매우 컸다. 그는 단순한 무곡들로 이뤄진 배경 음악 개념의 발레 음악들과 다른 시도를 했다. 지젤을 비롯한 주요 역할들을 상징하는 선율을 만들어 사용하거나, 이야기의 진행에 따라 음악의 변화를 강렬하게 주는 게 대표적이다. 이런 시도는 차이코프스키 등의 후대 작곡가들에 의해 발레 음악이 높은 경지까지 오르는 데 큰 영향을 줬다.

아돌프 아당 〈지젤〉

'지젤 또는 윌리들'을 원제로 하는 〈지젤〉은 독일의 전설을 소재로 했다. 독일의 시인 하인리히 하이네의 시에서 윌리의 독일어식 이름인 '빌리'들에 관한 구절을 읽은 극작가 장 폴 고티에가 대본을 완성했다.

귀족 청년 알베르는 춤을 사랑하는 마을 아가씨 지젤과 사랑에 빠진다. 신분을 숨긴 알베르는 어린 시절부터 지젤을 짝사랑한 마을 청년 일라리옹에게 정체를 들킨다. 알베르에겐 약혼녀 바틸드 공주가

있었는데, 일라리옹이 이 사실을 마을 사람 모두에게 알린다. 심장이 약했던 지젤은 충격으로 쓰러졌고 깨어나지 못한다.

춤을 사랑하는 아가씨가 결혼 전에 죽으면 춤의 요정 '윌리'가 된다는 중세 독일의 전설처럼 지젤은 윌리가 되어 구천을 떠돈다. 이 사실을 모르는 일라리옹은 죄책감에 지젤의 무덤을 찾고, 윌리들에게 홀려 호수에 빠져 죽는다.

알베르 역시 지젤에게 사죄하고자 그녀의 무덤을 찾는다. 지젤은 윌리들의 여왕에게서 알베르를 유혹해 지쳐 숨을 쉬지 못할 때까지 춤을 추게 만들라는 명을 받는다. 하지만 그녀는 사랑하는 사람을 저버릴 수 없어 그를 윌리들에게서 보호하려 애쓴다.

교회의 새벽종이 울리자 윌리들은 하나둘 사라지고, 지젤 역시 무덤으로 끌려가며 알베르에게 영원한 작별을 고한다. 간신히 죽음을 면한 알베르지만 끝나지 않을 고독과 죄책감 속에서 절망한다.

지젤에 홀린 발레리나의 화가

인상주의 운동의 선봉장으로 손꼽히는 화가 에드가 드가는 아이러니하게도 야외의 빛을 받는 풍경에 전혀 관심이 없었다. 그는 사람들이 생활하는 일상의 순간을 캐치한 듯하지만 사실 자신만의 색채와 움직임의 묘사에 집중했다. 1,200점에 가까운 작품 중 절반 이상이

발레 무용수일 정도로, 그는 인간의 몸과 몸을 사용하는 아름다운 표현 예술에 몰입했다.

유복한 집안에서 태어난 드가는 삼촌과 불륜 관계였던 어머니를 묵인한 아버지를 이해할 수 없었다. 13살 나이에 어머니가 죽고 충격으로 아버지마저 무너져 내리며 가세마저 급격히 기울자, 드가의 상처는 치유할 수 없을 정도로 곪아버린다.

드가는 파리 오페라 극장의 단골이 되어 오케스트라 연주자들을 그리는 데 몰두한다. 〈오페라 오케스트라〉〈오케스트라 음악가〉〈오케스트라의 음악가, 데지레 디오의 초상〉 등의 작품을 남겼다. 또 가까워진 발레리나들의 일상 모습까지 그린 〈발레 수업〉〈목욕통〉〈무대 위의 발레 무용수들〉〈초록 옷을 입은 무용수들〉 등을 통해 '발레리나의 화가'라고 불렸다.

재밌는 점은 오케스트라의 악기 연주자들을 사실적으로 그린 드가가 발레리나들을 묘사한 방법이다. 같은 그림 속에서도 발레리나들은 얼굴이 잘려 등장하지 않거나 기괴한 표정으로 일그러져 있다.

어머니한테 받은 상처로 평생 여성에게 냉소적인 거리를 뒀던 드가에게 발레리나는 마치 윌리처럼 매혹적이지만 두려운 존재였다는 걸 보여준다.

사랑하는 이에게 약혼녀가 있을 거라고는 상상도 하지 못한 채 사랑의 춤을 추고 있는 지젤로 분한 드가의 〈별, 무대 위의 무희〉 속 발레리나는 행복에 가득 차 있다. 우아한 손놀림과 따뜻한 파스텔로 그

려진 발레리나의 화려한 의상과 역동적인 솔로 안무가 눈앞에서 펼쳐진다.

1878년 출품되어 호평을 받은 이 작품의 무대 뒤에는 당시 발레 세계의 어두운 이면을 여과 없이 보여진다. 당시 발레 공연의 주된 관객이었던 부유한 귀족들이나 후원자들은 공연이 끝난 후 가난한 하층민의 자녀였던 여성 무용수들을 만날 수 있었다.

어린 무용수들을 취하려 무대 위를 서성이는 멀쑥한 신사들을 비판하고 가족을 부양하고자 어쩔 수 없이 받아들이는 소녀들을 안타깝게 여긴 드가는, 사회 비판의 의미로 명암이 동시에 등장하는 작품들을 그렸다. 〈별, 무대 위의 무희〉〈무대에 등장하는 두 무용수〉, 동명의 세 작품인 〈무대 위에서의 발레 리허설〉 등이 대표적이다.

드가가 무용수들을 연민의 눈으로 아름답게만 그린 건 아니다. 뿌리 깊게 박혀 있던 여성 혐오는 〈꽃다발을 들고 무대 위에서 인사하는 무희〉〈카페-콩세르에서: 개의 노래〉 등의 작품 속에서 귀신처럼 일그러지고 괴기한 표정을 한 여자들의 표정으로 드러난다.

드가는 무용수란 아름다운 옷이나 움직임을 생동감 있게 표현하는 구실에 지나지 않는다는 말을 남겼다. 그의 눈에 비친 화려하지만 고달픈 삶을 사는 발레리나들은 죽음의 요정이 되어 광란의 춤을 추는 지젤과 윌리였을지도 모른다.

사랑받는 발레 음악

아당 외에도 프랑스에선 레오 들리브의 희극 발레 〈코펠리아〉, 쥘 마스네의 발레 〈르 시드〉 등이 사랑받았다.

한편 발레로 가장 유명한 작곡가와 작품은 러시아 작곡가 차이코프스키와 그의 발레 〈백조의 호수〉 〈호두까기 인형〉 〈잠자는 숲속의 미녀〉일 것이다.

우아한 흰색의 튜튜를 입고 백조처럼 우아하게 춤을 추는 발레리나들의 모습만큼 우아하고 아름다운 〈백조의 호수〉의 정경. 크리스마스에 절대 빠지지 않는 발레 〈호두까기 인형〉과 그 발레곡인 〈꽃의 왈츠〉 〈트레팍〉 〈설탕요정의 춤〉 등이 마음을 풍요롭게 한다.

이 외에도 프로코피예프의 〈로미오와 줄리엣〉, 스트라빈스키의 〈불새〉 〈봄의 제전〉 등의 작품들이 있다.

드가의 그림을 찢어버린 마네

여성 혐오가 심해 평생 독신으로 산 드가는 동일한 이유로 동료 예술가들과 문제를 일으키곤 했다. 미국 출신 화가 메리 카사트는 드가에게서 판화와 데생의 노하우를 배웠다. 서로 호감도 있고 다른 인상주의 화가들과 달리 야외 풍경에는 전혀 관심이 없다는 공통점이 둘을 가깝게 했다. 하지만 드가가 그의 그림 속 대상들에 애정이 없다는 걸 느낀 카사트. 그녀는 모성애를 중심으로 따뜻한 그림을 추구하던 자신과 그가 너무 다르다는 걸 깨닫는다.

특히 드가가 1878년경 완성한 〈카드를 쥐고 있는 카사트양의 초상〉을 본 그녀는 "나를 이렇게까지 혐오스럽게 그려놓은 사실을 견딜 수 없다. 우리 가족이 이 초상화를 보지 않길 바랄 뿐이다."라고 말했다. 그렇게 카사트와 드가는 점점 멀어졌다.

드가와 평생 친구로 지낸 마네 역시 드가의 여성 혐오가 그림에 드러난 사건으

로 그와 멀어졌다. 평소 음악을 사랑한 드가는 마네의 초대로 마네의 아내 쉬잔의 피아노 연주를 감상하곤 했다.

1868년 어느 날, 평소처럼 쉬잔의 연주를 감상한 드가는 감사의 의미로 마네가 쇼파에 기대 아내의 피아노 연주를 감상하는 모습을 그린 〈마네와 마네 부인의 초상〉을 선물한다.

마네는 드가의 그림을 보고 깜짝 놀란다. 아내의 얼굴이 너무 추해 누군가에게 보여주기 부끄러울 정도였다. 분노한 마네는 드가의 그림에서 아내의 얼굴 부분을 칼로 찢어버린다. 이 사실을 안 드가는 답례로 받았던 정물화를 돌려보내며 절연을 선언한다. 두 화가가 화해하기까지는 꽤 오랜 시간이 걸렸다.

왁자지껄한 파티를 즐기는 한때

✦

미술 작품 오귀스트 르누아르 〈물랑 드 라 갈레트의 무도회〉
클래식 음악 카를 마리아 폰 베버 〈무도에의 권유〉

따사로운 햇볕이 내리쬐는 어느 일요일, 파리 몽마르트 언덕의 야외 무도회장에 일련의 무리가 모여 흥겨운 시간을 보내고 있다. 아름다운 드레스를 입고 한껏 치장한 숙녀들과 그녀들을 즐겁게 하고자 춤을 청하고 음료를 권하는 신사들에게서 즐거움이 흘러나온다.

한 젊은 신사가 옆자리의 아름다운 줄무늬 드레스를 입은 숙녀에게 춤을 청한다. 숙녀는 수줍은 듯 공손하게 사과하지만 얼굴이 붉어지는 건 숨길 수 없다. 그녀의 언니로 보이는 군청색 드레스의 숙녀가

그녀를 감싸고 용기를 불어넣는다. 신사는 다시 한번 춤을 청하고 둘은 다음 곡에 함께 플로어로 나가기로 약속한 뒤 담소를 나눈다.

인상주의를 대표하는 화가 오귀스트 르누아르는 유쾌한 야외 무도회의 한 장면을 포착해 〈물랑 드 라 갈레트의 무도회〉를 그렸다.

표제음악의 싹을 틔운 작곡가 카를 마리아 폰 베버의 대표작 〈무도에의 권유〉가 흘러나오는 듯 생동감이 넘친다.

아름다운 여성을 우아하고 화사한 색채로

르누아르는 따뜻한 빛을 받은 짙고 강렬한 색채와 자연스러운 사람들의 구성, 특히 아름다운 여성들의 초상을 많이 남겼다. 그는 초기 인상주의를 상징하는 화가로, 〈두 자매〉〈피아노 앞에 앉은 소녀들〉〈책 읽는 소녀〉〈파리지엔느〉 등과 아름다운 여성의 누드화를 통해 여성의 아름다움을 예찬하며 우아하고 화사하게 표현했다.

모든 그림은 아름답고 누구나 좋아할 수 있어야 한다는 주장을 화폭에 담아낸 르누아르지만, 자신의 자화상만은 어두운 색감에 둘러싸여 있다. 관절염으로 온몸에 마비가 오는 고통을 참아가며 아름다움을 영원히 남기고자 애쓴 르누아르 자신을 거무칙칙한 색감으로 묘사한 것이다.

인간의 삶과 행복을 추구한 르누아르는 무도회나 소풍, 뱃놀이 등

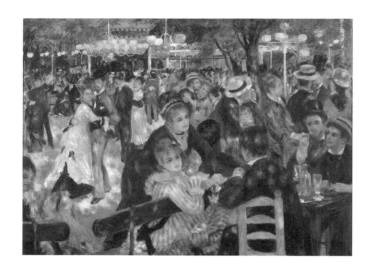

의 여가 모습을 그린 작품도 많이 남겼다.

〈레스토랑 푸르네즈에서의 점심 식사〉〈뱃놀이 일행의 오찬〉〈퐁 뇌프〉〈그네〉 등 일상을 그린 작품들과 〈부지발의 무도회〉〈도시의 무도회〉〈시골의 무도회〉 등 무도회장의 풍경을 그린 작품들은 당대 사회 분위기와 패션을 짐작할 수 있는 소중한 역사 자료이기도 하다.

19세기 파리의 일상을 화사하게 담아낸 르누아르 화풍의 정점을 장식하는 걸작은 1876년 작 〈물랑 드 라 갈레트의 무도회〉다. 화창한 주말 오후 몽마르트 언덕 위의 무도회장을 가득 채운 젊은 파리지앵들의 이 순간은 생동감이 넘친다. 오랜 시간이 지난 지금도 고급 식당으로 정평이 나 있는 '물랑 드 라 갈레트'에 매일같이 찾아가 스

케치하며 연구한 르누아르의 열정이 고스란히 담겨 있다.

르누아르는 물감을 팔레트에서 섞지 않고 캔버스에 곧장 섞어 번지듯 칠해 눈앞의 모습을 빠르게 그렸다. 정밀한 묘사를 배제하고 빛과 그림자의 대비로 사람들의 옷이나 사물들의 인상을 부드럽게 강조한 표현은, 무도회장의 분위기를 더욱 자연스럽고 풍성하게 만든다.

함께 어울려 춤추고 술 한잔하며 여유로운 주말의 청춘을 즐기는 활기찬 파티의 한때를 포착한 〈물랑 드 라 갈레트의 무도회〉에서 흘러나오는 음악은 분명 밝은 왈츠일 것이다.

아름다운 드레스를 차려입은 숙녀들은 신사들이 청하는 '무도에의 권유'를 기다리고 있을지 모른다.

표제음악의 씨를 뿌린 독일 낭만파의 시초

독일 초기 낭만주의 작곡가 카를 마리아 폰 베버는 극단 음악감독이었던 아버지에게서 음악을 배웠다. 미하엘 하이든에게 작곡을 배운 베버는 모차르트의 아내 콘스탄체와 친척 관계이기도 하다.

당시 베버는 베토벤과 친구이자 라이벌 관계로 자주 언급되기도 했다. 이 둘은 서로의 음악을 존중하고 교류를 이어갔지만, 추구하는 바가 달라 서로를 향한 비난을 멈추지 않았던 매우 재밌는 관계였다.

어린 시절부터 이곳저곳 전전하며 자유로운 낭만주의자의 삶을 산

베버는 평범한 청중을 위한 오페라와 혁신적인 기악곡을 작곡했다.

인간의 고귀한 내면을 웅장하게 그리고자 한 베토벤에게 베버의 작품들은 한없이 가볍게 느껴졌을 것이다. 물론 베버의 눈에도 귀족들의 기호에 맞춘 베토벤의 작품들이 자신과 결이 너무 다르게 보였다. 그는 이런 말을 남기기도 했다.

"나와 베토벤은 서로 의견이 맞을 이유가 전혀 없을 정도로 다르다. 베토벤의 믿을 수 없을 정도로 뛰어난 재능은 그에게 생기를 불어넣어주지만, 사상에 큰 혼돈을 수반하고 있다. 나와 같은 성품으로는 베토벤의 천재성을 즐기기가 쉽지 않다."

베버는 혁신적인 작품도 많이 작곡했는데, 일례로 단악장으로 구성된 협주곡 형식인 '협주적 소품'을 개척했다.

1816년 드레스덴 궁정악장으로 임명된 베버는 소프라노 카롤리네 브란트와 사랑에 빠져 이듬해 결혼한다.

안정된 삶에 안착한 후 독일어로 부르는 민속 오페라 〈징슈필〉 작곡에 열을 올린다. 아내의 내조와 함께 작곡한 가극 〈마탄의 사수〉는 큰 성공을 거둔다. 영국 런던에서 의뢰를 받고 무리한 여행길에 오른 베버가 혼신의 힘을 다해 작곡한 마지막 오페라 〈오베론〉 역시 큰 성공을 거둔다.

하지만 영국의 안개 짙은 날씨 속에서 깊어진 병으로 39살 전도유망한 작곡가는 사랑하는 아내 곁으로 영영 돌아가지 못했다.

결혼 2년 차의 베버는 사랑하는 아내를 위해 피아노 독주곡 〈무도에의 권유〉를 작곡한다. 그는 뛰어난 피아노 실력으로 연주하며 묘사를 덧붙였다. "한 무도회장에서 신사가 숙녀에게 춤을 신청한다. 숙녀는 수줍은 마음에 거절한다. 신사는 다시 한번 용기를 내어 청하고 드디어 승낙을 얻는다. 두 사람은 조용히 대화를 나눈 후 화려한 춤곡과 함께 춤을 춘다. 춤이 끝난 후 신사는 감사의 인사를 전하고 숙녀는 화답한 후 둘은 퇴장한다." 이 묘사는 훗날 이 작품이 '표제음악의 정의'로 불리는 계기가 된다.

지금은 원곡 피아노 독주보다 베를리오즈가 편곡한 관현악곡으로 더 많은 사랑을 받고 있는 〈무도에의 권유〉는 물랑 르 라 갈레트 파티에 온 젊은 파리지앵들의 설레는 마음을 봄날의 화사한 햇빛 같이 빛내준다.

부끄러운 마음을 숨기지 못하는 숙녀에게 친절한 신사와의 춤을 권하던 군청색 드레스의 숙녀가 눈빛을 보내는 곳은 오른쪽 테이블 끝에서 자신을 바라보는 신사다. 〈무도에의 권유〉 속 왈츠가 끝나고 자리로 돌아온 두 남녀가 담소를 나누는 와중에 곡은 조용히 끝난다. 이어지는 춤의 주인공은 군청색 드레스의 숙녀일 것이다. 어떤 춤을 함께 출지 궁금하다. 흥겨운 물랑 드 라 갈레트의 무도회장이다.

베를리오즈의 〈무도에의 권유〉

19세기 프랑스 낭만주의 작곡가 베를리오즈는 천재적인 관현악 기법으로 작곡한 〈환상 교향곡〉〈로마의 사육제〉 등으로 표제음악과 오케스트라 발전에 크게 기여했다. 첫 오페라 〈벤베투노 첼리니〉가 실패로 돌아가고 슬럼프에 빠져 있던 1841년, 베버의 〈무도에의 권유〉를 오케스트라로 편곡했다.

춤을 권하는 신사를 첼로의 음색으로 표현했다. 첼로 솔로로 시작하는 이 곡은 클라리넷, 오보에 등의 목관악기로 숙녀의 정중한 거절과 부끄러운 속내를 다이내믹하게 그린다. 현악기의 아름다운 멜로디로 시작되는 왈츠 덕분에 설레는 두 남녀의 춤이 부드럽게 흐른다. 잠시 숨이 찬 듯 단조의 멜로디가 흘러나오지만, 이내 더욱 밝고 화려해진 왈츠가 클라이맥스를 향해 현란하게 달려간다. 춤이 끝나고 잠시 정적이 흐른 후 첼로와 클라리넷이 서로의 춤에 감사를 나누듯 멜로디를 조용히 주고받는다.

우아한 끝맺음을 모르는 관객이 화려한 왈츠가 끝나면 환호의 박수를 치는 경우가 종종 있다. 베버의 의도를 노련하게 집어낸 베를리오즈가 빚은 세련되고도 유쾌한 편곡이다.

무도회를 화려하게 장식한 왈츠

3박자의 경쾌한 춤곡 '왈츠'는 18세기경부터 오스트리아와 독일 남부 바이에른 지역에서 유행하기 시작했다. 대표적인 왈츠 작곡가는 요한 슈트라우스 부자다. 〈안넨 폴카〉〈황제 왈츠〉〈비엔나 카니발 왈츠〉 등으로 빈풍 왈츠의 토대를 쌓은 요한 슈트라우스 1세는 '왈츠의 아버지'로 불린다.

아버지의 명성을 훌쩍 뛰어넘어 '왈츠의 왕'으로 불린 요한 슈트라우스 2세는 오페레타 〈박쥐〉를 비롯해 〈아름답고 푸른 도나우〉〈빈의 숲 이야기〉〈남국의 장미〉〈피치카토 폴카〉 등 500곡이 넘는 작품을 남겼다.

옛사람의 삶을 담은 그림과 음악

미술 작품 김홍도 《단원 풍속도첩》
클래식 음악 벨라 바르톡 《루마니아 춤곡》

나라마다 역사를 따라 생성된 고유의 전통과 독창적인 삶의 방식이 있다. 구전된 전설, 벽화나 그림, 민요나 전통 음악으로 당시의 모습을 짐작해볼 수 있다. 조선 시대를 대표하는 화가 김홍도의 그림에서 우리 조상의 모습을 엿볼 수 있다. 한편 헝가리의 대표적인 작곡가 벨라 바르톡의 민족주의 작품들로 당시 농민의 삶을 엿볼 수 있다. 김홍도의 《단원 풍속도첩》과 벨라 바르톡의 《루마니아 춤곡》은 결이 닮아 있다.

정조의 사랑을 받은 조선 최고의 풍속 화가

조선 시대에 화가의 아들은 도화서에 들어가 화원을 준비하고 장군의 아들은 무과 시험을 준비하는 게 당연했다.

단원 김홍도는 대대로 장군과 수문장 등 무관을 배출한 안산의 중인 집안에서 태어났다.

어린 김홍도는 집안의 가업에 따라 무과 시험을 준비하는 것보다 대대로 유능한 화원을 많이 배출한 외가에 드나드는 걸 즐겼다. 그러다 외조부와 친분이 있던 예조판서 강세황의 눈에 띈다. 뛰어난 서예가이자 화가였던 강세황은 김홍도의 재능을 한눈에 알아보고 그에게 그림을 가르친다.

조선 최고의 화원으로 성장한 김홍도는 영조와 왕세손 이산의 초상화를 그리며 승승장구한다. 영조에 이어 왕이 된 정조는 벨라스케스에게만 자신의 초상화를 맡긴 스페인의 펠리페 4세처럼 김홍도를 아꼈다.

김홍도를 어진화사로 임명해 자신의 초상화를 그리게 한 정조는 세상을 떠나기 전까지 그림에 관한 모든 걸 김홍도에게 맡겼다.

왕을 최대 후원자로 둔 김홍도는 화가, 시인들과 폭넓게 교류하며 마음껏 작품 활동을 했다. 산수화, 인물화뿐만 아니라 풍속화, 탱화도 그리며 고유의 화풍 '단원법'을 구축한다.

정조 사망 후 최대 후원자를 잃은 노년의 김홍도는 명망 높은 화가

였기에 다양한 의뢰로도 충분히 먹고살 수 있었을 텐데 실상은 끼니를 거르기 일쑤였다. 당장 내일 먹을 쌀이 없더라도, 곁에 둬 영감을 얻고 싶은 물건을 산다거나 동료 화원들과 한잔하는 걸 개의치 않았기 때문이다.

자유로운 영혼의 소유자 김홍도가 1784년 39살에 그린 〈단원도〉를 보면 풍류를 한껏 즐긴 그를 엿볼 수 있다. 그림 속에는 스승도 인정할 정도로 뛰어난 거문고 실력을 자랑한 김홍도의 연주에 맞춰 산조를 읊는 시인 정란과 감상하는 화가 강희언이 있다.

소박한 사람들의 일상을 그린 김홍도의 작품 중 교과서에 가장 많이 실렸을 거라 추정되는 〈서당〉과 〈씨름〉이 포함된 화첩이 있다. 김홍도를 우리나라 최고의 풍속 화가로 기억되게 한 《단원 풍속도첩》이다.

보물 527호인 이 화첩 속 25점의 풍속화 중 첫 번째로 수록된 〈서당〉을 비롯해 〈길쌈〉 〈무동〉 〈자리짜기〉 등에는 각자의 삶을 살아가는 서민들의 소담한 모습이 사실적으로 묘사되어 있다.

개미와 베짱이처럼 열심히 일하는 농민들 옆에 드러누워 곰방대를 물고 노닥거리는 양반의 모습을 해학적으로 그린 〈벼타작〉, 빨래하는 아낙네들을 몰래 엿보는 양반을 익살스럽게 묘사한 〈빨래터〉 등을 보면 많은 생각이 들 수밖에 없다.

농부들의 민요를 수집한 피아노 교수

오스트리아-헝가리 제국에서 태어난 벨라 바르톡은 〈갈란타 춤곡〉을 작곡한 졸탄 코다이와 함께 헝가리를 대표하는 민족주의 작곡가이자 음악학자다. 바르톡은 코다이와 함께 헝가리를 비롯한 동유럽의 민요들을 수집하는 일에 몰두했고, 둘은 3천 곡이 넘는 민요를 정리해 악보로 옮기는 업적을 세웠다.

마자르 농부들의 민요를 듣고 헝가리 음악의 뿌리라고 생각한 바르톡은 일련의 민요를 수집해 자신만의 작풍으로 승화시켰다. 제1차 세계대전이 터지기 전까지 바르톡은 세르비아, 보스니아 등의 발칸반도와 튀르키예까지 민요 수집의 영역을 넓혀갔다.

이 시기에 작곡한 발레 음악 〈허수아비 왕자〉는 바르톡이 작곡가로서 세계적인 명성을 얻는 데 크게 일조했다. 이후 제2차 세계대전이 발발하는 1939년까지 20여 년간 바르톡은 아들을 위해 작곡한 6권의 피아노 연습곡 《미크로코스모스》를 비롯해 6개의 현악사중주와 피아노 소나타, 2개의 바이올린 소나타 등을 작곡했다.

전쟁이 시작되고 나치를 피해 미국으로 간 노년의 바르톡은 바이올리니스트 예후디 메뉴인, 재즈 클라리네티스트 베니 굿맨 등의 의뢰 덕분에 손에서 펜을 놓지 않을 수 있었다.

1945년 9월, 바르톡은 종전의 기쁨을 누리는 조국의 땅을 밟지 못하고 뉴욕에서 백혈병으로 사망한다.

벨라 바르톡《루마니아 춤곡》

제1차 세계대전이 터진 다음 해인 1915년에 작곡한《루마니아 춤곡》은 바르톡의 대표적인 민족 음악 작품이다. 헝가리에 속해 있다가 루마니아 영토가 된 비할, 마르슈-토르다, 토론탈 지방의 6개 춤곡을 토대로 작곡한 피아노 독주곡이다.

바르톡은 2년 뒤 오케스트라를 위해 편곡한다. 바르톡의 친구이자 헝가리 바이올리니스트 졸탄 세케이가 바이올린과 피아노를 위한 곡으로 편곡한 버전과 함께 무대에 자주 올리는 레퍼토리가 되었다.

보헤미안의 향이 짙은 선율이 인상적인《루마니아 춤곡》은 막대기 춤 〈보트 탄스〉, 허리띠 춤 〈브루울〉, 제자리에서 걷는 춤 〈펠록〉, 뿔피리 춤 〈부츄메냐〉, 루마니아 전통 폴카 〈포아르가 로마네스카〉, 빠른 춤곡 〈마룬첼〉으로 이뤄져 있다.

조선 평민과 함께 추는 루마니아 전통 음악

바르톡의 첫 번째 춤곡 〈보트 탄스〉는 젊은 남자들이 막대기로 다리를 치며 추는 마르슈-토르다 지방의 전통 춤을 묘사했다. 시작 부분에 등장하는 저음 악기들의 긴 스타카토 음들은 훈장에게 회초리

로 종아리를 맞고 있는 어린아이의 모습이 연상된다.

김홍도 《단원 풍속도첩》의 첫 번째 작품 〈서당〉에는 회초리를 맞았는지 한 손으로는 다리를 붙잡고 다른 한 손으로는 눈물을 훔치는 아이와 그를 바라보는 훈장이 등장한다. 둘러앉은 동급생들은 웃음을 참지 못한다. 〈보트 탄스〉 중간에 등장하는 똑딱거리는 스타카토 음들은 아이가 흘리는 눈물방울 소리처럼 들린다.

토론탈의 농민들이 장식띠를 두르고 팔짱을 낀 채 원을 그리며 추는 춤을 그린 두 번째 곡 〈브루울〉은 사람들이 둥글게 서서 귀한 그림을 보며 의견을 나누는 모습의 〈그림감상〉과 어우러진다. 여럿이 대화를 주고받는 듯한 〈브루울〉의 멜로디에서 그림을 설명하는 선비와 그에 반응하는 유생들의 대화가 연상된다.

김홍도, 〈그림감상〉, 1780
김홍도, 〈서당〉, 1780

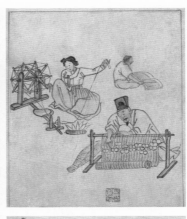

김홍도, 〈자리짜기〉, 1780

김홍도, 〈빨래터〉, 1780

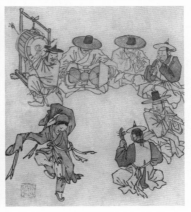

김홍도, 〈무동〉, 1780

김홍도, 〈씨름〉, 1780

제자리걸음으로 추는 세 번째 곡 〈펠록〉은 빨래터의 여인들을 몰래 훔쳐보는 선비의 마음을 그린 듯 신비하면서도 긴장된 분위기를 자아낸다. 〈빨래터〉에서 보듯 계곡에서 다리를 걷어붙이고 빨래를 하는 여인들과 체통을 지키지 못하고 그들을 몰래 숨어서 엿보는 양반의 기묘한 모습과 어우러진다.

산속 뿔피리의 노래를 그린 네 번째 곡 〈부츄메냐〉의 우수 젖은 멜로디는 〈자리짜기〉 속 물레 돌아가는 소리 같다. 몰락한 양반 집안의 아버지는 생계를 위해 고운 손으로 어설프게 자리를 짜고 있다. 아이는 열정을 다해 책을 읽고 어머니는 능숙한 솜씨로 물레에서 실을 뽑아낸다. 〈부츄메냐〉가 자아내는 쓸쓸한 분위기는 자리를 짜는 가족의 고단한 삶과 닮아 있다.

김홍도《단원 풍속도첩》중 가장 유명한 풍속화인 〈씨름〉은 루마니아 비할 지방의 흥겨운 전통 폴카 리듬의 〈포아르가 로마네스카〉와 어울린다. 우리나라 고유의 스포츠 씨름판이 벌어진다. 양반이고 평민이고 할 것 없이 빙 둘러앉아 스릴 넘치는 경기를 즐기고, 이때다 싶은 엿장수는 사람들에게 주전부리를 권한다.

마지막 곡 〈마룬첼〉로 이어지며 더 빨라진 춤곡은 속도를 점점 높여간다. 흥에 넘쳐 끝을 향해 달려가는 분위기는 다양한 국악기 연주에 맞춰 신명 난 춤을 추는 어린 소년의 〈무동〉과 어우러진다. 잠시나마 6명의 악사가 연주하는 바르톡의《루마니아 춤곡》에 몸을 맡기고 덩실덩실 춤 추는 소년이 되어보자.

동유럽의 민속춤을 담은 클래식

헝가리의 정취를 담은 가장 유명한 곡은 브람스의 《헝가리 무곡》이다. 에두아르트 레메니를 비롯한 헝가리 음악가들에게 표절 소송까지 당하기도 한 이 작품 중 1번과 5번이 친숙하다. 헝가리 작곡가 리스트의 〈헝가리 랩소디〉나 비토리오 몬티의 〈차르다시〉, 러시아 작곡가 세르게이 라흐마니노프가 바이올린과 피아노를 위해 작곡한 《2개의 살롱 소품》 중 두 번째 곡 〈헝가리 무곡〉 등도 지금까지 많이 연주되고 있다.

체코에서 태어난 춤곡 '폴카' 중 가장 유명한 건 요한 슈트라우스 2세의 〈피치카토 폴카〉다. 체코 작곡가 스메타나의 〈보헤미아 민요 환상곡〉, 교향시 〈나의 조국〉, 그리고 교향시 〈블타바(몰다우)〉에서도 민속춤의 리듬을 느낄 수 있다.

조선의 풍속 화가 양대산맥

단원 김홍도와 함께 조선을 대표하는 풍속 화가인 혜원 신윤복은 도화서에서 쫓겨날 정도로 논란 어린 색감의 풍속화를 많이 남겼다. 〈미인도〉와 더불어 대표작인 《혜원 풍속도첩》은 국보 제135호로 지정되었다. 붉고 푸른 색감이 강렬한 《혜원 풍속도첩》 속 30점의 그림 중 가장 유명한 〈단오풍정〉은 김홍도의 〈빨래터〉처럼 개울의 여인들과 그들을 훔쳐보는 이로 구성되었다. 기생 둘이 추는 검무를 그린 〈쌍검대무〉나 밀회를 즐기는 남녀와 이들을 훔쳐보는 여인을 그린 〈월야밀회〉 등의 《혜원 풍속도첩》 그림들은 김홍도의 그림보다 훨씬 노골적으로 조선 후기의 생활상을 그렸다.

참고문헌

김연수, 『스무 살』, 문학동네, 2015.

김영하, 『빛의 제국』, 문학동네, 2010.

김철민, 『역사와 인물로 동유럽 들여다보기』, 한국외국어대학교출판부, 2021.

김필규, 『할아버지가 꼭 보여주고 싶은 서양명화 101』, 마로니에북스, 2012.

라이너 마리아 릴케, 안상원, 『릴케의 로댕』, 미술문화, 1998.

레오폴트 모차르트, 최윤애 · 박초연 역, 『레오폴트 모차르트의 바이올린 연주법』, 예솔,
 2010.

레이첼 코벳, 김재성, 『너는 너의 삶을 바꿔야 한다』, 뮤진트리, 2017.

미셸 푸코, 김현, 『이것은 파이프가 아니다』, 고려대학교출판부, 2010.

박소현, 『클래식이 들리는 것보다 가까이 있습니다』, 페이스메이커, 2020.

박종호, 『베르디 오페라』, 풍월당, 2021.

빈센트 반 고흐, 신성림, 『반 고흐, 영혼의 편지』, 예담, 2017.

사와치 히사에, 변의숙, 『화가의 아내』, 아트북스, 2006.

살바도르 달리, 이은진, 『나는 세계의 배꼽이다!』, 이마고, 2012.

살바도르 달리, 최지영, 『달리, 나는 천재다』, 다빈치, 2004.

에드바르 뭉크, 이충순 · 박성식, 『뭉크 뭉크』, 다빈치, 2019.

윤이상 · 루이제 린저, 『윤이상 상처 입은 용』, 알에이치코리아, 2017.

이규현, 『세상에서 가장 비싼 그림 100』, 알프레드, 2014.

이동민, 『알폰스 무하와 사라 베르나르』, 재원, 2005.

이수자, 『내 남편 윤이상 상, 하』, 창비, 1998.

이유리, 『화가의 마지막 그림』, 서해문집, 2016.

파트릭 데 링크, 박누리, 『세계 명화 속 숨은 그림 읽기』, 마로니에북스, 2006.

폴 고갱, 박찬규, 『폴 고갱, 슬픈 열대』, 예담, 2000.

프란시스코 데 고야, 이은희」최지영, 『고야, 영혼의 거울』, 다빈치, 2011.

헤르만 헤세, 김윤미,『헤르만 헤세, 음악 위에 쓰다』, 북마우스, 2022.
20세기작곡가연구회,『20세기 작곡가 연구 1』, 음악세계, 2000.

박소현,「Isang Yun und seine Violinmusik」, Anton Bruckner Private University for music. 2009.
조연성,「그라나도스 피아노 음악의 특징: 〈고예스카스(Goyescas)〉 분석을 중심으로」, 국민대학교 대학원, 2007.
Brian J. Winegardner,「A Performer's Guide to Concertos for Trumpet and Orchestra by Lowell Liebermann and John Williams」, University of Miami, 2011.

동북아역사재단 강서대묘 소개(contents.nahf.or.kr/id/NAHF.iskk.d_0001_0010)
상대성 이론(muoj.tistory.com/37)
마르크 샤갈의 말(publishersweekly.com/978-0-88363-495-0)
서울아트가이드 주안 미로 칼럼(daljin.com/column/192)
서울타악기(spmi.co.kr)
앙리 마티스(henrimatisse.org)
월간미술(monthlyart.com/encyclopedia)
천문학자들이 해석한 고흐의 〈별이 빛나는 밤에〉(bizhankook.com/bk/article/21987)
한국민족문화대백과사전 강서대묘(encykorea.aks.ac.kr/Contents/Item/E0001199)

일상과 예술의 지평선 04

미술관에 간 클래식

초판 1쇄 발행 2023년 6월 14일
초판 3쇄 발행 2024년 1월 15일

지은이 | 박소현
펴낸곳 | 믹스커피
펴낸이 | 오운영
경영총괄 | 박종명
편집 | 김형욱 최윤정 이광민
디자인 | 윤지예 이영재
마케팅 | 문준영 이지은 박미애
등록번호 | 제2018-000146호(2018년 1월 23일)
주소 | 04091 서울시 마포구 토정로 222 한국출판콘텐츠센터 319호(신수동)
전화 | (02)719-7735 팩스 | (02)719-7736
이메일 | onobooks2018@naver.com 블로그 | blog.naver.com/onobooks2018

값 | 18,000원
ISBN 979-11-7043-419-1 03600

* 믹스커피는 원앤원북스의 인문·문학·자녀교육 브랜드입니다.
* 잘못된 책은 구입하신 곳에서 바꿔드립니다.
* 이 책은 저작권법에 따라 보호받는 저작물이므로 무단 전재와 무단 복제를 금지합니다.
* 원앤원북스는 독자 여러분의 소중한 아이디어와 원고 투고를 기다리고 있습니다.
 원고가 있으신 분은 onobooks2018@naver.com으로 간단한 기획의도와 개요, 연락처를 보내주세요.